문예신서
353

문화전략과 순수예술

최병식 지음

東 文 選

문화전략과 순수예술

앞면 좌측 : 국립 조르주 퐁피두 예술문화센터(centre national d'art et de culture Georges-Pompidou)

앞면 우측 : 이건용 「신체드로잉 76-2-07-02」 2007. 캔버스에 아크릴. 193cm×130cm

책등 : 국립 조르주 퐁피두 예술문화센터(centre national d'art et de culture Georges-Pompidou) 앞의 스트라빈스키 분수 광장 니키 드 생팔(Niki de Saint-Phalle) 작품

책머리에

'현장학문'이라는 말이 적절할지는 모르지만 기초학문의 '빛나는 고립'과 함께 한편에서는 연구실 밖에서 땀 냄새 나는 절절한 현장의 표정들을 멀리할 수 없다는 것이 나의 생각이었다.

1990년대 초부터 일간지, 전문지를 중심으로 써왔던 칼럼과 수필 60여 편을 모았다. 단편들이지만 당시 우리사회의 역동성과 명암을 숨김없이 읽을 수 있는 기록들이라는 점에서 부족한 부분을 조금이나마 만회하고 싶은 마음이다.

'문화전략(Culture Strategy)'과 '순수예술'이라는 단어를 사용한 것은 전체 글의 내용에서 공통적인 부분을 말하고 있다. 특히 평소 예술 관련 정책, 제도 등에 직접 참여하거나 관심을 쏟아온 관계로 비영리기구인 뮤지엄으로부터 미술시장, 문화정책까지 포괄적이다.

생활 속에서 가깝게 발견되는 문화예술의 가치와 국가적인 전략으로 볼 수 있는 여러 사안들에 대한 비평, 대안 제시, 개인적 사색 등의 형식으로 기술되었다. 7개 섹션으로 나뉘어졌으며, 문화일반, 뮤지엄과 문화재, 미술시장, 순수미술과 미술계 단상, 예술교육, 문화정책, 문화수도 등으로 구성되었다. 자료적 성격을 감안하여 발표될 당시 원문에서 미세한 첨삭만 하였다.

2008년 4월
지은이 최병식

차 례

1

'빛나는 고립'

문화전략과 모나리자 래핑

 요즈음 비행장에서 모나리자를 만나게 된다.

 대한항공이 루브르뮤지엄에 한국어 서비스를 지원하는 내용을 홍보하는 이미지로서 몇 배의 효과를 얻는 아이디어였다. 그 덕분에 비행기에 그려진 모나리자가 전 세계를 날아다니면서 훈민정음과 함께 대한항공의 이미지를 격상시키는 데 엄청난 효과를 발휘하고 있다. 최근에는 아시아나 역시 파리취항을 기념해 경회루와 개선문을 래핑했으나 원래는 숭례문과 에펠탑이었다고 하여 화제가 되었다.

 이러다가 하늘에서 세계의 문화재를 모두 만나는 것은 아닌지? 아무튼 흥미로운 일이다.

 이같은 문화전략의 특징은 상상을 초월하여 생각지도 못한 아이디어와 공간, 시간을 넘나든다는 점이며, 그 매력만큼이나 파괴력도 커서 '문화적으로 공략하기'는 세계적인 추세이다.

 이러한 문화적 경영과 인식은 사실상 최근에 비롯된 관심사는 아니었다. 요즈음에는 기업들의 마케팅전략으로 많이 사용되지만 유럽이나 중국 등은 이미 고대로부터 도시나 성, 주요 건물, 도로를 비롯하여 국가적인 차원의 독자성을 확보해 왔다. 현대에 들어서도 각 도시마다 개최되는 수많은 축제들 역시 빼놓을 수 없는 문화전략의 한 예이며, 시드니 오페라하우스나, 퐁피두센터, 빌바오 구겐하임뮤

워싱턴의 유니언스테이션(Union Station). 1907년에 건립되었으며, 아름다운 건물로 유명하다.

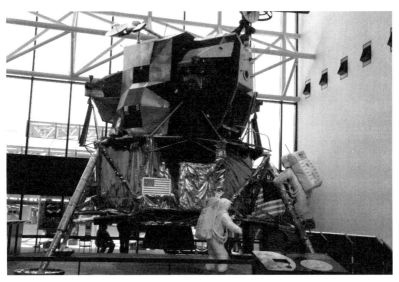

워싱턴의 국립항공우주박물관(National Air and Space Museum)에 전시되어 있는 우주선

지엄 등은 도시와 국가를 상징하는 랜드마크이자 엄청난 관광객을 불러 모으는 등 문화경영과 전략의 대표적 사례에 속한다.

그 중에서도 도시 설계의 첫 손가락으로 꼽는 곳은 워싱턴 D.C를 빼놓을 수 없다. 워싱턴을 처음 찾는 사람은 도시의 명소가 국회의사당이나 백악관일 것이라고 생각한다. 그러나 의외로 가장 많은 사람이 붐비는 곳은 연간 2천만 명이 넘는 이용객을 기록하는 유니언역(Union Station)과 스미소니언뮤지엄이다.

유니언역은 1907년에 처음 건립되어 1988년에 1억 6천만 달러를 들여 수리를 마쳤으며, 로마의 콘스탄틴 아치 형식을 따르고 있다. 내부 중앙에 우아한 곡선으로 이루어진 계단과 장중함이 기차역이 아니라 뮤지엄에 들어온 것 같은 착각에 빠지게 만든다. 과거에는 대통령 전용 숙소도 있었다 하며, 이쯤되면 역사 하나만으로도 워싱턴의 첫 이미지 각인은 대성공한 셈이다.

여기에 스미소니언뮤지엄은 워싱턴만 내셔널 갤러리, 자연사박물관, 허쉬혼뮤지엄 등 16개의 뮤지엄들이 내셔널몰(National Mall)에 집중적으로 배치됨으로싸 미국의 수도이며, 인류역사의 집합체이자 세계 뮤지엄의 핵심축을 이루는 상징적 의미를 획득하였다.

컨텐츠와 문화밸트는 생명이다

우리나라에서도 새정부가 들어서면서 뒤늦게나마 문화전략의 위력을 인식하고 다양한 안을 제시하였다. 그 중 당인리 발전소, 서울역사, 기무사부지가 최근 문화공간으로 탈바꿈할 예정이라는 보도도 있었다. 문화전략은 이제 단순한 시설의 의미를 넘어 국가적인 관광자원, 복지정책, 지역활성화 모든 분야에서 0순위로 떠오르고

있는 마당에 매우 반가운 소식이다.

그런데 중요한 문제는 3개의 건물 활용도 중요하지만 그 컨텐츠가 어떻게 구축될 수 있는가와 문화밸트 조성 여부에 따라 성패는 좌우된다.

컨텐츠는 운영의 전문성과 예산이다. 이는 그 시설을 기획하고 운영할 수 있는 최고의 전문가를 양성하거나 지원하는 프로그램 역시 시설 못지않게 중요하다는 뜻이며, 예산은 국고, 복권기금 등에서 1억 5천만 파운드(한화 3,360억 원)를 지원한 영국 테이트모던 등의 사례에서 보듯 규모의 집중화 · 전문화가 필수적이다.

다음으로 문화밸트화는 각 시설이 몇 개의 대표적인 블록을 형성하여 집합됨으로써 상호 원원할 수 있는 장점을 지닌다. 현재 국립중앙박물관은 용산으로 이전하였지만 교통이 불편한 편이다. 국립현대미술관은 아직도 과천 어린이 대공원 옆 산중에 자리하고 있다. 국립극장, 서울역사박물관, 시립미술관 모두가 별도로 위치하고 있다.

세계적으로도 보기 드문 '나홀로 시설'로는 시너지 효과를 발휘하기가 어려울 수밖에 없다. 하루속히 뮤지엄, 공연장, 휴식 공간 등이 복합 공간을 형성하는 '문화컴플렉스' 몇 곳을 선정하여 트러스트 형식으로 보다 많은 시민들이 찾을 수 있는 공간으로 거듭나야 한다.

모나리자가 비행기를 타고 하늘에서 전시되는 마당에 아이디어나 기술적인 문화전략에서는 더 이상 망설일 이유가 없는 세상이 되었다. 최근 '디자인 서울'까지 외치고 있으니 내친김에 바다에도, 육지에도 발전소와 기차역에도 이제 5천 년 문화국가다운 시설과 컨텐츠가 재탄생하기를 기대한다.

<div align="right">2008. 4. 4. 사이언스 타임즈</div>

크레믈린에서 만난 신부

몇 년 전 모스크바에 갔을 때 일이다. 거의 폭설에 가까울 정도로 많은 눈이 내리는 날 크레믈린 극장에 예약된 공연을 보러 나섰다. 춥기도 하지만 우선 이렇다 할 교통편이 없어 망설이다가 겨우 지나던 자가용을 타고 광장으로 달렸다.

차 안에서 내심 이렇게 추운 날씨에 과연 얼마나 관객이 있을지, 썰렁한 장내 분위기는 아닐지 걱정되었다. 그러나 크레믈린 광장을 지나 크레믈린발레극장 입구에 들어섰을 때 놀랍게도 거의 빈 좌석을 찾아보기가 어려울 정도였다. 더군다나 그날 공연은 '나폴레옹(Napoleon Bonaparte)' 이었는데, 1812년 나폴레옹이 50만 명의 군대를 이끌고 러시아를 침공한 기록으로 본다면 러시아로서는 원수로 생각할 수 있지만 입장객의 대다수가 러시아 사람 같았다.

공연 자체도 스케일이 있고, 무대처리나 조명 등이 매우 훌륭하였지만 커튼콜(curtain call)도 몇 번씩 반복되었다. 아무튼 놀라운 일이었다. 그런데 다시 한번 나를 놀라게 하는 일이 있었다. 막이 내리자마자 갑자기 여러 사람들이 무대 앞으로 달려갔다. 유심히 살펴보니 앞자리에 하얀 드레스를 입고 있는 신부가 보였다. 조그마한 꽃다발을 안고 있는 신부의 모습은 언뜻 보아 백러시아계 여인으로 매우 우아하게 보였다.

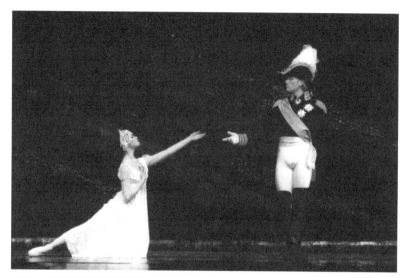

1995년 크레믈린발레극장에서 공연중인 '나폴레옹(Napoleon Bonaparte)'

성 페테스부르그에서 가장 유명한 마린스키극장(Mariinsky Theater). 1860년 설립하였으며, 황제 알렉산드르 2세의 왕비 이름을 따서 지어졌다. 러시아의 공연장은 언제나 많은 관객으로 북적인다.

길다란 드레스를 끌고 마치 결혼식장을 막 퇴장하는 사람처럼 복도를 걸어나오는데 많은 사람들이 눈인사로 축하의 뜻을 전달하면서 그녀에게 통로를 양보하였다. 신부는 바로 그날 오후에 결혼식을 올리고 신랑과 함께 백년가약을 자축하기 위하여 여행을 떠난 것이 아니라 공연을 보러 왔던 것이다.

러시아의 공연문화, 국민들의 열기는 설명하지 않아도 익히 알고 있는 사실이다. 많은 할머니들의 대화에서 공연이 소재거리로 등장하는 경우는 일상적이다. 프로포즈를 할 때도 공연신청은 가장 정중하고 편리한 수단이다. 아예 공연목록만 정리해서 발행하는 정기간행물이 있고, 한 작품을 다른 사람이 감독하고 공연하는 작품만을 찾아다니는 매니아도 있다.

경우는 다르지만 1990년대 초반에 중국에서 겪었던 일이다. 전세를 낸 택시로 작가의 작업실을 방문하고 베이징으로 돌아가는 길에 그 기사와 함께 많은 대화를 나누게 되었다. 그런데 희한한 것은 그 운전기사의 미술품에 대한 지식이 전문가의 수준에 도달해 있었다. 우창수어(吳昌碩)나 리크어란(李可染) 등의 예술세계를 상세하게 파악하고 있는 그에게 물었다.

"혹시 전직이 평론가가 아니신지…." 그러나 그의 대답은 간단했다. "지독한 애호가일 뿐입니다." 소품이지만 꽤 유명한 작가들의 작품을 20여 점 정도 소장하고 있다는 그의 표정은 흘러나오는 콧노래와 함께 흥겨운 모습이었다.

이제 '문화경쟁시대'에 접어들었다고 말한지도 상당시간이 흘렀다. 한 나라의 국력을 경제소득의 지표로 계산하던 냉전의 시대를

넘어 진정한 행복의 의미를 문화예술의 향유에서 찾아가려는 세계인들의 의식변화는 물질적 충족보다는 감수성 자극에 더욱 삶의 의미와 가치를 느끼고 있다.

공연장에서 만나 더욱 아름답게 보였던 모스크바 크레믈린 극장의 러시아 신부, 비록 운전기사였지만 중국의 거장들을 흠모하면서 그들의 수준에는 못미치지만 그래도 자신이 애호하는 작가들의 작품에서 삶의 의미를 부여하는 모습들은 우리에게도 많은 것을 시사한다.

이 두 사람의 간단한 예로 문화선진국이란 경제적인 수치만으로 측정할 수 없다는 것을 여실히 증명해 주고 있다. 물론 우리에게도 문화적 저력을 보여주는 뉴스가 있었다. 최근 국립중앙박물관이 50일이 안 되어 100만 명을 돌파했다는 소식은 문화에 대한 우리국민들의 잠재된 저력을 보여주었다.

지난 달 말 애석한 소식을 접했지만 비디오 아티스트 백남준은 세계 어느나라를 가든지 저명한 미술관에서는 그의 작품을 만나게 된다. 그 감격에 눈시울이 뜨거워질 정도이다.

그러나 우리의 현실 대부분은 아직도 근본적인 의식구조에서 언제부터인가 문화예술을 홀대하는 습관들이 만연해 있다. 입시교육에 찌들어가는 중등교육에서 예체능 부분이 축소되고, 연극이나 무용 공연장의 상당수 티켓이 친지들이나 지인들의 초대권으로 채워지고 있으며, 그나마 자리가 차지 않아 쓸쓸한 무대에서 '나홀로 공연'을 해야만 하는 현실이 참으로 답답할 지경이다.

2006. 2. 12. 광주일보

'차 번호판이 흑백이어야 하는 이유'

"참 그 옷이 그 옷이네요." 어쩌다 옷을 사러갔다가 지친 표정으로 탄식까지 섞인 한마디를 던지며 백화점 에스컬레이터 내려오기를 반복하기가 한두 번이 아니다. 글쎄 미적 감각을 앞세운다는 명목이 있기는 하지만 우리나라의 남성 정장은 그 디자인이나 색채가 너무나 천편일률적이다. 특히나 동복의 경우는 회색이나 검정색, 짙은 블루계열이나 갈색조가 거의 90% 이상을 차지한다. 간혹 보라색조나 기타 색들이 희귀하게 눈에 띄지만 그 세련도를 갖춘 경우는 드물다.

나름대로 자신의 개성을 가미한 남성 정장을 고르기란 상당한 발품을 팔지 않고는 불가능하다. 물론 정장이기에 그 한계가 있다고는 하지만 생각해 보면 정장이기에 비개성적이어야 한다는 정의는 아무래도 합당하지 못하다. 컬러도 그렇지만 천이나 단추, 포켓 등 모든 점에서 우리는 획일화된 틀이 주류를 이룬다. 남성패션의 천편일률적인 디자인은 구두나 와이셔츠, 넥타이나 양말 등에도 그대로 적용된다.

문화와 감성의 시대라는 새 화두를 떠올리면서 가장 가까운 부분에서부터 우리의 경직성을 읽게 하는 현장이다. 색채나 형태의 한계는 우리 생활의 전반에 걸쳐 있다. 어느새 간결하고 부드러운 곡선이 주류를 이루는 국산자동차 디자인은 어떤 차 할 것 없이 대동소

이하게 적용되었다. 이제 직선적인 외형이나 고전적 섬세한 디자인은 국산차 어디에서도 볼 수 없다. 그런가 하면 대다수 아파트들의 무뚝뚝한 직선들은 여백 없는 스카이라인으로 빼곡히 이어진다.

요즈음 새로운 흑백자동차 번호판이 우리의 눈길을 끌지만 "장의차도 아닌데…' 라는 말이 저절로 나온다. 흑백은 상관없다 하더라도 디자인은 아무리 보아도 아닌 듯싶다. 더군다나 현재의 번호판을 교체해야 하는 이유는 더욱 이해가 가지 않는다.

거금을 투자하면서 새 차를 구입하는 경우를 생각해 보자. 복잡 다단한 성능을 자세히 파악하고 시험운전을 거쳐 최종 결정에 도달하는 사람은 아마도 없을 것이다. 여전히 충동적인 것은 그 디자인의 매력지수이다. 날렵하게 뻗은 차체의 형태에서 속도를 느낄 수 있고, 손잡이나 숫자판 하나가 구입을 결정하는 데 영향을 미치게 된다.

우리가 매일매일 수없이 마주치는 공공 싸인물이라고 예외는 아니다. 보도블럭, 가로등, 표지판, 조명에 이르기까지 하나의 거대한 틀에 예속된 색채와 형태의 구속이 도무지 걷고 싶은 거리일 수 없도록 도식화되어 있다.

그러나 예외는 있다. 김밥, 마우스, 컴퓨터마저도 자신들의 누드를 선보이면서 치열한 경쟁대열에서 포인트를 확보하고 있다. 가전제품 중 에어컨과 청소기 등도 상당한 속도로 변신중에 있고 감각적 디자인을 선보이고 있다. 시각문화의 극대화는 어제 오늘의 일이 아니지만 생각해보면 물리적으로는 투자가 최소화되면서도 생리적으로는 그보다 몇 배, 몇 백 배 이상의 시너지효과를 획득해 볼 수 있는 고부가가치의 매력이 있다.

우리나라의 색채 사용이 단순화된 연유를 말하면서 흔히 유교적 형식, 내면성과 정서를 연상한다. 거슬러 올라간다면 백색과 소박,

박졸의 무기교적 기교가 몸에 배어온 우리민족의 역사와도 이어진다는 것이다. 그러나 그것은 지금 우리들이 보여주고 있는 '형식의 틀'과는 전혀 다른 차원의 해석이 가능하다. 하나는 '보편적 민족의 정서'이고 하나는 '타성화된 복제의 반복'이다.

2006. 11. 경희대학교 대학주보

'부자작가'의 꿈

졸업을 앞둔 4학년 2학기 수업은 준비 시간이나 강의 시간 모두 그 무게감이 다르다. 학생들의 사회진출에 대한 고뇌도 그렇지만 교수로서도 부담감 때문에 강의 분위기에 세심한 관심을 기울일 수밖에 없다.

여전히 학기 초가 되었고 학생들에게 일일이 질문하는 시간이 다가왔다.

"졸업 후 가장 희망하는 직업 세 가지는?"

잠시 머뭇거리는 학생들이 적지 않았지만 대체적으로는 작가, 큐레이터, 미술치료사, 평론가, 디자이너… 등을 희망한다는 대답을 하였다. 그런데 조소전공의 한 남학생이 희답을 하였다.

"부자작가요." 동시에 모든 학생들이 웃음을 터트렸다.

"허, 그렇다면 제2지망은?"

"부자작가요."

"제3지망은?"

"역시 부자작가입니다. 꼭 되고야 말거에요."

최근 미술시장이 들썩이고 있다. 우리나라의 미술시장이 2005년 하반기보다 30% 정도 상승하면서 지속적으로 컬렉터들의 관심을 끌

고 있는 것이다.

이러한 조짐들은 2005년에 새롭게 출범한 K옥션이 경매시장에 불을 붙이면서 본격화되었다. K옥션의 출범은 그간 서울옥션이 독주 하다시피 한 경매업계의 선두자리 탈환을 앞서거니뒤서거니 하면서 시너지효과를 발휘하게 되었다.

여기에 2006년 3월 31일 뉴욕 소더비 경매에서 20대 후반에서 원로작가까지 다양한 작품들이 출품되었지만 20-30대 작가들의 작품이 믿을 수 없을 정도로 선전하였고, 결국 수천만 원에 낙찰되는 희소식을 접하게 되었다.

이러한 현상들은 그간 정체되었던 미술시장에 대한 새로운 좌표를 그리면서 이중섭, 박수근, 김환기 등 대가들의 작품에 이어서 천경자, 이우환 등의 가격이 급상승해 가는 추세로 전환되어 경매시장에 열기를 불어넣었고, 국가에서는 미술은행제도를 시행하여 작가들의 작품을 구입해 주고 있다.

이러한 추세에서 젊은 작가들의 경우에도 지금까지 미술계의 진출경로를 비엔날레나 대안공간, 창작스튜디오 등만으로 제한하여 생각했던 것을 갤러리나 경매, 아트페어진출이라는 새로운 국면을 흥미롭게 받아들이는 추세로 전환되었으며, 많은 작가들이 실제로 이와 같은 시장전략에 뛰어들어 성공을 거두고 있다.

아직까지 세속을 멀리하고 학문을 중시하는 일부 유교적 관념에 젖어왔던 우리나라의 예술인들로서는 사실상 너무나 어려운 현실에서 창작을 하면서도 그에 대한 적극적인 대응을 하지 못했던 것이 사실이다.

하지만 이제는 창작환경이나 생존의 가치와 현상이 동시에 변화되었다. 예술가들의 경우도 사회와 유리된 채 유미적 사고만으로 고고

하게 자신의 작품세계만을 추구하는 것은 그 생존 자체가 위협을 받는 시대에 살고 있는 것이다. 한걸음 더 나아가 작가는 항상 굶주려야 한다는 공식이 깨져 버린 것도 이미 오래전의 일이다.

이러한 시점에서 우리의 미술계가 경영적인 전략에 눈을 뜨고 글로벌시대의 다양한 루트를 마련해 간다는 것은 마켓 자체의 확장 수치와는 상관없이라도 매우 반가운 일이 아닐 수 없다.

이제 금융상품처럼 아트펀드까지 출범하게 되는 마당에 그 조소전공 남학생이 가장 희망하는 '부자작가'의 꿈은 어쩌면 적지않은 청년작가들의 공통적인 꿈일지도 모른다.

불과 2년전만 해도 도저히 상상할 수 없었던 달라진 미술계의 풍속도이다.

2006. 9. 경희대학교 대학주보

인사동을 거닐면서

소정(小亭) 변관식(卞寬植, 1899~1976) 선생님이 계신다.

근대 육대가 중 한 분이며, 개인적으로는 최고봉이라고 칭하고 싶은 산수화의 대가이시다. 선생님은 돈암동에 사시면서 가끔씩 걸어서 인사동을 나오셨다. 한 60년대나 70년대 초반쯤 되는 이야기일 것 같지만 자신의 작품에 자주 등장하는 지팡이 짚은 촌로들의 바쁜 걸음처럼 걸어서 다니기를 좋아하신 소정 선생님은 해가 뉘엿뉘엿 해지면 소품 한 점을 안주머니에 넣고 인사동을 나오신다. 약주가 그리우신 것이다.

이때 선생님을 먼저 뵙는 사람은 자연히 단골 선술집으로 모시게 되고 밤늦도록 술잔을 기울이게 된다. 그리고 선생님께서 접어오신 그 소품은 그날 대작한 사람에게 넌지시 쥐어 준다. 약주 값으로 소정 선생님의 작품을 선물 받았던 시절, 그리 오랜 시절도 아닌데 바로 인사동에서만 볼 수 있었던 풍경화였다.

"먼저 뵙는 분이 임자이지요"라는 말은 바로 소정 선생님을 두고 나온 말이기도 하다. 정리로 작품을 선물하고, 정리로 약주를 나누고, 서로의 작품을 통해 우정을 교환하던 시절, 그래도 그 시절의 작품에서는 영혼의 깊이가 있고, 삶을 관류하는 작가의 자존이 숨쉬고 있다.

우리나라 최초의 본격적인 화랑인 현대화랑이나 경미화랑을 비롯하여 실험작가를 지원했던 명동화랑 등 쟁쟁한 화랑들이 자리 잡고 있으면서 청전 이상범, 박수근, 도상봉, 운보, 남관, 김기창, 천경자 등 이름만 대면 알만한 작가들 모두가 인사동을 무대로 하여 자신의 작품을 발표하고 친구들을 만나 애환을 달래었다.

요즈음 인사동에 가면 걸음이 분주해지고, 누구를 만나도 악수하기조차 바쁘게 눈인사만을 하면서 총총히 사라져가야 한다. 표구점들은 관광 상품을 곁들일 수밖에 없고 흙냄새 나는 전통가옥의 찻집들은 새 단장을 하고 음식점으로 업종을 전환하였다. 물론 치솟는 집세가 원인이라지만 이제 그 낭만적 풍속도는 찾아보기 힘들다. 가끔씩이면 서점에서 찾을 수 없는 희귀한 문헌을 취급하는 넉넉한 고서점이나 골동품상도 견디기 힘들다는 하소연이다.

80년대 이전까지 유명작가들을 제외하고 대다수 작가들의 생활은 이루 말할 수 없이 힘겨웠다. 그러나 인사동은 마음 한구석 마치 그들의 고향과도 같은 존재였다. 세를 들어 운영해 온 화랑들이 대부분이었지만 그곳에는 언제나 진지한 작품들이 기다리고 있었고, 허름한 식당에 들어가면 젓갈냄새 나는 고추반찬을 벗 삼아 막소주를 들이키면서 삶과 예술을 논했다. 대표적인 화랑인 현대화랑과 국제화랑 등이 사간동으로 옮긴지가 오래이지만 대관화랑인 종로갤러리에 이어서 공평아트센터까지 문을 닫게 된다는 소식은 그래도 인사동이라는 자존심에 상당한 타격을 주고 있다.

베이징의 유리창과 같은 고전적인 문화취미를 만족시킬 수 있었던 옛 인사동의 낭만이 너무나도 그립다. 와인바나 동남아의 값싼 골동품들로 대체되어지는 거리의 대다수 가게들을 바라보면서 왜 그곳이 인사동이어야 하는지, 진정한 변화란 유구한 관습과 문화를 지켜내

는 예지로부터 비롯되어야 한다는 것을 자각해야만 한다.

2006. 9. 경희대학교 대학주보

인상적인 점심식사

얼마 전 출장을 갔다가 일본의 도쿄(東京)미술구락부라는 유명한 미술감정단체에서 공식적인 방문을 할 기회가 있었다. 70세가 넘는 미술감정분야의 대가분들이 네 분이나 기다리고 계셨고 매우 진지한 대화가 오가게 되었다. 그러나 이미 11시부터 시작된 대담은 무려 세 시간 반을 넘겨 2시 30분이 되었다. 예정된 시간은 기껏해야 한두 시간쯤으로 생각했지만 유익한 상호간의 대화는 좀처럼 그칠 줄을 몰랐다.

그런데 고민이 생겼다. 12시가 넘고 1시가 넘으면서 아침도 거른 터라 너무나 배가 고팠다. 결례가 될 것을 염려하여 차마 말을 꺼내기가 어려웠던 것이다. 내심 우리나라의 관례처럼 점심식사를 해결하면서 대화를 나누려니 하는 기대로 눈치만 살피는 신세가 되었다.

그러나 도무지 식사를 하자는 요청이 없었다. 다만 조금씩 다른 맛을 느낄 수 있는 녹차만 연신 바뀌며 배달되었다. 내색을 할 수도 없고 난감한 상황이 지속되었다. 3시가 되어서는 다음 약속 때문에 더 이상 머무를 수가 없었다. 사정을 이야기하고 일어서려는데 6개의 쇼핑백이 비서실 책상에 가지런히 놓여 있었다.

대표자는 그 중 두 개를 우리에게 건네면서 "가시면서 택시에서 드시지요, 죄송했습니다"라는 말을 곁들었다. 물론 정문까지 내려와

정중한 인사로 송별을 하면서 손까지 흔들어 주었다. 선물은 다름 아닌 샌드위치 두 조각에 물 한 병이었다. 물론 자신들도 샌드위치로 점심을 해결하는 것으로 보였다.

돌아오는 차에서 그 '인상적인 점심식사'를 하면서 많은 생각을 하게 되었다. 대담 시간에 순간적으로 배가 고프고, 다소 섭섭한 점도 있었지만 결과적으로 볼 때 일본 방문의 목적을 달성하기 위해서는 식사나 그에 수반되는 이동으로 낭비될 수 있는 시간들을 줄이고 1분이라도 더 대화를 나누면서 실질적인 의견을 교환하는 것이 나에게도 매우 도움이 되었기 때문이다.

특히나 그 중 세분은 미술품감정경력이 50년이 넘었다는 것이며, 일본에서도 최고봉에 이른 저명한 인사였다. 그렇다 보니 우리로서도 배워야 할 점이 많은 것은 당연했다. 물론 자료도 충분히 제공해 주었고 어려운 감정서까지도 촬영을 허락하는 등 친절을 베풀었기에 상당한 수확이 있었다.

그 미술품 감정단체방문은 첫날 일정이었다. 이어서 다음날부터 연속되는 박물관, 미술관, 갤러리 등의 방문에서도 경우는 다르지만 이와 비슷한 사례들은 여러 번 있었다.

물론 이번 일본방문은 목적한 방문성과를 얻기도 했지만 형식만 화려한 외빈접대나 업무형식에 대하여 많은 자성을 하는 계기가 되었다. 일본은 원래 1990년대 최고의 경제성장기에 연 10조 정도로 추산되는 세계 최대의 미술시장을 형성하였다. 그러나 최근 급속한 하락세를 면치 못하면서 세계무대에서 사라져간 것처럼 보였다. 하지만 이번 자료조사에서는 여전히 아시아시장과 세계시장에서 보이지 않는 강세를 유지하면서도 탄탄한 자신들의 아트마켓을 형성하고 있다는 것을 느낄 수 있었다.

많은 이유가 있겠지만 바로 그날 미술품감정단체에서 볼 수 있던 원로 그룹들의 진중한 연구와 분석, 거래의 안전장치가 깊숙이 자리하고 있기 때문이라는 생각이 들었다. 최근 우리미술시장이 반등세를 보이면서 예술품이 투자의 대상으로 급속히 부상하고 있다. 아트펀드도 생기고 경매회사도 지속적으로 늘어나고 있다. 그러나 내실을 기하지 못하는 예술시장은 그 어떤 경우보다도 견고하지 못한 시장으로 전락할 위험을 지니고 있다. '인상적인 점심식사'의 짤막한 기억을 되살리며, 교훈이 되었으면 한다.

2006. 10. 경희대학교 대학주보

서울에는 랜드마크가 없다

　문화전쟁시대의 21세기는 이제 모든 것이 이미지 전쟁이기도 하
다. 그만큼 기본적인 생활의 안락함이 보장된 후기산업사회에서 이
제는 그 문화적인 이미지를 제고해야만이 살아남는다. 흔히 파리를
예술의 도시라고 부르지만 만들어질 때는 치열한 찬반양론으로 대립
되었던 에펠탑이 쉽게 연상된다. 1889년 A. G. 에펠(A. G. Eiffel)의
설계에 의해 프랑스혁명 100주년을 기념하기 위해 파리박람회 때 만

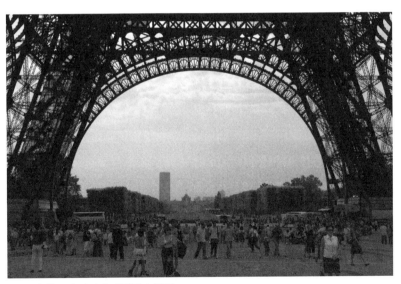

1889년 완공된 파리의 에펠탑과 광장

든 이 탑은 순수하게 프랑스에서 생산된 철로 높이 300m에 이르는 파리의 상징물이다. 지금은 찬반양론이 팽팽하던 건립 당시의 여론을 무색케 하면서 수백만 명의 관광객이 이곳을 들러 파리 시내를 관람하고 간다.

뉴욕 자유의 여신상 역시 마찬가지로 도시의 이미지를 연상케 하며 빅토리아 왕조시대 이후 수차례 보수를 거쳐 온 런던의 독특한 국회의사당 건물과 템즈 강의 런던, 워털루교, 타워브리지 등은 런던을 대표하는 명물로 기억된다. 베이징의 천안문이 그렇고 시드니의 오페라하우스가 그렇고 로마의 콜로세움이 그렇다.

그러나 인구 1천만이 넘는 서울의 이미지는 익명이다. 어떤 프랑스 시인이 우리나라의 자동차가 파리 시내를 질주하는 것을 보고 "철학이 없는 차"라고 하면서 아쉬워했다고 한다. 우리의 자동차가 벤츠나 BMW처럼 자신의 정체성이 없듯이 서울의 스카이라인과 도시계획을 비롯하

파리 에펠탑을 설계한 에펠(A. G Eiffel). 프랑스혁명 100주년을 기념하기 위해 파리박람회 때 선보였다.

여 랜드마크(Land mark) 역시 철학이 없다. 여기에는 디자인의 철학도 중요하지만 실용성과 함께 오랫동안 잊혀지지 않는 도시의 인상이 있어야 한다. 그것이 상징조형물이 되었건 건물이 되었건 거리의 보도블럭이 되었건 상관이 없다. 가로등이나 전화박스나 각종 안내

싸인 모든 분야에서 도시는 자신의 철학을 지니고 있어야만이 시민들의 생활 전쟁을 어루만지는 휴식공간으로서의 역할을 할 수 있으며 무한경쟁시대로 가는 국제적인 이미지 전쟁에서 살아남을 수 있다.

최근 1%법에 의한 조형물들이 많이 세워지지만 이 제도에 대한 명암도 여러 가지이다. 한 점의 작품으로 인하여 주위의 환경이 완전히 달라져 보이고 시민들의 발걸음이 경쾌해져 오는 경우도 있지만 오히려 없는 만 못한 조형물들을 볼 때면 우선 짜증부터 나기 시작한다.

우리의 서울, 그러나 이 거대한 도시 서울은 선사시대부터의 유적이 있으며 정도 600년이 넘는 고도이다. 경복궁과 창덕궁, 창경궁, 덕수궁 등 세계적인 고궁이 있고 센 강이나 템즈 강, 라인 강 등 어느 강에도 뒤지지 않는 한강이 중심부를 관통하고 있다. 그런데도 이와 같은 천혜의 자원 활용이 문화적으로 이루어지는 데는 아직도 요원하며 서울의 이미지는 공해와 교통지옥으로만 인식되어진다.

아예 1%법의 조형물법안을 0.5%로 낮추고 여러 관련시설을 포함하자는 안이 서울시에서 나왔지만 근본적으로 제안을 한다면 무조건 예산을 낮출 것이 아니라 연간 500억에 달한다는 조형물들을 설치할 예산을 일정 기간 동안 하나로 모아서 서울을 상징할 수 있는 대형조형물을 장기간에 걸쳐 역작을 만들어 보는 안도 검토될 수 있다.

최근 아마벨(Amabel)의 문제가 장안의 화제가 되고 있지만 결론적으로 보면 우리문화의 의식구조나 문화 GNP가 그 정도에 머무르고 있다는 것을 증명한다. 최근 지자제 실시 이후 각 구마다의 로고가 정해지고 걷고 싶은 거리조성이나 가로 정비사업이 진행되고 있어 모처럼 만의 문화 도시적 면모를 위한 행정이 아닌가 싶다.

그러나 염두에 두어야 할 것은 이같은 도시계획과 문화적인 환경조

성이 몇 개월이나 몇 년 정도의 단기간에 걸쳐 이루어질 수 있는 간단한 사안이 아니라는 점이다. 오늘날 유럽의 고도들은 수백 년간의 정성어린 투자와 관리가 있었기 때문에 그와 같은 도시문화재를 보유하게 되었다. 비록 실천의 가능성이 장기적이고 이상적이라 할지라도 지금쯤은 서울이 다단계적인 도시환경문화에 관한 거시적이고도 구체적인 계획이 수립되어야 한다.

왜냐하면 그것은 관광객유치로부터 시작하여 곧 21세기의 생존방법 중 가장 중요한 문화전쟁의 무기가 될 수 있으며, 시민들이 이제는 생존의 차원을 넘어서 진정한 삶의 가치척도를 추구해 가는 고차원의 새로운 패러다임이 시작되었기 때문이다.

1999. 8. 서울미협지

'외모지상주의'와 기초예술의 위기

　'루키즘(Lookism: 외모지상주의)'이라는 말이 심심치 않게 들릴 정도로 이제는 외모중시주의가 '욕망'과 '소비'의 문제로까지 확대되어 '외모물신주의'를 낳고 있다. 나아가 이러한 현상은 일체의 개인적인 사생활 뿐 아니라 취업 등 일생을 좌우하는 기회에서도 외모차별이 광범위하게 이루어지고 있으며, 미적 욕망을 조작하여 충동적인 소비욕구를 창출하고 외모와 관련한 상품들의 부가가치를 극대화시킴으로서 거대한 시장을 형성하기에 이르렀다. 다이어트와 성형 등은 '외모' 분야의 연간 시장 규모가 무려 7조 원에 이를 정도로 거대하다.

　이러한 상황에서 "예쁜 얼굴이 최음제보다 낫다"는 말이 나오고 실제로 미국 하버드대 연구진에 따르면 아름다운 여자 얼굴이 남자의 심리에 미치는 영향을 실험한 결과 예쁜 여자 얼굴이 코카인이나 맛있는 음식, 돈, 초콜릿이 일으키는 것과 똑같은 효과를 불러일으킨다는 사실을 밝혀냈다는 것이다. 이러한 결과는 곧 여성들의 과다한 외모중시로 이어진다. 우리나라에서 다이어트를 하는 여성 중 70%를 넘는 수가 정상체중이라는 점과 재건성형은 5%밖에 되지 않는다는 점은 우리의 외모중시열병의 정도를 단적으로 말해 주고 있다.

　그렇다면 외모가 제3의 자산인가? 청년층의 남성들까지 염색을 하

고 화장을 하며, 귀걸이 등을 착용하는 하는 최근의 추세라면 이미 개성발산의 차원으로 여기는 사람들이 다수일 것이다. 과거 유교적인 통제사회에서 내면적인 진과 선을 겸비한 미적 요구와는 너무나 달라진 세태이다.

그렇다면 '외모중독증'이 자신의 아름다움을 가꾸어 가려는 여성들에게만 책임이 있는 것일까? 사실은 그렇지 않다. 능력과는 상관이 없는 외형에만 신경을 쓰는 사회적인 풍토가 상당한 압력으로 작용하여 오늘의 세태를 만들었다고 볼 수 있다.

더 나아가 보면 결국 이와 같은 외모중시풍조는 내공의 수양이 빈약한 감각중심의 사회, 알찬 비전이나 내용이 중요시되기보다는 형식과 규모의 과시로 순간적인 전시효과를 극대화하는 사회의 풍토를 말해 주는 대표적인 사례일 뿐이다. '외모지상주의'는 단지 인간의 외모에만 해당되는 것이 아니라 우리사회에 깊숙이 자리하고 있는 의식형태로부터 비롯되고 있다. 되돌아보면 정치나 경제 등 사회 전반에서 이와 같은 현상을 읽게 되며, 문화예술만을 보아도 상당부분에서 그 결과물들을 발견하게 된다.

예술분야에서도 가장 심각한 것은 전국의 수백 개 관련 학과가 있고 매년 수만 명을 배출하는 정도로 고급인력의 수급이 이루어지고 있지만 실제로 해외 유학을 거치지 않고 국내에서 양성된 세계적인 예술가는 손에 꼽는 정도이다. 그뿐만이 아니다. 우후죽순처럼 생겨난 전국 지자체들의 축제나 이벤트는 축제왕국이라고 부를 만하지만 실상을 보면 선거용이나 홍보성에 그치는 경우가 적지 않다.

전국의 문화예술회관들 역시 적지 않은 예산을 들여 설립하면서 외형은 화려하지만 실제 이를 전문적인 시각에서 질적인 운영을 하는 인력이나 성과는 너무나 열악하다. 시설이 없다는 핑계는 의미가

없는 것이다. 이러한 현상들은 결국 연간 1만 건이 넘는 공연이나 전시에서 감동을 느끼게 되는 예술세계가 얼마나 있는가?라는 가장 본질적인 질문으로 이어진다.

　어디서 많이 본 듯한 감각적 트렌드를 자신의 작품으로 차용하는가 하면, 추종되는 유행사조가 화려하게 포장되어 순간적인 효과를 발산하는 것을 종종 목격할 수 있다. 그나마 역량 있는 작가들은 힘겨운 생활고를 견디다 못해 아예 전업을 하는 경우도 적지 않다. 전세계 어느 나라보다도 양적으로 우위를 점하는 화려한 예술분야 대학의 학과들이 포진해 있지만 내실이 없고 철학이 허약하다. '예술의 루키즘' 즉 외형지상주의가 도래한 것일까? 작가들은 넘치도록 많은데 그들의 영혼을 만나기 힘든 '기초예술의 위기'가 실재하고 있어 씁쓸하다.

<div align="right">2005. 11. 14. 광주일보</div>

점령당하는 인사동

인사동이 변하고 있다. 일요일에 그곳을 나가본 사람이면 누구나 느끼는 일이지만 이미 발 디딜 틈이 없는 인파로 인해 걷기가 어려울 지경이다. 삽시간에 점령당한 인사동의 대중적 상업화는 우리에게 많은 것을 생각하게 한다.

이미 10여 개소의 문화관련 골동상이나 갤러리가 문을 닫았고, 대중적인 점포로 전업을 하였다. 고아한 조선조 백자항아리 대신 동남아의 싸구려 장식품과 모조공예품들이 자리를 잡았고, 어려운 상황에서도 어렵게 지켜온 많은 화랑들의 골목 앞에는 이미 노점상들이 격렬하게 생존권을 주장하고 있다.

"제발 그대로 놔두세요"라고 외쳐대는 뜻있는 주민들과 이 거리를 사랑하는 예술인들의 목소리는 어제, 오늘이 아니건만 솜사탕을 들고 호기심 넘치는 눈빛으로 인사동을 찾는 청년들에게는 이상한 표정으로밖에 보이지 않는 모양이다. 도무지 대화가 안 되는 상황에서 이미 엄청나게 집세는 올라만 가고 가게를 옮겨야만 하는 신세타령에, 고미술과 현대미술을 사랑하는 예술인들과 애호가들은 점점 멀어져만 간다.

명동, 신촌, 대학로와는 달리 그래도 인사동은 우리의 손때 묻은

고아한 정취가 남아 있는 유일한 예술의 거리였다. 수십 년 간의 정성으로 이루어진 그곳의 모습이 무슨 깊은 사연인지는 모르지만 길 가운데 돌멩이까지 설치하면서 무채색 단장을 하여 완전히 분위기를 망쳐 놓았다.

이제는 무국적적인 거리이자, 그저 조금 희한한 것이 많은 만남의 장소로 급속히 변해가는 인사동을 보면서 제발 그대로 놔둘 수 있는 여유와 사려가 있었어야 했다. 치열한 실험이 숨 쉬는 작가들의 숱한 애환이 녹아 있는 그 거리, 천상병의 시가 있고, 변관식의 산수가 있으며, 백남준의 현란한 미학이 있었다. 그래도 젓가락 장단이 간간이 흘러나오는 초라한 그곳에서 우리는 고향을 맛보고, 도시생활의 외로움을 잊었다.

로마의 콜로세움이나 그리스의 수많은 신전들이 왜 그렇게 폐허처럼 서 있는가? 역사의 소중함은 모조품으로 채워지는 값싼 화려함으로는 도저히 불가능한 민족의 역사와 숨결이 있기 때문이다.

2001. 6. 22. 대한매일

세계적 지역학 전문가 기르자

　기회 있을 때마다 언급되는 사실이지만 다양한 세계적인 시각의 연구가 절박한 현실이다. 일본학 전문가의 부족은 더 이상 언급이 필요 없지만 우리는 가까운 신흥대국 중국의 문화, 경제, 정치에 대한 심도 있는 연구나 전문가 역시 많이 길러내지 못했다. 특히나 북한 관계를 고려하거나 동아시아의 부단한 변화추세에 대한 중국, 일본에 대한 전문적인 연구는 적극적인 대응전략이기도 하다.

　그렇다고 프랑스나 독일의 경우가 나은 것은 아니다. 불문학박사를 마치고 귀국하는 신진학자들의 한숨소리는 고사하고 현직에 있는 불문과 교수나 학생들의 위상자체가 풍전등화처럼 되어버려 안타까울 지경이다.

　그런데 참 이상한 것은 최근 우리의 사상계에 막대한 영향을 미쳐온 질 들뢰즈, 미셸 푸코, 미셸 뷔토르, 피에르 부르디외, 자크 데리다, 프랑수아즈 사강, 크리스티앙 자크 등은 모두 프랑스의 지성들이다. 아이러니한 현상이지만 엄연한 현실이기도 하니 갈피를 잡기가 어려울 지경이다. 여기다가 최근 몇몇 전시회에서도 보여주고 있듯이 이집트나 인도, 아프리카 등에 대한 신선한 자극이 문화계의 화두로 등장하고 있는데, 이 역시 우리는 거의 무지상태에 있다.

　세계화바람이 한창 일어났고, 근래에도 이에 근거한 영어 필수화

바람이 유아, 아동들부터 마치 삶의 가치기준처럼 일어나고 있다. 코엑스에서 열렸던 도서박람회는 아예 아동영어 교재판매전이라고 붙여도 좋을 만큼 다양하고도 많은 종류의 책이 선을 보이면서 외국수입서적과 함께 본격적인 시장 확보에 돌입하고 있었다.

세계적 경쟁대열에서 살아남기 위하여 당연히 국제적 역학관계를 고려한 정책이 필수적인 현실이지만, 문제는 우리의 조급증이랄까? 생존논리의 단순성이랄까? 모든 관심이 미국중심으로만 치달아 가는 우리의 시각을 조금만 넓게 바라보아도 당장 문제가 있다는 것쯤은 누구도 알 수 있다.

역으로 오늘날의 미국이 있기까지는 전 세계의 다양한 인종과 문화의식이 한자리에 모여 창출한 조화와 지혜가 중요한 자양분이 되었기 때문에 가능했다는 것을 잊어서는 안 될 것이다.

2001. 6. 13. 대한매일

대학 도서관에 웬 만화방?

대학 도서관에 웬 만화방? 3년 전 〈신세기 에반겔리온〉〈짱구는 못말려〉를 비롯한 5천여 권의 장서로 문을 연 우리학교 수원캠퍼스의 깜짝쇼였다. 뿐만이 아니다. 교수신문에 2002년 전국 주요대학 도서관의 상반기 최다 대출도서 10위 이내에 판타지소설이 평균 5.4권이 포함되었다는 기사를 보도한 적이 있다. 대학별로 적게는 2권에서 많게는 9권까지 '베스트 10'에 포함되기도 하였지만 아무튼 이같은 현상들은 N세대를 지나 이제 W세대라고 일컫는 신세대들이 등장하면서 더욱 많은 깜짝쇼들이 일어날 것으로 예상된다. 그만큼 도서관이 과거의 근엄한 학문의 심장부에서 여가를 즐기는 등 대학 생활의 일부분으로서 가깝게 다가서고 있는 것이다.

이러한 사고의 전환이 시사하는 것들을 다른 측면에서 본다면 그만큼 과거의 도서관이 멀리 느껴졌고, 제대로 활용되지 못했다는 역설적인 의미를 내포한다. 대학의 거의 절반에 해당하는 건물이 도서관으로 채워져 있다는 하버드대학의 예처럼 연구하고, 고뇌하며, 미래의 삶이 결정되어지는 전당으로서의 공간이기보다는 우리의 경우는 그야말로 상징을 위한 상징물처럼 인식되어있는 점도 부정할 수 없다. 이러한 현상의 해결에는 물론 현실적으로 이용자들의 학문적 자세나 대학의 재정을 감안한 단계적인 개선이 필요하겠지만 두 가지

측면, 즉 하나는 기초시설과 제도의 정비, 다른 하나는 서두에서 언급했지만 다양한 서비스를 통한 생활공간으로 거듭나기가 그것이다.

우리 중앙도서관의 경우는 현재 75만 권의 장서에 전체 면적이 3천여 평에 그치고 있고, 전문 인력의 부족 등도 어려운 실정이지만 너무나 오래된 건물의 구조에서 소규모 공간이 비좁게 배치되어 있어서 주제별 분류가 대단히 어려운 점, 전자정보부분에서 **VOD** 부분의 확충 등은 매우 시급한 과제이다.

참고로 서울대가 총 220만 권의 장서에 6개 전문도서관을 포함 7개관으로 구성되고, 연세대가 130만 권에 6천여 평, 고려대가 110만 권에 4,400평 정도이며, 한양대가 90만 권에 6,200여 평을 보유하고 있다. 직원 수도 서울대가 148명으로 가장 많고, 연세대는 2003년에 총 8천 평 규모의 도서관을 신축하게 됨으로써 압도적인 우위를 점유하게 된다. 전자정보시스템 역시 각 대학마다 서비스를 확장해가고 있으며, 갤러리, 음악 감상실과 같은 다양한 부대시설을 갖추어가고 있다.

이미 선진외국의 경우는 미국과 영국이 협력하여 영국 국립 도서관(The British Library), 대영박물관(The British Museum), 케임브리지 대학 출판사(Cambridge University Press), 콜롬비아대학교(Columbia University), 시카고대학교(University of Chicago), 미시간대학교(University of Michigan), 빅토리아 앤 앨버트 뮤지엄(Victoria & Albert Museum) 등 총 14개 단체가 연합하여 패덤(fathom)이라는 사이트를 통하여 사이버정보시스템을 구축하는 등 자료의 공유를 시도할 정도로 이미 국경을 넘어선 네트워크를 형성하고 있을 정도이다. 또한 하버드가 90개, 일리노이대는 40개, 버클리대는 25개, 스탠포드대는 20개의 전문도서관을 보유하고 있다. 한편 하버드가 850만 권에 1

천 명의 직원, 옥스퍼드도 5백만 권, 북경대학 460만 권 등의 장서를 보유하고 있는 등 가히 압권이라고 할 만큼 부러운 수치와 질적인 우위를 보여준다.

무한경쟁으로 치닫는 대학의 경쟁체계는 이처럼 국경을 넘어선 경쟁으로 한 차원을 달리한다는 의미에서 우리대학에도 시사하는 바가 적지 않다. 이미 지적한 시설, 인원 등의 보완도 문제이지만 그에 앞서 경영적인 차원에서 단계적으로 요구되는 엄청난 예산의 충당을 어떻게 할 것이냐는 과제를 해결해 가야만 한다.

최근 본격화되고 있는 의학전문도서관의 추진이나 만화방에서 극단적으로 상징되듯이 다양한 서비스도 중요하겠지만, 대규모 시설의 신축을 위한 대대적인 도서, 시설기증, 기금확충캠페인 등을 통한 의지의 실현은 먼 산만 바라보듯이 이상적인 생각만 하는 것보다는 훨씬 다급한 현실이자, 장기적인 우리의 과제이다. 이제는 문화의 상징이라는 박물관마저도 경영논리에서 벗어날 수 없듯이 학문의 심장이자 맹장이라는 도서관 역시 경영논리에서 벗어날 수 없는 현실을 실감하게 된다.

2002. 9. 경희대학교 도서관보

웃음과 문화적 감성

얼마 전 한 대학의 대강당에서 중견 코미디언을 초청하여 강연을 마련한 적이 있다. 그런데 처음에는 1층만 개방할 예정이었으나 입장이 완료된 시점에서는 1천 명 이상이 몰려 좌석이 모자랄 정도로 초만원을 이루었다.

평상시 저명교수나 학자의 초청강연에는 불과 100-200명 안팎에 그치고, 학회나 세미나의 경우는 100명도 채 안 되는 숫자가 입장하여 오후 시간에 폐회를 할때는 수십 명도 남지 않아 주최측을 당황하게 하는 일이 다반사이다. 아무리 포스터를 붙이고 초청장을 발송하면서 메일링, 문자서비스까지 동원해도 결과는 마찬가지이다.

그런데 코미디언의 유머에는 좌석이 모자랄 정도로 청중이 몰려들었으니 웃음의 위력이 얼마나 대단한지 실감하는 계기가 되었다. 더 흥미로운 것은 이제 웃음은 단순히 우발적인 즐거움으로만 그치는 것이 아니고 최근에는 '웃음효과' '웃음치료'라는 언어가 의학적으로 연구되면서 실제로 환자들에게 적용되어 심리적인 안정과 여유를 유도하면서 치료효과를 증가시키고 있다는 사실이다.

실제로 실험에 의하면 극심한 통증을 호소하는 환자들에게 재담이 풍부한 친구의 면담을 통하여 흥미진진하게 웃는 시간을 가진 결과 마약성 진통제효과가 발생하고 임파구나 면역세포 수가 증가하는

한편 스트레스 관련 호르몬인 아드레날린과 콜티솔이 감소하고, 특히 심장병 방지에도 도움이 된다는 증거들이 포착되었다.

웃음효과는 이제 일상생활의 모든 부분에서 위력을 발휘한다. 윌리엄 제임스는 "우리는 행복하기 때문에 웃는 것이 아니고 웃기 때문에 행복하다"고 말했지만 긴장을 완화하고 여유와 친근함을 선사한다.

그러나 안타까운 것이 있다. 우리사회가 지나치게 유머 즐기기와 같은 감각적인 일에만 몰두하는 것이 아닌가 하는 우려이다. 어느덧 보편화되어 온 감각과 실용성만을 중시하는 흐름은 이제 학문적인 차원에서도 심각한 수준이다. 어느 순간부터 가볍고 경쾌한 수준의 서비스학문만이 사회적 파워를 형성하고 있으며, 기초학문이 심각한 위협을 받고 있어서 씁쓸함을 금치 못한다.

이공계열에 대한 기피현상을 지적한지 오래지만 기초학문에 관련된 전분야가 예비학자 지원난을 겪고 있다. 의사는 있되 의학이 드물고, 법률가는 있되 법학자가 드물다는 지적도 나오고 있지만 문학이나 사학, 철학 등 핵심 인문학들은 그 존폐의 위기까지 느낄 정도로 심각하다. 고전을 바탕으로 하는 국학분야의 연구에 있어서는 예비학자의 수가 손가락을 꼽을 정도이다. 기초분야의 저술 성과 역시 해마다 줄어드는 추세에 있다.

대중적인 이해서나 감상수준의 책들이 대중을 이루고 있으며, 시대를 앞서가야 할 창조적인 분야인 순수미술에서도 간접모방의 현상이 적지 않다. 많은 해외의 작가나 전문가들이 한국의 뮤지엄이나 갤러리들을 둘러보고 한국을 떠나면서 하는 말은 상당부분이 비슷하다. 그들은 한결같이 한국미술이 저력은 있어 보이나 "그 개인이나 한국이라는 문화권의 진정한 정체성을 발견하기가 어렵다"는 것

이다. 어디서 많이 보았던 기법과 색채들이고 소재들까지 비슷한 상황에서 한 작가의 개성이나 사상이 강렬한 인상으로 남기는 어려울 것이다. 남의 문화를 패러디하고 무임승차하면서 문화적 동질성을 강조하는 희한한 '세계화'의 오류는 많은 사람들이 공감하는 문제이다.

가벼워지고 있는 가치관의 문제는 비단 우리나라만의 현상은 아니지만 감각문화의 극단으로 가고 있지는 않은지 심각한 반성이 필요하다. 얼마 전 서울의 한 백화점 앞에 서 친구를 기다리면서 또 하나의 희한한 풍경을 보았다. 길 건너 간판들을 보니 언뜻 눈에 보이는 것만 15개 정도의 성형외과였다.

금세기가 감각의 세기이니 적절한 유머같이 여유와 상상의 초점을 달리해 보는 것은 매우 즐거운 일이다. 그러나 외형만을 다듬거나 내용이 없는 낮은 수준의 대화만을 반복하게 되는 지식의 공동화현상은 문화의 세기가 요구하는 진정한 감각과는 거리가 멀다.

2006. 3. 20. 광주일보

초판 700권 시대

　최근 친구가 운영하는 출판사를 들렀을 때 초판을 700권으로 하느냐 1,000권으로 하느냐를 고뇌하면서 허탈한 모습으로 말을 건넸다. 도저히 초판을 팔 자신이 없고, 결국 창고에 쌓인 보관료만 지불하는 꼴이 되어 난감하다는 것이다. 더 놀라운 것은 몇 년이 걸려서 초판이 팔려나간다 하더라도 재판인쇄는 대다수 엄두도 못낸다는 것이다. 가뭄에 콩나듯이 팔려나가는 수입보다는 아예 사장시키는 것이 편하다는 것이다. 처음에는 어제, 오늘의 일이 아니거니 생각했지만 기초학문의 경우 수년간 각고 끝에 완성된 원고를 출판하지 못해서 고초를 겪는 모 교수의 독백을 들으면서 어쩌다가 여기까지 왔는가를 자탄하게 되었다.

　이제는 대중적인 소설류나 아동물의 만화책이 그나마 효자노릇을 한다고 뒤늦게 수선을 떠는 출판사도 적지 않지만 설상가상으로 정가의 50%까지 할인을 불사한다는 온라인상의 혼란이 가중되는 요즈음이다. 이러한 현실에서 그 친구처럼 최후의 등대지기라는 사명을 얼마나 버틸 수 있을지….

　하버드대학의 장서가 1,340만 권 정도이며, 일본의 초등학교 학생 월간 독서량이 7권을 넘는다는 말은 그저 꿈같이 들리더라도 기초학문을 지켜온 학자들의 자조 섞인 한숨은 바로 우리의 미래에 대한

한탄으로 이어진다. 하기야 얼마 전 전국 4백 개 공공도서관의 연간 도서구입비가 2백억 원이라니 무슨 말을 더 하겠는가.

치열한 취업난도 그렇지만 두뇌한국사업, 각 대학의 실용학문에 대한 지원추세에 밀려서 전통학문이라는 말은 아예 꺼내보지도 못하고 숨을 죽이게 되는 것이 우리의 현실이다.

이제 만화나 게임의 문화가 드디어 제국을 건설한 듯하다. 그것이 아동이나 청소년들의 문제일 뿐 아니라 모든 것을 경제논리로 간주하려는 전환기의 오류는 우리의 자아와 나아가서는 범국가적인 정체성의 붕괴를 초래하고 있다는 것을 잊지 말아야 한다.

초판 700권의 시대, 그나마 기회를 갖는 학자들은 행복하다. 왜냐하면 그들은 적어도 논의에 뛰어들 기회를 잡은 행운아들이기 때문이다.

2001. 5. 17. 대한매일

'파리의 묘지는 잠을 이루지 못한다'

영하쯤 되었다.

파리가 한 눈에 내려다보이는 몽마르트의 언덕을 넘어서니 갑자기 그 추운 날씨에 첼로 연주소리가 선명히 들려왔다. 처음 듣는 곡이지만 키가 훤칠하게 크고, 긴 수염에 남루한 코트차림이 한눈에 짚시 연주가였다. 코가 빨갛게 얼어 있을 정도로 제법 추운 날씨였지만 아랑곳하지 않고 지긋이 눈을 감으면서 연주 삼매경에 몰입하고 있었다.

동구권이나 러시아쯤에서 왔을까….

유럽을 여행하면서 느낄 수 있는 감동은 루브르 박물관이나 바티칸과 같은 거대한 뮤지엄이나 문화유산들의 감동도 있지만 그 짚시 청년과 같은 거리 악사를 만나거나 그리 유명하지는 않지만 골목길 구석구석에 배어 있는 작은 생활의 문화들을 만나는 즐거움 역시 빼놓을 수 없다.

그날의 답사목적은 묘지였다. 언제부터인가 프랑스의 묘지는 세계적으로 연구대상이 될 만큼 실용적이고, 예술의 나라다운 진수를 엿볼 수 있다기에 필히 찾아야겠다고 마음먹었던 것이다.

그 짚시 연주가의 테이프를 하나 사 가지고 총총걸음으로 시내로 내려왔다.

도착한 곳은 몽파르나스묘지였다. 그곳은 파리의 23개 묘지 중 페르 라셰즈, 몽마르트르 묘지와 함께 3대 묘지로 손꼽히는 곳이다.

우선 입구에서 묘지 안내도를 한 장 얻어들고 내부로 들어섰다. 그런데 몽파르나스의 첫인상은 어떠한 미술관이나 박물관을 들어선 것보다도 강렬하였다. 우선 묘지 곳곳에 보이는 크고 작은 조각품들이 마치 밀집된 조각공원에 들어온 것과 같은 착각에 빠지도록 하였다. 우리가 생각했던 묘지라는 으스스한 기분보다는 각기 화려한 삶을 살다간 주검들의 채취를 가장 함축된 조각품으로 만난다는 느낌이 강하게 와 닿았다.

멀지 않은 곳에 우선 사르트르와 보바르 묘지가 눈에 띄었다.

세계적인 저명인사의 묘지라고 보기에는 도저히 믿기지 않을 정도로 평범하였다.

Jean Paul Sartre

1905-1980

BEAUVOIR Simone

1908-1986

하나의 묘지에 두 사람의 이름이 위 아래로 새겨져 있었고, 한 일 주일이나 되었을까. (…) 이미 커피빛으로 변한 장미꽃 몇 다발과 싱싱한 꽃 한 다발이 가지런히 놓여져 있었다.

"인간은 자유다. 인간은 자유 그 자체다"라고 말했던 철학자 사르트르.

아무런 장식도 없는 한 평 남짓한 미색 대리석 뒷면에는 담쟁이

파리 몽파르나스 공동묘지의 트리스탄 짜라의 묘

흔적이 있는 수십 년은 되었을 법한 담벼락이 마치 그들이 살다간 파란의 시대, 세계를 놀라게 한 실험의 삶을 그대로 멈추게 한 듯 묘지를 지키고 있었다.

　나는 그곳에서 뜻밖에도 만 레이(1890-1976), 모파상(1850-1893), 이오네스코(1909-1994), 트리스탄 짜라(1896-1963) 등을 만나게 되었다.

　한결같이 한 평 남짓한 같은 규격에 묘지의 설계와 장식은 각기 달랐다. 사진도 새겨 넣고, 고대 신전의 기둥을 본떠서 석물 위에 문을 하나 세우기도 하고, 건축물의 일부처럼 장식하거나 짜라(Tristan

Tzara)처럼 그저 꽃으로만 장식하는 묘지들도 보였다.

누구의 묘인지는 모르지만 손을 맞잡고 있는 거대한 브론즈상이 있고, 흐느끼고 있는 모습을 조각하거나 석조작품과 본격적인 추상 조각을 모뉴멘트로 세우고 가운데 망자의 얼굴을 조각한 묘지도 있었다. 그리고 전체 묘지는 다양한 색채의 꽃들과 함께 마치 정원의 편안함과 장식성이 묘지라는 느낌 이전에 야외 박물관 같은 인상으로 와 닿았다.

한참을 거닐어 보니 언뜻 묘지만 보아도 그 사람이 어떤 일생을 살았을까 하는 추측이 가능할 정도로 개성적인 조형물들이 상당수였다.

이거야말로 망자의 미술관이었다.

오죽하면 묘지를 찾는 관광객들 때문에 '파리의 묘지는 잠을 이루지 못한다'고 할까…. 묘지 그 자체가 예술품으로 만들어진 것을 보면서 죽어서도 예술적 영혼을 구가하는 그들의 사고가 진정으로 평가할 만하였다.

몽파르나스의 잔잔한 충격을 뒤로하고 내친 김에 몽마르트묘지로 다시 건너갔다. 그곳에서는 드가(1834-1917), 하이네(1797-1856), 니진스키(1889-1950), 오펜바흐(1819-1880), 에밀 졸라(1840-1902) 등을 만나게 되었다. 그런데 특이한 것은 안내도에 적힌 묘지 주소만으로는 내가 찾으려는 묘지를 쉽게 구별할 수 없었다.

그것은 이후에 이해하게 되었지만 '1.2평의 평등' 규칙에 의하여 신분에 관계없이 면적을 제한하고, 가족공동의 화장이나 매장을 권장하는가 하면, 층층으로 매장을 하는 관습에 따라 가족묘의 이름으로 새겨진 경우가 많았기 때문이다. 부유한 은행가의 장남으로 태어나 법률을 공부하다가 화가로 변신한 에드가 드가(Edgar Degas), 파스텔작가로 유명하며, 발레리나의 환상적인 모습을 즐겨 그린 그의

 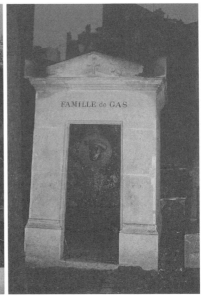

몽마르트묘지에 있는 하이네의 묘　　　몽마르트묘지에 있는 드가의 가족묘

묘소를 찾는 데 애를 먹었던 것도 가족묘를 찾지 못해서였다.

　'FAMILLE de GAS'라고만 씌어진 묘에서 겨우 드가를 찾을 수 있었다. 강렬한 자의식으로 인하여 평생 결혼을 하지 않은 그는 인간혐오증까지 품게 되면서 외로운 노년으로 파리에서 83년의 생애를 마감하게 된다. 그의 죽음과 묘지의 모습은 작품에서 보는 화려함과 환상적인 분위기와는 너무나도 달랐다.

　"인생은 병이고 세계는 하나의 병원이다. 그리고 죽음이 우리들의 의사인 것이다"라고 말했던 하이네(Heinrich Heine, 1797-1856)의 묘지에서는 저명한 시인답게 어느 방문객이 써서 남긴 편지가 다섯 장이나 올려져 있었다. 독일 출생이었던 그는 낭만주의와 고전주의 전통을 연결하는 시인이자 혁명적 저널리스트로서, 베르네가 "시인이 아닌 사람이 되려고 하기 때문에 자기 자신을 잃게 되는 것이다"라고

말했듯이 평생 고뇌와 절망, 고국 독일을 향한 그리움이 스며 있는 듯 묘지위로 새겨진 그의 흉상이 남다르게 느껴졌다.

서서히 어둠이 깔려가는 묘지를 떠나려고 할 때 멀리 아파트 불빛이 하나 둘씩 반짝이고 있었다. 그때 수평으로 놓여진 묘지석 위에 실루엣으로 브론즈 조각이 눈에 와 닿았다. 멀리서 보아도 콘스탄틴 브랑쿠지(Constantin Brancusi, 1876-1957)의 조각이었다.

그는 20세기 조각계의 거장으로서 루마니아 출신이지만 프랑스로 이민한 작가이다. 아프리카나 원시조각의 형태를 현대조각에 접목하여 당시로서는 파격적인 작업으로 각광을 받았다. 그의 간결한 입체감각을 흠모해 왔기에 더욱 놀라웠지만 또 하나 감동적인 것은 그 묘지에 올려진 작품이 바로 전날 퐁피두센터에서 보았던 브랑쿠지 작품들 중 한 점과 너무나 흡사했기 때문이다.

'공동묘지에서 브랑쿠지를 만나다니…'

숨을 죽이고 가까이 다가가 과연 브랑쿠지의 작품인가를 살펴보았다. 그러나 이미 날은 어두워져 그의 사인을 확인할 길은 없었다. 하지만 분명히 브랑쿠지의 경향이 뚜렷하게 보이는 간결한 곡선과 원시적 형태의 긴장감이 있었다. 만일 그의 작품이 아니라 하더라도 그의 영향을 받은 역량 있는 작가의 작품일 가능성은 확실하였다.

파리에는 이외에도 페르 라셰즈 묘지(Cimetiere du Pere Lachaise)에 프레데릭 쇼팽과 외젠 들라크루아, 기욤 아폴리네르, 발자크, 앵그르, 뒤 뷔페, 오스카 와일드, 짐 모리슨, 이사도라 던컨, 이브 몽탕 등을 비롯하여 10만 개의 묘소에 몇 개 층으로, 혹은 화장된 아파트묘지 형태로 50만 명이 잠들어 있다.

이미 1776년 국왕의 묘지정비선언 이후 다양한 제도적 장치로 인하여 지금도 국토의 0.1% 이내에 머물고 있다는 프랑스의 묘지는 수

파리의 페레 라셰즈묘지(Pere Lachaise Cemetery)

파리의 페레 라셰즈묘지(Pere Lachaise Cemetery)에 있는 프레드릭 쇼팽(Frederic Francois Chopin, 1810-1849)의 묘

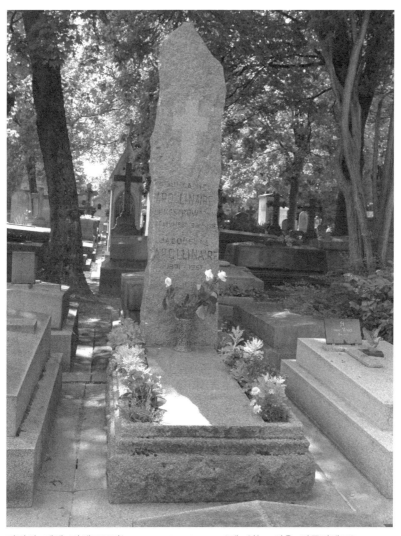

파리의 페레 라셰즈묘지(Pere Lachaise Cemetery)에 있는 기욤 아폴리네르(Guillaume Apollinaire, 1880-1918)의 묘

많은 조각품들이 문화유산으로 보호되고 있으며, 유명인사들의 묘지를 여러 곳으로 옮기도록 함으로써 시민들의 호응을 얻어내는 데 성

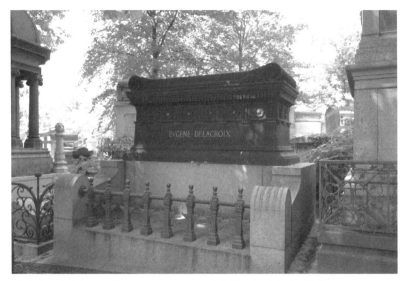

파리의 페레 라셰즈묘지(Pere Lachaise Cemetery)에 있는 외젠 들라크루아(Eugene Delacroix, 1798-1863) 묘지

공하였다. 또한 기간을 정하여 200cm×80cm, 즉 1.2평의 묘지는 수직으로는 얼마든지 조형물을 세우거나 장식할 수 있는 합리적이고도 예술적인 묘지규칙을 만들기도 하였다.

연간 14만 명의 참배객이 다녀간다는 드골 전 대통령은 '콜롱베 레두제그리제'의 공동묘지에 묻혔고, 미테랑 대통령 역시 프랑스 남서부의 시골마을 자르낙의 공동묘지에 누워 있다.

이러한 점들은 '사후에도 모든 시민은 평등하다'는 기본사상에 바탕을 둔 것이며, 죽은 자와 산 자, 모두를 위한 공간으로 언제나 시내의 곳곳에 위치하고 있다.

그리고 보니 그 수많은 묘석 위에 놓여진 꽃다발과 깔끔하게 가꾸어진 화단은 대체 어떻게 가능한 것일까? 하는 의문이 풀리는 듯하였다.

마치 동네의 공원처럼 거주지 가까운 곳에 있는 묘지를 한 달에 한 두 번씩 찾아 성묘하고 정성껏 관리하는 습관을 가진 프랑스사람들의 관리에서 가능했던 것이다. 우리 식의 성묘라는 말보다는 대화를 하기 위하여 찾는다는 말이 더 가까운 표현일지 모르겠다.

다음날 내친김에 평소 그리던 반 고흐의 묘지를 찾아 나섰다. 오베르 쉬르와즈(Auvers sur Oise)는 교외의 그리 멀지 않은 곳에 위치하고 있었다. 조용하고도 아늑한 느낌이 감도는 오베르에 당도하자마자 나는 고흐의 묘지부터 들렀다.

그러나 고흐는 파리에서 보았던 묘지들 보다 훨씬 초라했다. 이끼가 오른 돌 위에

Vincent van Gogh

1853-1890

라고 씌어진 글씨가 선명히 고흐의 무덤인 것을 표시하였을 뿐 그 어디에도 세계적인 화가로서의 거창한 수식은 없었다. 비닐에 쌓인 두 다발의 꽃이 놓여져 있었고, 평생 그의 동지였던 동생 테오가 오른쪽에 나란히 누워 있었다.

Theodore van Gogh

1857-1891

1890년 7월 29일 권총 자살로 죽었던 고흐를 따라 테오는 결국 1년 뒤인 1891년에 그토록 좋아하던 형의 옆에 묻혔던 것이다.

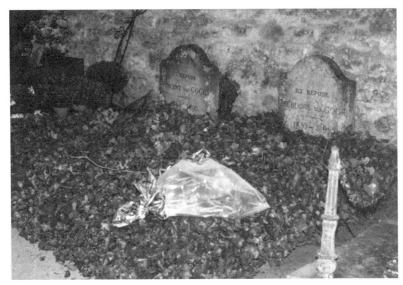

파리 교외 오베르마을 공동묘지에 있는 반 고흐과 그의 동생 테오의 묘

고흐가 운명한 오베르 마을. 가운데 오베르 교회가 보인다.

오베르에서 70일 동안 70점의 작업을 하였고, 37세의 나이에 세상을 떠나기까지 광기에 휘말려, 폭풍과 고통의 드라마로 일관했던 고흐는 죽으면서도 "고통은 끝나지 않았다"라는 말을 남겼을 정도였다.

동행한 파리작가 고병진 군이 나에게 말하였다.

"힘겨울 때나 고국이 생각나면 이곳을 찾게 되지, 왠지 여기에 오면 마음이 가라앉아…."

우리의 정신적 스승들은 어디에 있는가?

미아리에 안장되었다가 유실된 이상의 묘, 미국에 묻혀 있는 김환기, 프랑스에 묻힌 이응노, 독일에서 귀국하지 못한 윤이상, 망우리에 있는 오세창, 한용운, 박인환, 양구에 있는 박수근, 청주의 김기창 모두가 흩어져 있는 우리들의 스승들, 작업이나 삶이 힘겹고 벼랑에 부딪힐 때 찾고 싶은 그들의 흔적이 우리들에게는 알려지지 않았고, 너무나 멀리 있다.

설혹 있다 하여도 다듬어지고, 인공적으로 장식되어져서 그들의 자취를 찾기에는 너무나도 낯설게만 느껴진다. 관광지로 변해 버리면서 옛 흔적들이 완전히 인공적으로 변신해 가는 우리의 유적관리도 참으로 한심하지만 그들의 흔적을 기리고, 보존해 가는 자세를 갖지 못한 우리의 현실이 답답하기 그지없다.

전국에 그나마 보존되었다는 생가를 가보아도 마찬가지이다. 목조건축의 한계에서 오는 어쩔 수 없는 문제도 이해는 되지만 전혀 당시의 손때가 묻지 않은 건물들이나 주변 환경은 문화적 보존이나 계승과는 거리가 멀다.

복원하지 않는 콜로세움이나 그리스의 신전들이 갖는 의미는 바

로 여기에 있다. 헐고, 남루하지만 그 시대의 숨결을 조금이나마 그대로 느낄 수 있다면 어떠한 인위적 행위도 절제하면서 이를 보존하는데 전력을 다하는 자세를 보여주고 있는 그들이다.

감동과 미학이 있는 묘지.

굳이 예술인이 아닌 보통사람이라 하더라도 아름다운 죽음을 위한 공공미술관으로서의 묘지, 프랑스 렌느처럼 '밤의 묘지축제'에서 음악회나 공연을 기획할 정도라면 누구나 그곳에 안장되기를 원할 것이다. 화장문화를 서둘러야 하는 우리의 경우 풍수지리 등 동양적 정서를 뛰어넘어 해결해 가야 할 우리들의 또 다른 문화숙제이다.

2003년 가을호 《시와 시작》

'고통은 영원히 끝나지 않을 것이다'

'천국의 계단'과 이중섭

진지한 삶의 성찰이나 철학적인 사유공간으로부터 매트릭스의 가상 현실로의 변화가 이루어지고, 대중들은 예술가이기 이전에 보통사람들과는 무엇인가 다른 삶에 대하여 신비스러운 호기심을 갖는다. 물론 예술적인 찬사를 보내는 애호 수준도 나아지고는 있다지만, 예술가들의 삶을 이해하는 일 또한 작품에 못지않은 신비감이 있다.

그 중에서도 대중들은 그들이 체험한 비장미의 극치로부터 기벽에 가까운 삶의 신기함에 이르기까지 많은 작가들이 불태웠던 비극과 광기는 여전히 열광적이다. '반 고흐'를 다룬 시리즈들은 거의가 적지 않은 분량으로 팔려나간다는 통설을 비유한다면 조금 단적인 비유일까?

비록 우리나라에서는 관객동원에 실패하였지만 리베라, 폴락, 바스키아 등은 최근 상영된 외화들로서 모두가 파란만장한 미술가의 삶을 그린 영화들이다. 중학교 시절 《달과 6펜스》를 읽으면서 감동에 젖었던 기억은 대중들로 하여금 작가들의 고난이 결코 일상적인 가난과는 차별화 되는 신비한 가치가 있다고 믿게 하였다.

얼마 전 인기리에 방영된 '천국의 계단'에서도 화가는 가난하거나

가짜그림이나 그리는 비정상적인 사람이고, 자신의 동생을 사랑하는 기이한 남성상으로 묘사되었다. 결국에는 그녀를 위하여 자살까지 감행하는 사람으로 막을 내리게 되지만, 일상성을 뛰어넘는 파격적인 삶의 극단으로 마감되는 과정은 아직도 작가란 그렇게 특별한 생각과 기벽이 넘치는 존재라고 생각하는 대중적 인식을 반영하고 있다.

그러나 너무나 아이러니하게도 장안의 화제로 '얼짱'과 '몸짱'으로 불리는 '천국의 계단' 드라마의 실제 주인공은 미술을 전공한 젊은이였다.

변화하는 시대의 새로운 예술가의 모습과 드라마에서 말하고 있는 예술가의 비극적이고 왜곡되어진 모습이 교차하는 아이러니가 아닐 수 없다.

역시 미술가시리즈인 '취화선'에서는 어떨까? 그의 기이한 행동이나 취미가 유감없이 클로즈업되고 있어서 예술세계보다도 술을 좋아하고 광기에 넘치는 기인으로 묘사되었다. 이중섭의 유명세도 잘 생각해 보면 그의 평전에서 알려진 독특한 삶이 강조되어 더욱더 유명해진 것이고, 이상 역시 전위적인 시를 남기기도 했지만 젊은 나이에 요절한 삶의 비애적인 요소들이 독자들의 심금을 울렸다.

이제 예술가들이 겪었던 그 고통의 나날은 후세들에 의하여 적절히 포장되고 무대화되어 새로운 호기심과 '상품적 가치'를 발휘한다. 그렇기 때문에 이중섭의 은박지 그림은 미술사나 예술의 절대적 가치와는 상관 없이 상상도 하지 못할 정도로 비싼 가격에 거래되고 있는 것이 아닌가?

'빛나는 고립'이라 말한다

역사에 이름을 남긴 예술가들은 그 상당수가 비극적인 삶을 영위하였던 흔적이 있고 그 고독과 비극으로 인하여 보다 위대한 예술세계를 창조하고 불후의 경지를 개척하였다.

음악가인 구스타프 밀러(Gustav Miller, 1860-1911)는 이를 두고 '빛나는 고립'이라고 말했지만 혹독한 고통과 절망은 결국 삶의 원천으로 진정한 행복과 인간의 가치를 맛보게 하는 자양분 같은 역할을 하였다.

도스도예프스키, 앙드레 지드, 키에르케고르 등이 모두 어두운 면에 심취한 천재라고 일컬어지고, 피카소가 "예술은 고통의 딸"이라고 하면서 "어떤 일이건 간에 고독 없이는 태어나지 않는다. 나는 아무도 알지 못하는 고독을 만들어 낸다"는 말을 남겼다.

고은이 쓴 《이상평전》에서는 예술가의 절망을 가리켜 "어느 시대에도 그 현대인은 절망한다. 절망이 기교를 낳고 기교 때문에 절망한다.""전원도 우리들의 병원이 아니라고 형은 그랬지만 바다가 또한 우리들의 약국은 아닙니다"라고 묘사하여 고뇌와 절망에 쌓인 예술가들의 고독을 표현하고 있다.

폴겔트(Johannes Volkelt, 1848-1930)는 비장미를 인간적 위대성이라고 말했지만 이와 같이 수많은 예술가들의 삶에서뿐만이 아니라 작품에서도 비극은 언제나 그들의 빛나는 길동무로서 오히려 진정한 진과 선의 가치에 도달하는 길목이었다.

예술가들의 삶은 그들의 죽음을 맞이하는 장면과 그들이 남긴 유언에서도 일상적으로는 찾아보기 힘든 지독한 독백과 그 영혼의 잔

상을 발견하게 된다.

요절한 천재문학가 이상은 운명할 때 "레몬향기를 맡게 해주오"라는 한마디를 남겼으며 독일의 소설가인 토마스 만은 "내 안경은 어디 있느냐"를, 괴테는 "더 빛을," 칸트는 "그것으로 좀 더"를, 로트렉은 "어머니 정말로 제겐 당신뿐이었습니다"라고 말했다.

소련의 무용가 니진스키는 제1차 세계대전시 신경쇠약과 정신이상 증세가 심해져 스위스에서 요양했으나 제2차 세계대전 후 런던에서 사망하였다. 그는 "여보, 당신은 내게 죽음의 영장을 가져오고 있구려"라는 말을 마지막으로 남겼다.

1890년 38세로 요절한 광기의 화가 고흐 역시 독특한 삶을 영위하다간 작가로서 유명하다. 그는 삶을 좌절과 빈곤, 고통과 광기 병고와 실연으로 점철했으며, 1888년 2월 이후 아를르에서 15개월 동

고흐가 머물렀던 아를르의 요양원. 여기서 1889년 4월 고흐가 그린 작품을 소개하고 있다.

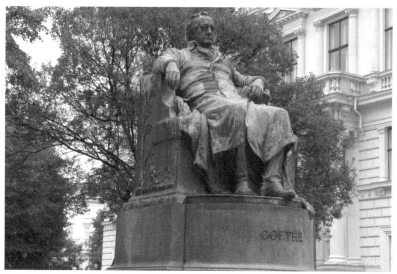
오스트리아 비엔나 시내에 있는 괴테의 동상

안 200여 점의 작품을 남기는 광적인 열정을 지니고 있었다.

그는 또한 면도칼로 귀를 잘라 버렸고, 1890년 5월 닥터 가셰가 있는 파리의 교외 오베르로 이주한다. 여기서도 그는 많은 작품을 제작하였으나 정신질환으로 고통을 이기지 못하고 보리밭으로 걸어가 태양을 우러러보며 권총자살을 기도한 끝에 1890년 7월 30일 자신의 방에서 숨을 거두었다. 고흐는 보리밭으로 걸어가 권총자살을 하면서 "고통은 영원히 끝나지 않을 것이다"라고 하였으며 그를 가리켜 '고통의 사제'라는 말로 표현하여 그의 비극적인 삶을 대표하고 있다.

그의 화우였던 폴 고갱 역시 타히티의 원시적인 삶을 병마와 빈곤에 시달리면서도 고독하게 영위하며 작업에 몰두하다가 결국 매독과 영양실조에 걸려 숨을 거두었다. 그는 죽음을 앞두고 "나는 이제 행복하다"고 말했다. 화려한 색채와 문양, 황홀한 경지의 에로티시즘을 즐겨 구사하던 구스타프 클림트는 평생 결혼을 하지 못하여 예

오스트리아 비엔나의 시민공원(stadt Park)에 있는 슈베르트의 동상

술세계와는 정반대의 삶을 살았으며 죽을 때는 "에밀리를 불러다오" 한마디를 남겼다고 한다.

쇼펜하우어는 "예술로 인한 고뇌가 인간을 구원할 수 있다"고 말했다. 음악가 슈만은 말년에 시와 음악을 밀착시키면서 서정적이고도 낭만주의의 향기가 짙게 담긴 음악세계를 구사했지만 결국 정신이상으로 투신자살하여 병원에서 절명하였다.

오스트리아 저명한 음악가인 슈베르트는 매독으로 사망했으며 "나의 생명, 나의 육신, 나의 피 그 모두를 레떼 강물에 던져 보다 순결하고 보다 강력한 경지로 날 옮겨 놓아 주소서"라는 유언을 남겼다.

'실험결혼, 우애결혼'

작가들이 광기 서린 삶을 영위한 흔적에 있어서는 동양의 경우도

마찬가지이다. 먼저 중국의 명대 말엽 청대 초엽 팔대산인(八大山人)은 명대의 황실 후예로 태어났으나 20세 때에 고향인 남창(南昌)이 청나라 군인들의 말발굽에 들어가게 됨으로서 얼마 지나지 않아 삭발하고 승려가 되었다.

이후에 다시 도사(道士)생활을 하게 되는데 청나라의 회유에도 굴복하지 않고 절개를 지키며 망국을 한하는 비통한 심정으로 평생을 보내게 된다. 그리고 벼슬에 나가지 않기 위해 '아(啞)'자를 붙이고 다니면서 광기가 있는 것으로 위장하였다. 그의 작품 또한 서명에서 팔대산인(八大山人)을 마치 곡지(哭之), 소지(笑之)와 비슷하게 씀으로서 망국을 한하였으며, 여러 시구에서도 자주 명대의 멸망을 한하는 내용이 담겨져 있다.

이렇게 독특한 삶은 음악가들의 세계에서도 마찬가지이다. 오스트리아가 낳은 세계적인 작곡가 모차르트는 어려서부터 명성을 얻었으나 36세의 젊은 나이에 세상을 마감할 때는 비참하였다. 그의 후반기 빈 생활은 대중에게도 외면을 당했으며, 빚에 쪼들리게 되어 빈곤에 허덕이다가 1791년 12월 5일 숨을 거두었는데 슈테판 대성당에서의 장례식 때에 그의 유해를 따라 갈 사람이 없어 공동묘지에 매장되었다. 그러므로 그의 유해를 찾을 수 없었으며, 지금도 빈 묘지로 그의 위대한 음악세계를 기념할 뿐이다.

한편 독일이 낳은 세계적인 거장 베토벤(Ludwig van Beethoven, 1770-1827년)은 1881년 줄리에타 구이차르디(Giulietta Guicciardi)와의 사랑에 빠져 그 유명한 「월광」을 작곡할 정도였으나 평생을 독신으로 지냈다. 27세경부터 앓아온 귓병으로 고생하면서 1802년에는 고통으로 자살까지 기도하였다. 1815년 이후 청각장애가 점차 심해지다가 1820년 그는 심각한 장애를 일으켜 드레스 리허설 지휘를 맡

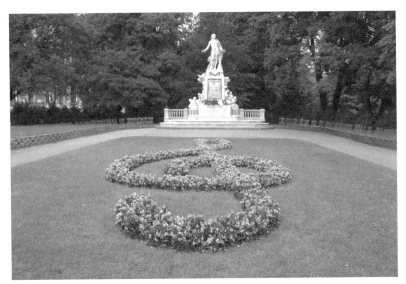

오스트리아 비엔나의 시민공원(stadt Park)에 있는 모차르트의 동상

오스트리아 비엔나 시내에 있는 베토벤의 동상. 비엔나에는 곳곳에 유명음악가들의 동상이 세워져 있으며, 그들이 거주했던 집들이 기념시설로 지정되어 있다.

앉으나 엉망이 되었고 지휘는 마지막이 되었다.

그의 생애 중 불가사의 한 것은 1923년의 「장엄미사곡」, 1924년의 「제9교향곡」과 역시 말년의 「현악4중주곡」 등을 비롯한 많은 작품들이 청각이 완전히 마비된 이후에 제작되었다는 사실이다. 이는 초인간적인 영감과 불굴의 예술의욕을 발휘한 베토벤의 위대함이자 평생을 불사르는 천재적인 예술가들이 보여주는 불가사의이다.

우리나라의 나혜석과 권진규, 박생광, 김기창, 이응노, 윤이상 그들의 좌절과 실험적인 삶의 굴곡은 또 어떠한가?

1971년 명동화랑에서 개인전을 마지막으로 1973년 5월 4일 서울 성북구 동선동 자신의 작업실에서 목을 메어 자살하였던 권진규. 친구에게 '인생은 공(空), 파멸'이라는 간단한 글귀만을 유서로 남겼으며, "지금의 조각은 외국 작품의 모방을 하게 되어 사실(寫實)을 완전히 망각하고 있습니다. 학생들이 불쌍합니다"라고 외마디처럼 말한 그의 쓸쓸한 작업실에는 "범인엔 침을, 바보엔 존경을, 천재엔 감사를" 낙서가 남아 있을 뿐이었다.

남북분단의 희생자 윤이상과 이응노, 1967년 동베를린 간첩사건으로 2년 동안 옥고를 치르고 남북분단의 희생자가 된 윤이상은 독일로 귀화한 후 남한 땅을 한번도 밟아보지 못하고 1995년 11월 독일 베를린 발트병원에서 폐렴으로 사망했고, 베를린시 가토우 지역 공동묘지에 잠들어 있다. 이응노 역시 동베를린 사건으로 옥고를 치른바 있으며 파리의 예술가들이 묻힌 시립 페르 라셰즈 묘지에 누워 있다.

당시 '실험결혼, 우애결혼'으로 파란을 일으켰던 나혜석. "나는 결코 남편을 속이고 다른 남자를 사랑하려고 한 것이 아니었나이다. 오히려 남편에게 정이 두터워지리라고 믿었소이다. 구미 일반 남녀 부부 사이에 이러한 공공연한 비밀이 있는 것을 보고… 가장 진보된

사람에게 마땅히 있어야 할 감정이라고 생각합니다"라는 말을 남긴 그는 1948년 사찰을 전전하다 무연고자 병동에서 한 구의 시체로 발견된다.

"역사(歷史)를 떠난 민족이란 없다. 전통(傳統)을 떠난 민족은 없다. 민족예술(民族藝術)에는 그 민족 고유의 전통이 있다"라는 말을 남긴 박생광. 평생 평가 한번 제대로 받아 보지 못하다가 생을 마감하기 불과 몇 년 전 신들린 듯한 영혼이 깃든 작품들을 분출한 그는 비극적으로 1984년 7월 후두암선고를 받고 1985년 7월 8일 새벽 4시 30분경 그토록 만나고 싶었던 샤갈과의 상면을 이루지 못한 채 세상을 떠난다.

그리고 분명한 것이 있다.

이미 수많은 작가들에게서 경험했지만 우리는 또 한 편의 감동적 교향곡을 묵상하게 되면서 그들을 잊을 수 없는 것이다. 이미 구스

2004년 9월 갤러리현대에서 개최된 박생광전. 먹으로 그린 밑그림이 전시되고 있다.

타프 밀러(Gustav Miller)가 '빛나는 고립'이라고 말했듯이 우리는 그들의 삶을 그 예술만큼이나 사랑한다. 그들이 겪었던 고독과 좌절, 가난과 비극을 생각하면 참으로 미안한 마음이긴 하지만 말이다.

2004년 봄호 《시와 시작》〈예술가에 대한 또 다른 묵상〉

2

역사의 자존, 문화재와 뮤지엄

국립중앙박물관 위상 높아져야

미국 스미소니언뮤지엄을 방문해 직원에게 관람객 수를 물었더니, "워싱턴 역에 내리는 분들은 모두 관람객이라고 봐야 하지요"라면서 정확한 추산은 어렵지만 한 해 2,500만 명 가량이 다녀간다는 것이다. 워싱턴의 박물관은 단순히 관광객을 불러 모으기 위한 시설이 아니다. 국립 역사박물관으로부터 내셔널 갤러리까지 19개 뮤지엄으로 이루어진 이 시스템은 수많은 이민족으로 구성된 미국의 자존과 정체성을 하나로 모으는 역할을 한다. 여기에 세계 역사의 중심지라는 의미를 강화하는 역할을 해오면서 정치와 경제, 사회의 모든 부문에서 우선적인 의미를 차지하고 있다. 이러한 이유로 17명의 이사진에는 대법원장·부통령 등이 포함돼 박물관을 지원하고 있는 것이다.

굳이 스미소니언 등의 유명 박물관을 말하지 않더라도 뮤지엄에 대한 관심과 인기는 하루가 다르게 변화하고 있다. 에코뮤지엄으로서 생태박물관과 체험 프로그램이 복합적인 형태를 이루는가 하면, 유대인 학살 기념관처럼 잔학한 역사의 기록을 통한 생동감 있는 교육의 장을 마련한다. 나아가 이제는 국가를 상징하는 요람이자 관광 차원에서도 슈퍼 블루칩 역할을 하고 있는 것이다. 일본의 작은 섬 나오시마, 안도 다다오의 '지중미술관'과 '나오시마 컨템포러리미

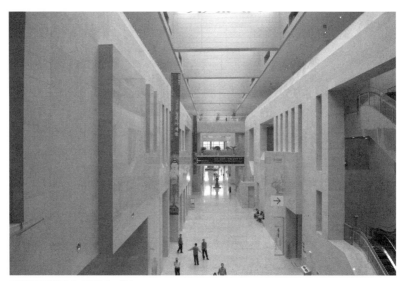

국립중앙박물관 전시장 내부

술관' 등으로 이루어진 '나오시마 프로젝트'는 18년간의 노력 끝에
결실을 보게 됐다. 이 섬은 둘레 16km, 주민 3,500명에 불과하지만
관광객이 20만 명에 육박함으로써 '대박'을 터트렸다.

 박물관의 파워는 아부다비의 '신문화개발주의'에서 다시 한번 세
계의 관심을 집중시키고 있다. 루브르 박물관 분관을 2012년까지 여
는 대가로 약 1조 2천억 원을 지불하겠다는 약속을 했다. 사디야트
(Sadiyat) 섬에는 구겐하임뮤지엄 분관, 해양박물관, 셰이크 자예드
국립박물관 등이 들어설 예정이다. 중국은 고궁박물원 원장을 문화
부 차관급으로 임명하고 있으며, 중국역사박물관과 중국혁명박물관
을 통합해 2003년에 문화부 직속 초대형 박물관으로 출범했다. 대만
의 고궁박물원도 최근 대대적인 보수를 단행하면서 관장을 국무위
원으로 삼아 최고의 예우를 하고 있다.

 우리나라는 어떠한가? 최근 대통령직 인수위에서 논의된 조직개편

에서는 국립중앙박물관을 문화재청 산하로 이관하고 관장의 직급을 1급으로 낮추는 안이 거론된 바 있다. 작은 정부를 지향하는 인수위의 입장은 충분히 이해되지만 두 가지 사안 모두 국립중앙박물관의 상징성이나 세계적인 추세로 볼 때 합당치 않은 일이다.

문제는 박물관의 역할과 위상에 대한 기본적인 이해가 얼마나 미래지향적이냐는 관점의 차이다. 문화재청의 고유 기능은 발굴과 보존을 중심으로 하지만 박물관은 전시·교육·관람객 서비스를 중심으로 한다. 양자는 그 성격과 업무가 다를 뿐 아니라 전국의 11곳 국립박물관 모두가 각 지역의 중심축으로서 독립적인 업무를 수행한다는 점에서 더욱 설득력이 없다.

물론 프랑스·영국·미국·이탈리아 어느 문화 선진 국가에서도 그러한 예는 없다. 오히려 미국은 박물관도서관진흥원(IMLS)을, 영국은 준정부기구인 뮤지엄·도서관·문서고 위원회(MLA)를, 이탈리아는 박물관 관리국을 설치해 박물관이 차지하는 범국가적 중요성을 뒷받침하고 있다.

21세기형 박물관의 기능에서 진열장의 유물을 전시하는 부문은 이미 기능이 끝난 지 오래다. 역동적인 기획과 역사·문화·과학·생활·자연·예술 등 전 영역에 걸친 무한대의 기능 확장은 문화재를 다루는 업무와는 많은 부분에서 이질적이다. 이관보다는 협조와 중복기능 정리가 훨씬 현실적인 대안일 것이다. 박물관 한 곳당 인구가 7만 5천 명이라는 세계 최하위 수준은 면해야겠다는 바람을 갖고 있었는데, 이번 안을 접하면서 더욱 안타까운 심정이다.

2008. 2. 18. 중앙일보

무료화? 좋습니다. 그러나…

얼마 전 국립박물관의 무료관람정책이 대통령직 인수위에서 거론된 바 있다. 무엇보다도 국민들에게 한 걸음 더 다가서는 결단으로 여겨지며, '문화대국'으로 성장해 가기 위한 과정으로 받아들여지지만 이 분야를 연구해 온 사람으로서 환영보다 걱정 역시 적지 않다.

문제는 '무료관람정책' 그 자체에 대한 안은 상당한 파괴력이 있다. 그러나 이를 뒷받침하는 대안마련과 정책적인 지원체계, 이로 인하여 발생될 소장품 수준의 저하, 예산운영의 한계, 사립뮤지엄들의 상대적 어려움 등을 감안한 제도가 동시에 가동되지 않으면 그 파급효과에 더불어 세금부담만 가중될 가능성이 적지 않다.

해외의 사례를 살펴보면 우선 무료관람정책을 구사하는 유일한 국가로 영국의 예를 들어 볼 수 있다.

영국의 무료관람정책은 상설전시로 제한하며, 대부분 특별전은 별도로 유료티켓을 구입해야 한다. 당시 문화·미디어·스포츠부는 세 단계로 무료관람정책을 시행하였는데, 먼저 1999년 4월에는 어린이에게 무료관람을 실시하였고, 2000년 4월에는 60세 이상의 노인들에게, 그리고 2001년 12월에는 모든 사람들에게 무료관람을 실시하도록 하였다. 2001년에 정책이 시작된 이후로 박물관을 방문하는 관람객 수는 전국적으로 75% 증가하였다.

런던의 테이트 브리튼(Tate Britain)

　2005년도 문화·미디어·스포츠부의 지원을 받은 박물관들의 관람객 수는 총 3,400만 명 이상으로 집계된다. 2004년 조사에 따르면 전 해에 관람료를 유료화했던 박물관들이 무료관람정책을 실시하고 약 500만 명의 관람객이 증가하였다고 한다. 그리고 항상 무료관람정책을 해왔던 대영박물관이나 내셔널 갤러리, 테이트 갤러리 등은 같은 기간 동안 9% 이상의 관람객이 증가하였다고 밝혔다. 이는 무료관람정책을 통해 박물관에 관한 전반적인 관심도가 높아졌다는 것을 보여준다.

　2006년도는 과거 관람료를 받았던 박물관들이 무료입장을 실시한 이후 가장 성공적인 해로 650만 명의 관람객이 박물관을 더 방문하였고, 무료관람정책이 시행된 이후 5년 동안 그 수치는 83% 상승하였다. 런던에서 과거 입장료가 유료였던 박물관의 관람객 수는 86% 증가하였다. 항상 무료관람을 실시하고 있었던 대영박물관과 내셔

널 갤러리, 테이트 갤러리 등은 같은 기간 동안 관람객 수가 8% 상승하였다.

그런가 하면 2007년도 대영박물관은 무려 540만 명이 다녀갔으며, 내셔널 갤러리는 410만 명이 다녀감으로써 두 개의 뮤지엄만 합쳐도 거의 1천만 명을 육박할 정도로 세계 최고를 자랑한다.

그러나 이와 같은 제도의 정착을 위해서 영국정부는 가장 핵심적인 지원책으로 '르네상스프로그램(Renaissance in the Region)'을 구사하였다. 각 지역별로 나

영국 대영박물관에 설치된 헌금함. 무료입장제도를 실시하고 있으며, 곳곳에 소액헌금함이 설치되어 있다.

뉘어진 뮤지엄 기구들을 위하여 박물관·도서관·문서고 위원회(Council for Museums, Libraries and Archives/ MLA)에서는 2002년 4월 허브 지원시스템에 돌입하였다. 문화·미디어·스포츠부가 1997-2008년 사이 국립박물관과 갤러리에 지원한 보조금은 63% 증가했다. 이는 박물관의 무료관람정책을 실시하기 위한 입장료 수익에 지원했던 1억 4천만 파운드(한화 약 2,624억 원)를 포함해 2000-2001년 이후부터 5년 동안 13억 파운드(한화 약 2조 5천억 원)를 지원한 것으로 나타났다.

물론 많은 뮤지엄들은 기업체로부터 후원금을 받기 위하여 바쁘게 움직였고, 전시 홍보를 위하여 많은 노력을 기울였다. 무엇보다도 기부문화가 어느 정도 정착된 사회적 분위기가 많은 도움이 되었다. 여

기에 방대한 뮤지엄 회원제 운영, 자원봉사 그룹의 활성화 등으로 부족한 예산을 지원받는 사례가 많았던 것이다.

그러나 영국의 사립뮤지엄들은 여전히 이와 같은 지원과 노력에도 많은 어려움을 겪고 있다. 그나마 출발부터가 법인화되고 어느 정도 안정된 구조로 이루어진 튼실한 재정적 배경에도 불구하고 사립들의 상대적인 빈곤은 국공립들의 무료화 정책 이후에 많은 타격을 받고 있는 것이 사실이다.

이로 미루어 볼 때 영국의 무료화 제도는 어느 정도 결실을 거두고 있는 것으로 평가된다. 그러나 이를 우리나라의 환경으로 바꾸어 생각했을 때는 쉽지 않은 문제들이 곳곳에 산재한다. 잘 알다시피 비영리로서 항구적인 사회 공공성을 위하여 존재하는 박물관의 성격에서는 영리적인 행위를 할 수 없다. 특히나 우리나라와 같이 기부 문화가 없고 국가와 기업의 지원이 거의 미약한 환경에서 사립뮤지엄이 성장해 간다는 것은 위의 사례와는 몇 배 이상 어려운 것은 당연한 현실이다.

지역에서는 이미 수많은 축제들이 한창이고 축제 기간에는 관람객이 눈에 띄게 줄어드는 현실에서 다시 국립뮤지엄들의 무료화정책을 시행한다고 하면 도대체 어떻게 운영해야 할지 막막하다는 사립뮤지엄 관장들의 한숨소리가 벌써 몇 명째인지 모른다.

사립뮤지엄들의 지원체계는 복권기금과 학예사 지원 등 30여억 원이 전부이다. 200여 관을 넘는 대규모 시스템으로서는 답답한 현실이다.

모처럼 내놓은 뮤지엄정책으로서 정부의 의지가 담긴 것은 이해하지만 사립뮤지엄들의 입장료와 운영비의 상당 부분을 보조하는 프로그램이 동시에 구사되지 않는 한 전국의 12개 국립박물관과 1개 국

립현대미술관을 제외한 500여 개 가까운 공립, 대학, 사립뮤지엄들이 받는 타격 또한 대단할 것으로 예상된다.

쌓여 있는 현안과제들, 박미법 대폭수정, 학예사제도 개선, 등록제도와 등록 후 관리제도, 평가시스템 가동, 기금지원의 현실화 등 많은 부분에서 논의해야 할 부분이 산적해 있다. 이 상태에서 인수위가 발표한 '무료관람정책'은 언젠가는 다루어져야 할 안이지만 최일선의 현장을 최소한이라도 고려한 사안이었다면 너무나 성급했다는 것이 결론이다.

방법은 얼마든지 있다. 프랑스, 미국이 시행하고 있는 부분 무료관람제도 같은 완충 기간을 거친 신중한 대처가 필요할 것이다. 일본의 독립행정법인제도와 같은 시스템전환에 대한 부분적인 벤치마킹, 미국의 비영리 준정부기구 시스템 등의 성격에 대한 이해와 대비하여 개선과정이 동시에 진행되면서 무료화에 대한 논의를 한다면 더욱 견고한 대국민 문화향수권 신장을 위한 대안이 될 것이다.

더군다나 세계 어느 나라에서도 시행하지 않는 제도를 유일하게 영국에서 시행했던 필연성과 장단점의 검토, 환경의 차이 분석 등은 필수적이다. 더욱이 영국이 동시에 노력했던 자율재정의 확보, 기업의 협찬유도, 회원제와 기부를 위한 다양한 제도와 노력, 전시기획을 위한 전문성 확보 등은 단순히 무료화제도만으로는 불가능한 매우 입체적인 환경 조성을 요구하고 있음을 잊지 말아야 할 것이다.

<div align="right">2008. 2. 19. 사립박물관뉴스</div>

무료관람제도, 왜 그리 성급한지

이번 대통령 선거가 종료되고 대통령직 인수위원회에서 발표한 '국립박물관과 미술관 무료관람제도' 안은 정책적으로 많은 국민들에게 설득력을 확보할 수 있는 사안인 데다가 적은 예산으로 보다 많은 사람들에게 혜택을 부여할 수 있다는 점에서 새 정부로서는 매력을 느낄 수 있는 안이었다.

더군다나 뮤지엄들의 무료관람제도는 역사교육이 절실히 요구되는 사회적 환경과 문화경쟁시대의 가장 중요한 교육장소의 개방이라는 점에서 이목을 끌기에 충분했다. 이제 뮤지엄은 핵심적인 사회기반시설로서 국공립뮤지엄에 대하여 무료관람정책을 구사하는 것은 매우 의미있는 일이며, 찬성하는 의견이 많은 편이다. 그러나 실제 뮤지엄을 운영해 본 사람이라면 당장 실시하는 안에 대하여 대다수가 고개를 가로젓는다. 문제는 지금까지 뮤지엄들을 사회기반시설로 간주하고 무료개방을 할 정도로 준비과정을 거쳤는가에 대하여 반문하고 싶은 것이다. 이번 안은 보다 신중한 사전 보완과 단계적 시행이 필수적이라는 점을 잊어서는 안 된다.

세계적으로 국공립 뮤지엄에 대하여 전면 무료화를 시행한 국가는 유일하게 영국뿐이다. 그러나 당시 영국의 이와같은 제도시행에는 이미 세계적인 수준으로 갖추어진 견고한 시스템이 버팀목이 되었

다. 우선 미국도 마찬가지로 외형적으로는 국공립 성격이지만 주요 뮤지엄들은 소장품과 돈, 건물 등의 기부가 많고, 최고의결 기구로 이사회를 두어 국가가 일일이 간섭하는 것이 아니라 독자적인 경영 체계를 수립하고 있다.

관장은 기업이나 개인들로부터 지원을 받기 위해 입체적인 노력을 기울이며, 다양한 회원제도를 활용하면서 공공성을 담보하는 뮤지엄의 역할을 수행하기 위해 노력한다. 동시에 영국정부는 무료화정책과 함께 르네상스 프로그램을 비롯하여 테이트 모던, 발틱 등 세계적인 규모의 뮤지엄을 설립하면서 수천억 원의 내셔널 로터리펀드를 활용하여 기초적인 시설과 컬렉션을 지원하였다.

시행과정에서도 단계적이고 치밀한 과정을 전제로 하였다. 1차로 1999년 4월 어린이에게 무료관람을 실시하였고, 2차 2000년 4월 노인, 3차 2001년 12월 전체 무료관람을 실시하도록 하였다. 여기에 프랑스, 중국 역시 각각 나이와 지역을 제한하여 시범적으로 무료화제도를 시행하고 있다.

하지만 우리나라의 경우 그 환경부터가 너무나 다르다. 전문가들의 사전진단도 없이 갑자기 내려진 5월 이후 국립뮤지엄 개방, 2009년 공립관 개방 일정은 위의 사례에도 비추어볼 때 염려스러운 점이 너무나 많다. 아래에서는 우선 세 가지로 무료화에 대한 현황, 문제점을 정리하고 대안을 제시한다.

첫째, 현재 우리나라 국립관들의 입장료는 다른 선진국의 입장료와는 판이하게 차이가 나며, 거의 형식에 가깝다. 즉 1-2천 원 정도로 메트로폴리탄 뮤지엄 20달러, 로마의 카피톨리니 뮤지엄 6.2 유로, 미국평균 6달러에 비해 너무 낮은 수준이다. 여기에 지역의 공립 뮤지엄들은 광주시립미술관의 예에서 보듯이 입장료가 최하

180-최고 460원, 대전시립미술관 200-500원인 경우도 있다.

그 이면에는 관람객들의 최소한 질서유지와 유물이나 작품들에 대한 보호, 소장품의 중요성인식 등을 고려한 것으로 파악된다. 이 문제는 관람문화의 수준유지와도 직결되며, 문화재가 집결된 공공장소라는 점에서도 무료화는 신중한 검토가 필요할 것이다.

둘째, 경영전략과 수준 확보가 시급하다. 보다 많은 관람객을 끊임없이 유치하고 진정한 대국민 서비스를 하기 위해서는 그에 앞서 뮤지엄 자체를 튼실하게 다져나갈 수 있는 보완이 절실하다. 즉 "보고 싶은 전시가 많아야 다시 찾는 관람객 수도 많을 수밖에 없다"는 당연한 이치로 귀결된다. 여기에 학예인력 보강, 에듀케이터직제 신설 등의 노력이 절실하다. 성급한 오픈만이 능사가 아니라 실질적인 관람객을 증가시켜야 하는 과제를 고민해야 하는 것이 정석이기 때문이다. 물론 늘어나는 관람객을 지원하고 소장품의 완벽한 보호와 관람문화 확보, 질서유지, 안전 시설재정비는 필수적인 요소이다.

셋째, 사립관과 대학뮤지엄들과의 평형을 유지해가는 정책적인 배려와 지원시스템이 너무나 열악하다. 현재도 하향추세이지만 관람료가 면제되는 국공립과 대조적으로 열악한 사립, 대학뮤지엄들의 관람객은 급속히 줄어들 수밖에 없다.

이점은 단순히 줄어드는 관람객에 대한 보상차원만이 아니다. 관람객의 감소는 부대시설, 즉 아트샵이나 식당 등을 이용하는 빈도수가 상대적으로 줄어든다는 것을 의미하며, 상시 무료와 유료의 개념에서 국공립관과 비교대상이 됨으로써 심리적으로 어려움을 겪게 된다.

세세히 산적한 문제들을 열거하기조차 어려운 것이 무료관람제도의 무한한 장점이자, 준비해야 할 요건들이다. 우리는 지난 2월 10일 '숭례문의 교훈'에서 너무나 쓰라린 아픔을 겪었다. 모든 것을 완비

할 수는 없지만 최소한 전국의 뮤지엄을 총괄 분석하는 진단만이라도 제대로 한번 거친 후에 이와 같은 정책이 발표되어야 한다는 점에서는 변함이 없다.

2008년 4월호 《아트인 컬쳐》

기부문화의 실종 …윈윈전략이 돌파구

운동에 문외한이어서인지 Y야구선수의 연봉을 협상하면서 30억 원 선을 고집하는 기사가 아침 조간에 실린 것을 보고 많은 생각이 들었다. 이 30억 원은 우리나라 사립박물관을 지원하는 예산과 비슷했기 때문이다. 국가 총예산 250조 원, 세계 12위 경제대국이라는 우리나라에서 전국의 300여 개에 달하는 사립박물관을 지원하는 국가의 예산이 고작 이 정도이면서 어떻게 '문화대국'을 논하고 민족의 역사를 말할 수 있을까?

박물관사의 유명한 일화이지만 스미소니언뮤지엄 역시 50만 달러에 상당하는 104,960파운드 금화를 유증한 영국인 과학자 제임스 스미스슨(James Smithson, 1765-1829)에 의하여 1846년에 설립되었으나 정작 기증자 본인은 미국을 한 번도 가본 일이 없었다. 이 점에 있어서는 세계적인 뮤지엄들이 대동소이하지만 록펠러가문이나 로널드 로더, 프랑스와 피노 등 최고의 갑부들은 뮤지엄에 기증하고 이들을 위하여 건물을 짓고 유물이나 작품을 기증하는 사례는 얼마든지 찾아볼 수 있다.

우리나라의 사립박물관 상당수는 너무나 열악한 실정이다. 비영리를 전제로 하는 박물관의 원칙상 사재를 털어 운영할 수밖에 없다.

워싱턴의 스니소니언 인스티튜션(Smithsonian Institution) 본부 건물. 1846년에 영국인 스미스슨의 유증으로 건립되었다.

경기도 퇴촌에 있는 사람박물관 얼굴. 2004년 연극인 김정옥이 설립하였다. 그 후 부인 조경자 씨와 함께 사재를 털어서 운영하고 있다.

"마음대로 소장품 도록 한 권 내보았으면 소원이 없겠습니다." 먼 산을 쳐다보면서 한참 동안이나 찻잔을 내려놓지 않는 한 관장님의 회한 섞인 한마디를 응시하면서 우리의 현실을 절감하게 된다.

앞서 스미소니언의 예를 들었지만 기부문화가 실종된 우리의 실정에서 사립과 국공립박물관은 비교할 수 없을 정도로 많은 차이가 난다. 재정자립도에서부터 인력활용, 전시규모, 운영실태 등 전반적으로 양극화가 따로 없다. 사립은 개인이 운영하는 학교나 고아원, 양로원 등의 시설과 별다를 바 없는 형태의 비영리기관이면서도 거의 지원이 없는 실정이기 때문이다.

교육기구가 그렇듯이 사실상 박물관은 국립과 사립의 구분이 절대적일 수는 없다. 문화와 역사의 기틀을 만들어가는 사회 인프라 구축에 있어 이미 등록된 박물관은 사립이지만 공공적 성격을 담보하고 있어야 한다. 바로 이 과정에서 정책적인 배려와 보완이 시급한 것이다.

등록과정을 구체적으로 제시하고 그 기준을 명확히 하되 등록이 된다면 비기업인 경우 공공적인 기구에 준하는 배려와 지원을 해야 한다. 특히나 우리나라처럼 기증이나 유증의 예를 찾기 힘든 상황에서는 더욱 그러하다.

이러한 이유로 장기적인 재원확보능력과 설득력 있는 운영방안이 제시된 경우에만 1급으로 등록을 허락하되 2-3년 마다 평가를 강화할 필요가 있다. 이쯤 되면 재단법인과 사단법인의 중간쯤 되는 박물관이라 해도 좋을 것이다. 이밖에도 소장품이나 운영능력, 전문인력과 운영역사 등을 고려하는 평가 시스템을 가동하여 경쟁력을 유발시키고, 이를 통하여 일정한 수준을 가려내는 것은 그리 어려운 일이 아니다.

이렇게 된다면 박물관 스스로 역량을 강화하고 그 역동성에 대하여 국가는 일정한 지원을 강화하는 형식을 취하게 됨으로써 박물관의 질적 저하를 예방함은 물론 국가기반시설에 대한 사립기구의 자연스러운 동참이 이루어져 윈윈전략을 창출할 수 있을 것이다.

2008. 1. 14. 사립박물관뉴스

졸속복원은 소실 다음가는 죄이다

억장이 무너지는 침통함

지난 2월 11일 새벽 숭례문 화재로 지붕 전체가 내려앉는 장면을 바라보면서 전 국민의 억장이 무너지는 침통함을 경험했다. 현장을 가보면서 믿고 싶지 않은 심경이지만 더욱 복받치는 분통과 죄스러움을 참을 수 없었다. 그러나 이제는 원인 규명과 함께 복원을 준비하면서 이성을 되찾아야 할 때이다.

요즈음 복원을 둘러싸고 다시는 이와 같은 실수를 하지 말아야 한다는 여론이 높다. 졸속복원은 어찌 보면 소실 다음가는 죄를 짓는 일임을 잊어서는 안 된다.

역사적으로 문화재의 복원에는 스타일 복원, 비평적 복원, 문헌학적 복원, 과학적 복원 등이 있다. 그러나 중요한 것은 무엇보다도 이러한 모든 과정이 수백 년을 넘나들면서 이루어지는 역사적 행위라는 점에서 일반 건축과는 판이하게 다르며, 훨씬 많은 시간을 필요로 한다.

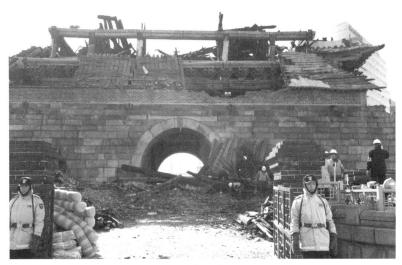

2008년 2월 11일 새벽 화재로 무너져내린 숭례문

팔만대장경이 보관된 해인사 장경각 입구. 항아리를 연상케 하는 아름다운 곡선이 인상적이다.

국가마다 다른 복원체계

"일본까지 오실 필요가 없었는데… 오히려 한국이 부럽습니다."

몇 해 전 일본에 자료조사차 들른 일이 있다. 그 중 하나의 임무는 박물관들의 문화재 보존과 복원에 대한 주제였다. 많은 박물관 복원 책임자들과 대화를 나누는 방식으로 진행되었는데 갑자기 모 박물관 학예실장이 대화 도중 꺼낸 말이다.

이 말은 대화를 나누던 실장의 눈에는 일본의 박물관들이 구사하는 소장품 수복과 보존을 하는 과정이 이상적이지 못하다고 생각했던 것이다. 일본의 박물관에서 구사하고 있는 소장품 보존과 수복방식은 국립서양미술관 외에는 자체 박물관직원을 두고 있지 않으며, 모두가 외부의 전문가나 회사에게 맡겨서 복원하는 방법을 택하고 있다.

이러한 이유로 공간만을 제공하고 모든 부분을 외부에서 전담하게 되는 형식을 취하고 있어 우리나라와는 완전히 다른 체계로 운영된다. 물론 양측 다 장단점이 있다. 자체적으로 보유한 인력과 시설의 한계를 극복한다든지, 상시 필요한 업무가 아닌 경우 예산을 절감한다는 장점이 있다. 그러나 보다 치밀한 소장품 관리와 보존을 위해서는 전담인력이 확보되어 있어야만 책임감 있는 관리가 가능하다는 것은 여러 박물관에서 공통적으로 쏟아놓는 솔직한 심경이었다.

이러한 점에서는 한국처럼 대규모의 박물관들이 자체적으로 복원 전문가를 직원으로 고용하여 관리해 가는 것이 더욱 좋은 방식인데 뭐하러 고생만 하고 있느냐는 반문이었다.

"아직도 미완성입니까?"

오스트리아 역시 국립박물관에 자체적으로 대규모의 복원팀이 구성되어 있다. 비엔나 예술사박물관(Kunst historisches Museum)의 미술품복원전문가 엘케 오버탈러(Elke Oberthaler) 수석 연구원의 복원 작업실을 들어섰을 때 같이 동행했던 분이 눈이 휘둥그레지면서 놀라는 모습이 역연하다. "아직도 미완성입니까?" 이젤 위에 올려진 티치아노(Tiziano Vecellio, 1488?-1576)의 작품 한 점을 보고 무심결 나온 말에 어느덧 4년이 걸렸다면서 아직도 연구할 곳이 많다는 진지한 설명을 하던 장면이 생생히 떠오른다.

그런가 하면 국가주도형인 프랑스는 프랑스박물관복원연구센터

오스트리아 비엔나 예술사박물관(Kunst historisches Museum)의 보존수복연구실. 첨단과학기자재를 갖추고 있으며, 전문가들이 근무하고 있다.

(C2RMF)를 두고 퐁피두센터를 제외하고는 국립박물관들의 모든 소장품을 여기서 복원하게 된다. 통합관리인 셈이다.

시스템만으로는 불가능

이처럼 전세계의 박물관 복원시스템이 각기 다르게 운영되듯이 분명한 것은 우리가 이번 숭례문 화재로 잇달아 보도하고 있는 일본의 문화재가 결코 시스템만의 장점으로 잘 관리되고 있다고는 생각하지 않는다.

그보다는 이를 지키려는 국민들의 의식, 전문가의 정성과 노력, 세심한 관리행동으로부터 비롯된 결과물들로 여겨진다. 속절없이 무너지던 숭례문의 뼈아픈 장면을 잊지 말고 이날을 '문화재의 날'로 정할 필요가 있다. 또한 타다 남은 잔해 한 조각이라도 수습하여 국립중앙박물관에 숭례문 특별전시실을 설치하고 이를 모두 전시함으로써 다시는 이러한 일이 없도록 산교육의 장으로 남겨야만 한다.

관리매뉴얼 재작성은 물론, 복원이나마 온 국민의 정성을 모아 소실 다음가는 죄를 짓는 일을 해서는 안 될 것이다.

2008. 2. 22. 사이언스 타임즈

정신문화의 보고를 살려야 한다

'풀뿌리 문화'의 핵심적 역할

"고이 닦은 천년 얼이 큰 빛으로 다시 살았네." 김동휘 한국등잔박물관장의 말처럼 흔히 주변에서 잊혀지거나 폐기될 수 있는 하잘것 없는 물건들도 박물관·미술관에 소장되면서부터는 문화유산으로 빛을 발하는 경우가 많다. 그만큼 박물관이나 미술관은 우리 문화를 빛내고 계승하면서 정신문명을 창조해 가는 데 핵심적인 역할을 하고 있다.

국내의 박물관·미술관은 2004년 말에 총 377관이 등록되었다. 이러한 수치는 전체 박물관·미술관이 4천 개소가 넘는 미국, 독일, 일본과는 비교도 안 되지만 인구 13만 명당 1개관이라는 세부적인 집계에서도 2만 명당 1개관을 기록하는 독일과 너무나 많은 차이를 보이고 있다. 이들 선진국의 박물관·미술관들이 활성화되는 이유를 자세히 살펴보면 무엇보다도 사립박물관·미술관들의 설립과 운영이 매우 다양하게 이루어진다는 점을 들 수 있다.

우리나라의 박물관·미술관에서도 사립이 184관으로 49%를 차지하고 있어 숫자로 보아서는 전체 박물관·미술관의 가장 중요한 위치에 있다. 그러나 우리나라의 현실은 사립박물관들에 대한 제도적

인 지원이나 장단기적인 활성화 방안이 너무나 열악한 실정이어서 박물관문화의 확산과 설립의지가 제대로 반영되지 못하고 있다. 더군다나 설립자 개인의 재산이 한계에 부딪혀도 국가는 사립이라는 이유로 이렇다 할 지원제도를 확립하지 않음으로써 상당수의 설립의지를 가진 경우도 설립할 엄두를 못내고 있다.

우리나라의 사립박물관은 크게 세 가지로 나뉜다. 삼성그룹에서 설립한 리움(Leeum)이나 태평양에서 설립한 태평양박물관과 같이 기업에서 설립한 경우, 개인을 중심으로 설립되어 외부의 공식적인 지원이 없이 자립으로 운영해 가는 경우, 종교박물관으로서 통도사성보박물관이나 원불교역사박물관처럼 종교단체에서 설립한 경우이다.

현재 180여 개 사립박물관·미술관 중 기업과 연계된 박물관·미술관은 약 60여 개이며, 종교단체설립은 12개, 개인 설립은 약 110개관으로 집계되고 있다. 여기서 가장 심각한 운영난을 겪고 있는 것은 역시 기업이나 종교와 관계되지 않는 개인들이 설립한 사립박물관들이며, 다음으로는 종교박물관이다. 사립박물관의 대표적인 특징을 정리해 보면 다음과 같다.

첫째, 국공립박물관에 못지 않은 국가적인 기여를 하고 있다는 점이다. 최근 통계로 보면 전국적으로 120여 개 사립박물관의 연간 입장객수가 300만 명을 넘어서고 있으며, 기업연계형을 포함하면 400만 명에 달할 것으로 추산된다. 소장품 또한 100만 점에 달하며, 지역사회에 교육프로그램, 강연회 등의 기회를 제공하는 등 무형의 기여도는 그 대상자가 수십만 명에 달한다.

둘째, 사립의 경우는 강릉의 참소리축음기에디슨박물관이나 제주의 아프리카박물관, 영덕의 경보화석박물관, 서울의 짚풀생활사박물관, 경기도의 등잔박물관과 일본군위안부역사관 등에서 볼 수 있듯

경기도 퇴촌의 일본군위안부역사관. 1998년 8월 14일에 설립되었으며, 역사교육에 커다란 공헌을 하고 있다.

이 테마박물관 성격을 추구함으로써 상당수가 국공립이 갖지 못하는 전문 분야의 소장품과 전시형식을 구사하고 있다.

셋째, 대체적으로 그 위치가 지역으로 내려갈수록 대도시 분포가 거의 미미하다. 대다수가 산간벽지나 군단위, 면단위 이하에 소재하고 있는데, 영월이나 제천 · 영덕 · 원주 · 여주 · 이천 · 광주 · 금산 · 구미 · 진도 · 보성 · 영천 등 시, 군단위에서 폐교를 활용하는 등 다양하게 분포되어 있다. 이러한 분포는 결국 '풀뿌리 문화'의 핵심적인 역할을 수행해 오고 있음을 증명하는 것이며, 소외지역을 중심으로 역사, 문화, 예술보급에 중추적인 역할을 하고 있다.

열악한 현실과 운영실태

그러나 이와 같은 사립박물관들의 사회적인 공헌에도 불구하고 현실은 너무나 열악한 환경에 있다. 물론 국가에서는 〈박물관 및 미술관진흥법〉을 제정하여 최소한의 지원, 감독 등의 규정을 하고 있지만 세제혜택이나 기금지원이 너무나 미미하다. 더욱이 최근에는 중앙정부에서 지자체로 주관기관이 변경되면서 박물관·미술관에 대한 전문성이 저하되고, 학예사 보유를 의무화하여 등록허가서를 발급하는 등 지자체마다 실태파악과 지원체계가 제대로 이루어지지 않아 상당한 난관에 빠져 있다.

이러한 형편에서 개인의 재산을 털어 운영비를 충당하고 인건비를

한국등잔박물관. 1997년 9월 경기도 용인에 김동휘가 설립한 사립박물관이며, 등잔을 주요 소장품으로 한 특수박물관이다.

지불하는 식의 사립박물관 운영실태는 당연히 한계를 지닐 수밖에 없다. 그 결과 시설, 인력 확충의 어려움은 물론 국가적으로도 너무나 소중한 유물이나 자료, 작품들이 창고에서 사장되고 전시, 교육, 연구 등의 본래 설립목적에 부합하는 내용들이 활성화되지 못함으로써 심각한 문제를 야기하고 있다.

이러한 현실은 여러 박물관들의 전시실을 둘러보면 보다 심각한 현실을 목격할 수 있다. 수십만 점이 소장되어있다는 여주의 한얼테마박물관이나 1만 5천 점의 소장품이 있는 거제도의 거제민속박물관 등은 전시실과 수장고가 구분이 안 될 정도로 유물과 자료들이 비좁은 공간에 가득 차 있어 걸어 다니기도 불편한 정도이며, 수장고 공간이 모자라 여러 곳으로 분산하여 보관하고 있는 박물관·미술관도 적지 않다. 입장료 총액보다도 그 인건비가 많아 해당인력을 채용하지 못하고 아예 무료로 개방하는 경우도 있다.

폐교의 임대료를 지불하지 못하여 전시유물에 압류통지서가 붙은 박물관이 있는가 하면, 학예사 보유현황도 평균 1관당 1.27명에 그치고 있을 뿐만 아니라, 아예 학예사가 없는 경우도 30여 관에 달하고 있다. 도난방지시설이 없어 유물도난은 물론 강도들이 침입하여 생명의 위협을 받은 경우도 발생하였다.

뿐만 아니라 항온, 항습시설과 자료 D/B 구축 등이 거의 이루어지지 않은 관들이 상당수이며, 카메라 3천 점, 렌즈 5천 점으로 세계 5대 규모의 박물관으로 손꼽히는 한국카메라박물관이 지하에 위치하고 있어 습기에 노출될 위험을 항시 지니고 있다.

시급한 제도적 지원과 관심

　사립박물관·미술관의 설립목적과 역할은 개인의 재산과 소장품을 전시, 연구, 교육하는 등의 의미를 우선으로 하면서 국가나 지자체에 등록하여 공공성을 담보하는 구조로 되어 있다. 그러나 국가나 국민은 이를 인식하는 정도가 너무나 부족하여 아직도 사립박물관·미술관은 재정적으로 여유가 있어 애호적 차원에서 설립하는 정도로 생각하거나 개인의 영리를 목적으로 하는 등으로 이해하는 예가 많아 사회적으로나 국가적으로 지원이나 후원이 턱없이 열악한 실정이다.

　물론 이는 사립박물관·미술관 스스로 대국민홍보나 공무원들에 대한 이해를 촉구하는 교육, 홍보와 설득의 노력이 필요하다고는 하지만 근본적으로 문화 인프라가 제대로 구축되어 있지 않은 상황에서 지자체나 지역사회를 상대로 이를 설득하는 과정은 어려울 수밖에 없다.

　이를 개선하기 위해서는 〈박물관 및 미술관진흥법〉을 강화하여 문화기반시설로서 제 역할을 할 수 있도록 법안개정이 시급하다. 그 중에서도 가장 중요한 것은 학예사들에 대한 최소한의 인건비를 지급하는 사안이다. 그 대안으로는 교육현장에서 부르짖는 다양한 체험을 강조하는 부분과 맞물려서 공교육에서 다하지 못하는 학습프로그램을 박물관·미술관에서 시행하는 제도를 도입하는 방안이다. 이러한 복합적인 연대체계로 학예사들의 박물관이나 미술관의 업무는 물론, 교육적 기여도를 제도화하고 이에 대한 급여를 지자체나 국가가 책임지는 방안이 가장 우선이다.

다음은 기부문화의 정착을 위하여 다양한 후원프로그램을 활성화하고 유물이나 작품, 자료 등의 기부와 부동산, 인력의 지원 등을 위한 세제혜택을 대폭 확대하는 방안이 중요하다. 최근 복권기금으로 사립박물관들의 지원을 단행한 예와 같이 국가도 이에 대한 지속적인 관심을 갖고 민족문화의 창달과 계승에 헌신하고 있는 사립박물관들의 역할을 공개념으로 인정하려는 의지를 보여주어야 한다.

특히나 최근 독도나 고구려사가 왜곡되는가 하면, 국제적인 문제로 등장하면서 자라나는 세대들은 물론 전 국민들이 확고한 국가관과 역사의식을 확립해 가야 한다는 것을 절실히 느끼고 있다. 이러한 시점에서 국가의 재원이나 인력으로는 한계가 있는 부분을 사립박물관·미술관 운영자들과 함께 공동으로 부담해가는 것은 무엇보다도 중요한 해결방안이다. 이는 더욱이 관광자원의 확보차원에서도 사립관들의 역할은 어느 때보다도 중요하다.

이와 같은 역할의 중요성을 바탕으로 설립은 어느 정도 자유롭되 국가나 지자체에 등록하는 기준은 보다 엄격하게 제한하고, 대신 일정절차를 거쳐 등록된 관에 대해서는 최소한의 운영비를 지원하는 방안으로 개선하는 것도 매우 중요한 사안이다. 또한 박물관·미술관은 국가에만 의지하지 않고 자체적으로도 경영전략에 최선을 다해야 한다.

이는 많은 관들이 설립이나 유물, 작품소장에만 정열을 쏟고 일정한 수익사업이나 후원회, 자원봉사제도 등에 대한 모색을 소홀히 하는 경우가 많았다는 사실을 깨달아야 한다. 경영의 성공사례는 매월 5천 원의 후원금을 내는 3천 명의 후원자를 확보하고 있는 통도사성보박물관의 경우나, 차를 재배하여 이를 후원금의 답례로 하고 있는 의재미술관 등의 경우가 대표적인 예이지만 보다 적극적인 운영비

확보의 노력과 관람객유치를 위한 다양한 홍보전략, 아트디자인 상품판매 등을 위한 노력이 절실하다.

이는 외국의 사례이지만 9·11 사태로 관람객이 급감하고 경제적인 타격을 받았을 때 미국의 구겐하임미술관의 토마스 크렌스(Thomas Krens) 관장이 다양한 경영전략을 구사하면서 "저에겐 철학은 없고 전략만 있을 뿐입니다"라고 말한 것을 상기할 필요가 있다.

Museum은 역사와 문화의 보고이다

독도와 고구려 역사왜곡을 엄연한 현실로 경험하고 있는 우리로서는 어느 때보다도 민족의 정신문화와 역사의 계승, 가치고양을 위한 노력을 서둘러야 할 때이다. 이러한 시점에서 박물관과 미술관은 더 없는 민족의 역사와 문화적 교육의 장이며, 정신문화의 보고로서 그 역할을 수행할 수 있는 각 지역 중심축의 하나이다.

더군다나 개인이 사재를 기부하여 국가에 등록하고 문화재나 학술자료, 예술품 등을 전시하고 연구, 교육하는 등의 역할을 하는 사립의 경우는 더 이상 무관심으로 일관해서는 안 되는 문화기반시설의 심장부로 간주하고 적극 지원육성해 가야 할 것이다.

2005. 4. 22. 교수신문
'정신문화의 보고, 사립박물관·미술관'을 살려야 한다

막사발에 넋을 놓아 버린 사람도…

비가 오는 우중충한 날씨였지만 커다란 도자기 한 점을 겨우 껴안고 자동차에 싣는 친구의 표정은 그저 싱글벙글이다. 아니 이렇게 쌀줄 알았다면 진즉에 올 것인데… 도저히 믿기지 않는다는 듯 고개를 연신 가로저었다.

큰돈은 없고 몇 백만 원 내에서 도자기 댓 점을 구입하고 싶다는 친구의 부탁이 있었다. 바쁘다는 핑계로 미루고 미루다가 마음먹고 도우미를 자청하고 나선 '장안평 도자기 쇼핑'에서 처음 출정치고는 너무나 풍성한 수확을 거두었다는 친구의 표정이 한껏 고조되어 있었다.

크기도 그렇지만 북녘 땅 해주에서 넘어온 단지들이 수십만 원대면 꽤 좋은 수준을 구할 수 있다. 민가에서 사용한 제법 오래된 것들로 가치에 비해 도저히 상상할 수 없이 저렴하다. 물론 가짜를 피해 신중을 기해야 하지만…

당연히 이 단지들은 풍만한 곡선의 달항아리나 비취빛 청자에는 비견할 수 없다. 하지만 서민들이 사용하던 막사발에 넋을 놓아 버린 사람도 얼마든지 있다. 적어도 고미술품 애호에 있어서는 그 세간의 평가나 전문가들의 기준이 큰 힘을 발휘하지 못하는 예는 너무도 많은 것이다. 그만큼 기호의 차이가 있기도 하지만 문화재라는 점에서

느끼는 숨결 또한 다르기 때문이다.

두 달 전 일이었으나 친구는 그 후로도 한두 번 더 장안평으로 건너간 모양이다. 가게들을 돌다가 우연히 발견한 조각가의 대작까지 횡재하였고, 이제는 작아도 거실에 놓고 싶은 백자 한 점을 고르는 데 총력을 다해 보겠다는 그의 표정은 삽시간에 초보 컬렉터의 길을 가고 있었다.

이제는 천년얼 되새겨야

장안평 고미술상가

답십리와 함께 1980년대 초반에 형성되어 200여 개가 밀집한 이곳은 인사동과 더불어 우리나라의 대표적인 고미술상가가 자리 잡은 곳이다. 그러나 어이없는 것은 이들 가게들에서 거래되는 낮은 가격과 수량이다.

최근 미술시장의 호황을 맞아 현대미술분야 100-200여 명의 작가들은 전성기를 맞이하고 있다. 한 해 3-4천억 시장은 될 것으로 추산되지만 이 기록에서 고미술품은 여전히 외면당하고 있다.

혹자는 고미술품의 감정체계가 혼란해 신뢰도를 잃어버린 까닭에 거래가 어렵다는 말을 한다. 그러나 현대 한국화시장 역시 극히 저조한 것을 보면 전통미술의 고전은 감정체계만의 문제는 아닌 듯싶다.

"세상에 백 년이 넘는 유물들이 불과 몇 만 원에 거래되는 것을 목격했어요. 금이간 대접이었지만 충격적이었습니다." 오랫동안 해외에서 살다 온 제자의 말이다. 그뿐이 아니다. 보물급 유물을 소장해온 몇몇 해외교포들이 국내에 헐값으로 양도하려 해도 주인이 나타나지 않아 결국 외국인에게 넘어갈 수밖에 없다고 한다.

'탈전통'을 외치기라도 한 듯 우리나라의 미술시장에서 고미술은 여전히 고전을 면치 못하고 있다. 가까운 베이징의 골동시장으로 유명한 리우리창, 판지아위엔, 티엔진의 고문화거리 등과 교토의 신몬젠 거리 등을 가본 사람들은 우리나라의 이같은 현실을 더욱 믿을 수 없을 것이다. 휴일에는 발디딜 틈도 없는 인파사이로 이곳을 구경한다는 것이 곤혹스러울 정도이다.

경매시장에서도 중국화는 전체 중국미술시장에 생명력을 불어넣는데 막대한 역할을 하였으며, 경극, 차와 함께 여전히 중국인들의 사랑을 받고 있다. 그러나 장안평의 고미술상은 이미 문을 닫거나 무국적 인테리어상품을 동시에 다루어가는 추세이며, 인사동이나 전국의 고미술상에서도 형국은 비슷하다. 최근 15년 사이 오히려 가게수가 줄어들고 있으며, 이러한 현실은 문화재들의 해외유출을 부추기는 결과로 나타나기도 한다. 이유야 어찌되었든 세계 어느 나라에서도 볼 수 없는 고미술품 홀대의 현장이다.

수억 원을 호가하면서 고가행진을 거듭해 온 미술시장에서 수백 명 투자세력들이 벌이는 '쩐의 전쟁'과는 너무나 대조적인 모습이다. 이제는 우리 선조들이 남기고 간 '문화의 보석'들을 갈고 닦아 수천 년 얼을 되새기는 일에도 큰 걸음을 해야 할 시점이다.

역설이지만 미술시장의 구매심리로 본다면 바로 이때가 고미술품을 구입해야 하는 최적기임이 분명하다. 왜냐하면 그 문화재들은 더욱 연륜을 더할 것이고, 무엇보다도 더 이상 저렴한 가격을 만나기는 불가능하기 때문이다.

2008. 3. 14. 사이언스타임즈

3

미술시장의 프리즘

짝퉁 그림을 귀신처럼 골라내는 비법

"대가급 작품도 있다는데 아무래도 가격이 쌉니다. 정말 사도 되는 것입니까?" 불과 며칠 전 일이다. 평소 가까운 안면이 있어 어쩔 수 없이 작품이 있다는 곳을 급히 달려가 보니 전체가 위작이었다. 맥이 풀리는 것은 그렇다 치고 진품에 위작(偽作) 한 점 정도는 끼워줄 수 있다는 말에 더욱 어이가 없었다.

위조수법의 백태

위작을 만드는 전문가들은 여러 가지의 수법을 사용한다. 최고 수준에 도달한 사람은 사실상 진품과 구분이 어려울 정도이며, 실제로 감정가들조차 찬반이 치열하게 엇갈려 결국 감정불능에까지 이르는 사례도 있었다.

영국의 톰 키팅(Tom Keating)이라는 위조범은 2천여 점의 위작을 만들어 이름 있는 뮤지엄과 경매회사까지 홀딱 속아 넘어가게 만든 것으로 유명하다. "그는 모든 테크닉과 기술을 구사할 수 있었다. 그가 가지지 못한 단 한 가지는 자신의 고유양식을 가지지 못했던 것이다." 키팅의 친구인 존 브랜들러의 말이다.

한국에서 탄생한 위작들 역시 감쪽같은 작품들이 적지 않았다. 천

경자, 김기창, 이상범 등의 위작들은 작가의 섬세한 특징과 필법, 서명과 액자까지 거의 완벽한 복제였다.

위작유형의 구분은 직접모방이 가장 대표적이다. 이는 일정한 모델을 두고 복사를 하는 방법으로 일반적이고 쉬운 수법이다. 최근에는 영상기법이 발달하여 묘사기법이 더욱 발전하고 있다.

창작적 위작은 고수의 수법이다. 이 단계는 위조범 자신이 바로 그 작품의 작가가 되어 새로운 창작의 경지를 넘나드는 것으로서 감정 전문가들도 감쪽같이 속아 넘어갈 수 있다. 기법뿐만 아니라 작가가 사용했던 재료, 액자, 종이 등을 찾아내어 위조하는 경우도 많다.

세계적으로도 미술품 위조범들은 혀를 내두를 정도의 대담함과 정교함을 구사한다. 영국의 존 드류가 가난한 화가 존 미야트를 고용하여 위조한 작품들은 크리스티 경매회사에서 판매되는 것은 물론, 빅토리아 앤 앨버트 뮤지엄과 테이트 갤러리 등에 소장되기까지 했다. 심지어는 소장 카드까지 송두리째 바꿔 버리는 대담함을 보였으며, 약 45억 원 가량의 돈을 번 것으로 추정된다. 로마에서 거주한 에릭 햅번은 무려 5천여 점의 위작을 만들었으며, 많은 뮤지엄으로 퍼져갔다.

우리나라에서도 1970년대부터 이와 같은 미술품 위조범들이 활약해왔으나 대다수는 전설적인 인물이 되었다. 그 중에서는 K모 씨처럼 특정한 작가 한두 사람만을 표적으로 거의 수십 년을 제작해, 자신의 전공과 그 나름의 화풍을 형성하는 예도 있다.

감정은 어떻게 하는 것인가?

미술품 진위감정은 크게 ▲안목감정 ▲자료감정 ▲과학감정으로

나뉜다.

안목감정은 작품을 보는 풍부한 지식과 경륜을 바탕으로 특징이나 재료, 화법, 서명 등을 면밀히 관찰한 다음 판정하는 것으로 일반적으로 90%는 이 과정에서 걸러진다. 이중섭의 그림 '떠받으려는 소'의 위작을 보면 선의 힘이 약하고 전체적으로 생동감이 없다.

종이의 퇴색 정도로도 알 수 있다. 옛 종이라도 최근에 잘라 그림을 그리면 바깥쪽 부분만 퇴색이 심한 상태로 남아 있게 되지만, 오래된 그림이라면 고르게 퇴색된다.

안목감정은 대부분 자료감정과 함께 실시된다. 자료는 작품의 소장경로, 경매사 등의 판매기록, 표구나 액자 제작처의 증언 등을 바탕으로 한다.

자료감정에서 가장 중요한 요소로 작가들의 '작품 족보'라고 말할 수 있는 '카탈로그 레조네(Catalogue Raisonne)'를 꼽는다. 이 자료집에는 작가의 모든 작품이 수록되며, 각 작품의 철저한 기록, 소장처, 사진, 전시회 기록 등도 들어가 있다. 또한 전문가나 유족 등이 일일이 검증한 자료로 만들어지기 때문에 일단 이 자료집만 대조해 보아도 어느 정도의 윤곽이 잡힐 정도이다.

다음으로는 과학감정이다. 여러 형태의 과학기자재를 동원한 단층분석, 방사선 사진, 적외선 촬영 등을 해 감정한다.

최근 이중섭과 박수근 화백 위작 사건에서는 작가들이 활동하던 시기에 쓰이지 않던 물감이 발견됐다. 금속 느낌을 내는 물감은 작가들이 숨진 이후인 1960년대 말에 나왔고, 국내에는 90년대 이후에 유통됐던 것이다. 감정단은 서명을 베껴 눌러쓴 뒤 다시 붓으로 위조한 가짜 서명과 당시에 사용되지 않던 종이도 찾아냈다.

진품 확인의 필요성이 커지면서 전문 감정사도 늘어나고 있는 추

세다. 프랑스의 경우 수천 명이 넘는 전문가들과 30개의 감정사단체가 있으며, 한 분야를 평생 동안 전공한 개인 감정사들이 미술가들의 재단, 위원회와 함께 감정에 임하고 있다. 이들은 사법, 세관감정사 등의 명칭이 부여되어 공공적인 임무를 수행하고 있다. 감정의 실수를 대비하여 감정사들은 단체로 보험에 가입해두어 손해에 대한 책임을 감수하는 경우도 있다.

그러나 우리나라의 경우는 한 분야를 평생 동안 전공한 전문가도 극소수인데다 시스템도 열악하다. 한국고미술협회, 한국미술품감정연구소 등을 제외하곤 감정기구가 없으며, 개인이 감정서를 발행하는 경우는 아직 없다.

<div style="text-align: right;">2007. 10. 26. 조선일보</div>

'신정아 현상'과 미술시장의 호황

요즈음 미술계가 대혼란에 빠져 있다. 그 하나는 세계적으로도 유래를 찾기 힘든 미술시장의 수직상승 때문이다. 서울옥션과 K옥션이 올해 경매총액 1천억 원을 넘기리라는 추정치와 함께 이른바 '블루칩 작가'들의 국내외 작품값 기록행진은 미술시장에서 수십 년간 일해 온 전문가들에게도 어리둥절 그 자체이다.

국내 최고수준으로 일컫는 한 딜러는 "30년이 넘는 경력으로도 도저히 감을 잡을 수 없어요"라는 말로 요즈음 미술품값의 폭등에 대하여 솔직한 심경을 털어놓을 정도이지만 구매자들의 인기작가 쏠림 현상은 50-60명 정도의 작가에 집중된 수요와 공급의 심각한 불균형을 낳고 있다.

다른 하나는 신정아 사태이다. 석박사 가짜 학위파문도 그렇지만 학위논문 표절, 큐레이터 등 그녀의 미술계 활동경력의 파장은 다시 한번 어안이 벙벙한 표정밖에는 도리가 없다. 그런데 여기에 꼬리를 물고 평론가들 몇 사람의 외국학위에 의문점이 제기되는가 하면, 문장 표절시비가 있었고, 유명 만화가 이현세 씨의 고백, 잇단 커밍아웃 현상, 광주비엔날레 이사진 총사퇴 뉴스가 이어지면서 신정아 사태는 이미 '신정아 현상'으로 모드가 전환되고 있는 듯하다.

물론 신정아 씨 본인이 최종적으로 증명하겠다는 한마디에 여백을

남기고는 있지만 현재까지 나타난 결과로는 변명의 가능성이 희박하다.

그런데 이 두 가지 현상은 '검증의 실종'이라는 공통점이 있다. 사실상 블루칩 작가들에 대한 집중구입의 배경에 작동하고 있는 투자심리와 함께 단기간에 상업주의와 결탁하면서 집중적으로 제작되는 일부 작가들에 대한 검증은 너무나도 열악하다. 그 결과는 거품가격으로 가는 지름길이 될 수 있는 위험이 있다.

사실상 신정아 씨의 큐레이터, 교수직, 총감독 직위에 대한 검증은 그보다는 훨씬 사실적이고 상식적인 것이었다. 그러나 미술관, 대학, 비엔날레 모두가 상식적인 수준의 대답으로만 일관하고 있다. 특히 총감독의 자리는 '역량 있는 신예'로서 해외명문대학 출신자라는 타이틀 이전에 직위에 걸맞은 국제적인 전시 기획경력과 통솔력, 업무 추진 능력 등 검증할 것은 사방에 널려 있었다. 교수직의 경우는 더더욱 투명한 검증이 가능했음은 언급할 필요조차 없다.

이 두 가지 사안을 대하면서 우리는 결국 에리히 프롬이 말한 시장 지향적 인간형의 상품화전략이 드디어 우리 미술계에도 진입했음을 실감하게 된다. 인격까지도 상품화되고, 나아가서는 화려하게 치장된 향기를 내뿜으며 상식적 판단을 무력화시켜 버리는 시장 지향적 인간형의 모습이 바로 우리들의 곁에 서 있는 것이다.

정치권도 요즈음 '검증의 계절'을 맞아 치열한 공방전이 한창이다. 나선 김에 미술계도 그간의 오명을 말끔히 정리하고 새 출발을 하는 기회로 삼도록 그야말로 예술적 지혜를 모아야 할 때이다.

2007. 7. 25. 국민일보

미술시장, 뜨거운 열기와 과제들

질주하는 미술시장

마이애미 딜러이자 컬렉터인 마빈 프리드만(Marvin Ross Friedman)은 "미술품이 돈 벌려는 사람들에게 포커게임의 칩이 되었다"고 하면서, "미술품은 매우 값비싼 인생의 액세서리이다"라고 말한다.

불과 얼마 전까지만 해도 미술품은 소유의 대상이기보다는 여전히 신비한 감상의 대상이었다. 또한 작품을 소유한다는 것은 일부 부유층들에게만 가능한 것으로 여겨져 왔다. 그러나 최근 들어서 미술품 소유는 프리드만의 급진적 표현을 넘어서서, 중산층들의 취미생활에서 부유층의 투자대상으로까지 급부상하고 있다.

드디어 아트마켓의 시대가 열리고 있는 것이다. 미술품은 이제 뮤지엄이나 갤러리의 어두운 조명 아래서만 감상할 수 있는 것이 아니라 자신의 서재나 아파트의 거실에서도 얼마든지 향유할 수 있는 대상이자 분산투자로 이어지는 새로운 포트폴리오로 급부상하고 있다.

2006년 6월 메이와 모제의 연구결과에 따르면, 미술품은 매년 8.5%의 수익을 남기면서 지난 10년간의 주식 수익을 능가했으며, 1950년대 이후의 현대 미술은 지난 10년간 주식수익보다 3% 많은 12.7%의 이익을 남겼다고 결론지었다. 2006년 소더비와 크리스티

경매의 총 판매액은 75억 달러(한화 약 7조 원)를 넘은 것으로 발표되었다. 이미 1990년 최고 전성기의 수치를 넘기는 순간이었다.

이와 같은 외국의 미술시장의 흐름에 편승하는 듯 우리나라 미술시장 역시 2005년 하반기를 기점으로 급상승하는 형국을 보여주고 있다. 미술품 가격의 가장 첨병에선 박수근의 연속적인 고공행진은 어떤 작가보다도 최전선에서 기록적인 가격대를 경신해 왔다. 이미 그 정점은 2007년 3월 K옥션에서 「시장의 사람들」이 25억 원에 낙찰되었으며, 5월 서울옥션에서 「빨래터」가 45억 2천만 원에 낙찰됨으로써 기염을 토했다. 이어서 김환기는 꾸준한 상승세를 유지하다가 2007년 5월 「꽃과 항아리」가 35억 원에 낙찰되어 새로운 기록을 남겼다.

블루칩 작가들의 고공행진은 이외에도 장욱진, 도상봉, 유영국, 이대원, 천경자, 남관, 이우환, 김창열, 박서보 등의 이른바 블루칩 작가들의 상승치를 필두로 하여 김종학, 이왈종, 고영훈, 배병우, 이용덕 등의 중견작가들과 홍경택, 김동유, 이환권, 이정웅, 최소영 등 이른바 제 3-4세대의 블루칩들이 탄생하였고, 사석원, 박성태, 김덕용 등의 중견 인기작가 그룹이 형성되었다.

이와 같은 추세에서 아트펀드(Art Fund)가 가세하여 나섰고, 2006년 9월 굿모닝신한증권이 최초의 한국아트펀드 서울명품아트사모 1호 펀드를 출시했다. 이어서 2007년에는 스타아트사모펀드, 하나은행의 펀드가 연이어 출시됨으로써 입체적인 시장의 구조를 갖추어가기 시작하였다.

한편 외국시장에서의 선전도 눈에 띄었다. 최근 이우환의 작품은 2007년 5월 16일 뉴욕 소더비 '동시대 미술 낮 세일(Contemporary Art Day Sale)'에서 「점으로부터 From point」 시리즈가 추정가 40-

60만 달러(한화 약 3억 6,980만-5억 5,460만 원)에 책정되어 194만 4천 달러(한화 약 17억 9,700만 원)에 낙찰됨으로써 국내시장에서도 인기가 급증하였다. 홍경택(1968-)의 「펜슬 I Pencil I」은 홍콩 크리스티 5월 27일 세일에서 낙찰가 84만 2,400달러(한화 약 7억 8,470만 원)를 기록하여 신진작가 대열에서 최고가를 기록하였다. 이러한 추세는 더 이상 한국미술품이 국내시장으로 머물러 있지 않다는 것을 증명하는 청신호로서 최근 활황세에 더욱 기름을 붓는 형국으로 진전되었다.

아직까지는 많은 이론이 제기되고 있지만 믿을 수 없는 사실이 최근 우리나라에서도 나타나고 있는 것이다. 미술품경매는 1회 경매 총액이 200억 원을 넘었으며, 아트페어 역시 KIAF가 2007년 발표한 액수만 175억 원으로 기폭제 역할을 하는 등 전반적인 매출액이 크게 상승했다. 특히 갤러리들의 약진은 국내외를 가리지 않고 아트페어와 기획전을 바탕으로 상승 곡선을 그리고 있어서 새로운 트렌드를 예고한다.

이러한 결과는 2005년만 해도 200억대로 기록되던 경매, 아트페어 등 주요 미술시장 공개 수치가 2006년에는 600억대로 껑충 뛰었고, 2007년에는 경매만 해도 1천억을 넘는 등 그 배를 넘는 수치로 나타나고 있다. 이에 대한 미술계의 시각은 호경기를 넘어 과열 조짐이라고 보는 견해도 있다.

활황에 숨겨진 명암들

애호와 투자는 미술시장의 영원한 매력이나 한편으로 지나친 편중 현상이 있을 시 반드시 시장의 균형에 문제가 발생하게 된다. 현재

단기 투자위주의 '사자' 현상이 20-30여 명에 집중적으로 투입됨으로서 미술시장의 활황이라는 구호는 사실상 극도로 한정된 작가에만 적용되고 있다.

이러한 현상은 경매회사를 중심으로 하여 아트페어, 갤러리 등으로 시장을 형성하고 있다. 그 중 최근 활황세를 타고 갤러리의 경우 과거 약 200여 개에서 300-500여 개소가 넘는 수로 증가되고 있지만 실제적으로 상위 10% 정도에만 제한된 거래빈도수를 나타내는 등 양극화 현상이 나타나고 있다.

이러한 현상은 아무리 자본주의의 자유시장 논리에 의거한다고 하여도 단기간에 미술시장이 지나치게 과열됨으로써 올바른 시장의 질서에 반하는 단기 투기조짐이 발생하고 있다는 의견이 지배적이다. 이 과정에서 상업적 성향과의 과도한 결탁, 사재기, 투기성향의 치고 빠지기 식의 재테크 수단 동원, 갤러리와 경매의 연계에 의한 인위적 시장흐름 유도 등의 부정적인 현상들이 나타나고 있는 것이다.

최근 일부에서는 갤러리들이 연합하여 각종 형태의 급조된 아트페어가 설립되고 경매회사가 아트페어식의 행사를 준비하고 있다. 일부의 작가들 역시 시장 형식을 갖추어 직접 판매에 나서고, 지역으로 번져나간 활황세는 경쟁적으로 판매루트를 개발하는 데 골몰하고 있다. 이같은 형태는 아무리 영역을 넘나드는 공격적인 경영체계를 구사하는 시대라고 하여도 미술시장의 본질적인 구조인 1차시장과 2차시장의 역할분담으로 인한 안정적인 구조를 유지하는 데는 많은 문제점을 야기한다.

즉 갤러리와 작가가 계약을 통해서 일정 기간 동안 창작비를 지원하고 이를 통하여 안정적인 작품가격을 확보하면서 작품의 질적인 수준을 향상해 가는 전속작가제도의 확대, 신진작가들의 발굴을 지속적

으로 추진하면서 발전해 가는 이상적인 형태와는 상당한 거리가 있다.

이와 같은 측면에서 최근 한국미술시장의 활황은 당연히 거시적으로는 긍정적으로 받아들여지지만 현재와 같은 편중된 재테크 중심의 구입 열기는 아래와 같은 이유에 의하여 그리 이상적인 현상이 아님을 분명히 한다.

첫째는, 작가 편중현상으로서 단기투자형식으로 극히 일부 작가에만 편중된 구매현상은 장기적으로는 일부 버블가격을 초래하는 위험성을 내재하게 된다. 그 내면에는 수요자들의 요구가 최우선이겠지만 딜러들의 기능에서 일부가 상업적 전략만으로 판매를 부추기는 현상으로 이어져 부정적 결과를 야기한다. 물론 세계적인 페어나 경매에서의 경쟁력은 급격히 상실될 수 있다.

둘째, 중저가시장과 다채로운 작가층의 시장진출이 어렵게 되어 있고, 셋째는 미술시장의 정보, 전문가 그룹의 역량 부족으로서 가격과 거래 흐름 등을 분석하고 자료를 제공하는 객관적이고 구체적인 시스템이 열악하다는 점이다. 그 결과 일반인들의 접근성, 신뢰도 등이 떨어지게 되며, 중저가로 확산되는 거래동향을 확보할 수 없다.

우리나라 미술시장은 이제부터라도 경영과 기획전문가 양성과 장기적인 투자와 소장을 위한 인식 전환 유도, 객관적 시장 정보의 자료화, 기업, 뮤지엄 컬렉션의 확대, 순수창작환경개선을 위한 국가적 차원의 지원제도 개선, 교육시스템의 대대적인 보완, 아트페어 등 미술시장에서의 신진작가 지원과 발탁을 서두름으로써 모처럼만에 활성화된 미술시장이 중저가로 확산되면서 보다 다양한 가격대와 작가층을 만날 수 있는 시스템이 확보되어야만 할 것이다.

2007. 7. 16. 경희대학교 대학주보

미술시장 열기의 빛과 그림자

세계 미술시장은 제2의 전성기를 맞이하고 있다. 2006년 세계미술시장은 소더비, 크리스티 경매총액 75억 달러(한화 약 7조 원), 전 아트마켓 상승률이 전년대비 25.4%에 달하고 백만 달러가 넘는 작품은 적어도 810점을 넘을 정도였다. 1990년 최고치에 거의 도달한 전성기에 이른것이다.

이에 비하여 출발은 너무 늦은 감이 있지만 한국의 경우는 최근 3년간 수십 년 세계시장의 속도를 한꺼번에 불태우고 있다. "다 팔렸습니다. 그런데 너무 사람이 많아서 눈이 따가울 지경입니다." 이번 한국국제아트페어에서 만난 갤러리 운영자의 말이다. 총 6만 4천 명의 관람객 동원도 그렇지만 판매액 역시 175억을 기록하면서 기염을 토했고, 모처럼만에 우리나라의 미술시장에 대한 잠재력을 확인하는 기회였다.

한편 K옥션의 25억 낙찰가를 이어서 서울옥션에서는 오는 22일 개최되는 106회 경매에서 「빨래터」가 35–45억까지 시작가가 정해진 것은 또 하나의 사건이다. 신진작가들을 위주로 한 3월의 아트서울전 역시 예년의 2배 정도 판매고를 올린 것으로 집계되는 등 미술시장의 상승세는 분명히 체감적인 현상을 넘어 과열이라는 우려가 나올 지경이다.

런던 본드 가(Bond Street)의 소더비(sotheby's) 경매회사 건물. 1744년 설립되었으며, 크리스티와 함께 세계 최대 규모이다.

수백 명에서 불과 3년 사이 수천 명으로 늘어난 컬렉터의 숫자는 여러 초청강연 때마다 실감하는 부분이다. 강연장을 꽉 메운 청중도

그렇지만 질문도 날카롭고 현장을 꿰뚫는 경우가 많다.

이같은 현상에는 여러 가지 요인이 있다. 물론 그간 거의 무관심에 가까웠던 문화욕구에 대한 열기가 달아오른 것도 큰 동기이겠지만 유휴자금의 흐름이 여러 곳에서 제어되면서 미술시장에 유입된 것이 결정적인 불을 붙였다. 결국 '대안투자'라는 인식이 이미 선진국에서는 실행된 지 오래이지만 이쯤 되면 우리나라에서도 미술시장은 이미 투자에 열을 올리는 재테크 형국으로 모드를 전환하고 있는 중이다.

최근 미술시장의 희소식은 당연히 미술계 전체에도 단비이다. 시장의 활성화는 작가들의 창작환경개선에도 도움이 되며, 문화향유에는 말할 나위 없이 중요하다. 또한 해외 판매의 경우 국가재정은 물론, 국익에도 도움이 된다.

그러나 열기에 숨어 있는 불안감을 지나칠 수는 없다. 검증이 채 시작도 되지 않은 특정작가를 겨냥하여 집중 구매하는 식의 '싹쓸이' 구입형태가 적지 않을 뿐 아니라 일부 '블루칩 작가'들의 단기간 가격상승은 상식을 넘는 수준이다. 대동소이한 작품들을 복제하듯 내놓는 일부 작가에 대한 실망감 역시 씁쓸할 따름이다. 탄탄한 실력을 갖춘 기존 중견들에 대한 조명이 너무나 대중적 인기 위주이고, 글로벌 세대로 가는 신진작가들의 발굴이 아직도 미미하다. 여기에 겨우 2년 정도밖에 안 되는 활황 뒤에는 구입한 작품들을 되팔기위한 전략이 이어질 것이며, 이 과정에서 비로소 미술품의 구입과 판매가 얼마나 다른 입장인가를 실감하게 될 것이다.

과거 일본이 그러했지만 세계시장과는 상관없이 '나홀로 마켓'의 과열 징조를 보이는 최근의 우리시장 형태 또한 불안한 부분이다. 결국 오랜 기간에 걸친 순수한 '애호정신'과 문화적 거래가 무시되고

재테크현상이 지배적일 때는 스스로 하락의 원인을 제공하고 유입된 자금들이 한순간 썰물과 같이 미술시장을 빠져나갈 수 있는 빌미를 제공할 수도 있다.

"예술품은 이미 매우 진귀한 생활장식품으로 변모하였다"라는 마빈 프리드만의 말에 고개를 끄덕인다. 그만큼 세계의 아트마켓은 보편화되고 중산층까지 확대되어 있기 때문이다. 그러나 그 변모의 저변에는 생활에 밀착된 안목과 감식안의 역사를 통하여 얻어진 긴 터널이 숨어 있다는 사실을 잊어서는 안 된다.

2007. 5. 22. 경향신문

작가이력도 모르고 그림 사서야

'대체투자'라는 말이 한동안 자금운용 전문가들에게 빼놓을 수 없는 탈출구처럼 보였다. 잇달아 출시된 국내 아트펀드에 대한 관심이 집중된 것도 그렇지만 이제 미술품 또한 대체투자의 한 분야로서 세간의 이목이 쏠리고 있다. 심지어는 '예술'이라는 단어는 더 이상 '창작'과만 관련된 말이 아니라 '투자'와도 관련된 말이다라는 말까지 거슬리지 않는다.

이를 뒷받침이라도 하듯 세계 아트마켓은 여전히 상승일로이다. 2006년 소더비와 크리스티경매의 총 판매액은 75억 달러(한화 약 7조 원)를 넘었고 전년도 대비 20%대 이상이 상승하였다. 이미 1990년 최고 전성기의 수치를 넘기는 순간이다. 중국의 경우도 2006년 28개 경매 통산 156억 위안(한화 약 1조 8,559억 원)을 기록했다. 여기에 지난 3년 동안 세계적으로 약 20여 개의 아트펀드가 새롭게 설립되었고, 차이나펀드, 인도미술 펀드 등이 신규로 출시되면서 더욱 관심을 불러일으킨다.

우리나라의 미술시장 역시 최근 3년간 급성장을 하였다. 그러나 해외시장의 흐름에 비하면 이제 플랫폼을 벗어난 기차일 뿐이다. 그간 침체된 경기 탓도 있지만 아직도 '미술품'하면 웬지 특수계층의 전유물처럼 인식되면서 저변으로 확대되지 못하고 있다.

여러 선진국에서 미술시장에 매력을 느끼는 것은 '애호'와 '투자'가 동시에 가능하다는 점 때문이다. 이러한 매력은 부유층뿐 아니라 자신의 능력에 맞는 취미생활을 다양하게 즐길 수 있어야 하며, 보다 쉬운 정보습득과 이해를 통해서만이 가능하다.

시장을 교란하는 '기획경매'다, 아니다는 논란도 많았지만 최근 우리나라의 경매시장이 활황으로 가는 가장 단적인 근거가 여기에 있다. 프리뷰를 통해 작품과 가격대를 다양하게 비교해 볼 수 있고, 인터넷으로도 과거 경매작품들과 비교분석이 얼마든지 가능하다. 더하여 최종적인 결정 역시 전적으로 구매자의 몫이다. 시장정보가 수면으로 올라오면서 애호가들이 즉각적인 화답을 한 셈이다.

그러나 거시적으로 보면 아직도 객관적인 정보의 구축이 태부족이고, 애호가들의 유입을 안정적으로 뒷받침할 만한 연구나 통계가 초보적인 수준에 그친다. 경매체계도 빈약한 취급 품목과 제한된 소수 작가들만의 고가행진이 반복되는 등 풀어야 할 과제가 많다.

해외사례이지만 프랑스에 본부를 두고 있는 *artprice*.com은 2,500만 경매회사의 가격 아이템과 37만 명의 작가들에 대한 작품가격, 서명, 경력 등에 대한 제반 자료검색이 가능하다. 또한 작가별 마켓 가격 변동추이, 장르, 국가별 분류에 의한 정보를 제공하는 한편, 210만 명의 검색 네티즌과 110만 명의 회원을 확보하고 있으며, 전 세계의 정보를 실시간으로 확인할 수 있다.

또한 중국 미술시장의 정보검색창으로 유명한 야창예술망(雅昌藝術網, artron.com)은 3천 개 이상의 경매장, 80만 건 이상의 경매품, 1천 개소 이상의 갤러리, 5만 명 이상의 작가 뉴스와 700명 이상의 작가별 가격지수 검색이 가능한 정보를 제공하면서 8천만 명을 넘는 중국컬렉터들의 궁금증을 탄탄하게 뒷받침하고 있다.

우리나라에서도 이제 안정적인 시장구축을 위해서는 그간 '오리무중'으로만 통했던 갤러리 거래의 점진적인 공개 등으로 총괄적인 시장정보를 구축하고, S&P 500, 코스피 지수 정도는 아니더라도 실시간으로 접근하고 이해될 만한 거래동향을 제공해야 한다. 여기에 전문가들의 시장분석, 비평, 전망 등이 구체화되어야 하며, 관련 연구서적과 전문지 등도 활성화되어야만 초보자들의 이해를 도울 수 있다.

나아가 글로벌시대를 맞아 해외미술품 유입에 대한 대책과 진출을 위한 내부적인 준비 역시 중요하다. 일부 단기 투자 중심의 가격상승, 인기작가들의 상업성 편승 등 부정적인 요소들 역시 하루속히 개선되어야 한다.

이러한 과제들에 대한 진중한 대처는 아직도 멀게만 느껴지는 대다수 애호층의 시장진입을 가능토록 하는 필수요건이며, 그들에게 '대체투자'의 새로운 분야로 부각시키는 기회가 될 것이다.

<div align="right">2007. 5. 한국경제신문</div>

미술시장, 이제는 국제화이다

"좋은 작가 없어요?" 심심치 않게 들려오는 갤러리 대표들의 고민 섞인 질문이다. 갑작스럽게 불과 5-10년여 사이에 우리나라의 미술시장이 해외시장에 진출하면서 나타나는 '작가난' 이다. 풍요속의 빈곤이랄까? 연간 5천 명이 넘는 예비 작가들이 배출되고, 수만 명을 헤아리는 전국의 기성작가들이 활동하지만 막상 국제적인 아트페어나 전시회를 기획하려면 그리 만만치가 않다는 것이 우리의 현실이다.

그만큼 작품들의 국제적 감각이 부족하다는 뜻이다. 그러나 작가들의 생각은 전혀 다르다. 상업화랑들이 국제무대를 진출하려면 딜러들 스스로가 변해야 하는데 안목과 기획력이 답답하다는 것과 작가들 후원시스템 역시 단견적이고 지원은 거의 없다는 항변이다.

드디어 우리나라의 미술계도 시장의 위력이 미술계의 핵심적 화두로 등장하는 시대가 되었다. 이른바 스타급 작가란 비엔날레나 뮤지엄 위주의 평가만이 아니라 경매나 아트페어의 결과만으로도 충분히 그 위상을 빛낼 수 있다는 것을 너무나도 뒤늦게 깨달은 것이다.

그러나 세계적인 수준의 미술시장형성을 위해서는 딜러, 작가, 컬렉터 모두가 준비해야 할 요소들이 산적해 있다. 몇 가지만 열거하면 국제적 수준의 작가양성과 작가들의 미술시장에 대한 적응력 향상을 통한 세계적 스타급 작가 배출, 거래의 투명성 확보, 시장형태의

다원화, 글로벌시대의 기획전문가 양성, 발 빠른 해외시장 정보수용, 진위와 가격감정의 체계화 등이다.

특히나 그 중에서도 연간 5천여 명 이상의 예비작가들을 배출하는 대학교육에서 세계적인 스타를 배출하기 위한 교육과정의 혁신, 대사회적인 기획력과 경영개념 도입은 프로급 작가를 양성하는 조건으로 매우 중요하다.

더욱이 중국이나 영국처럼 이미 유행되는 뉴욕 중심의 흐름을 탈피하여 세계사조를 독자적으로 리더할 수 있는 두둑한 배짱과 자신의 철학을 과감히 표출해 가는 동시대 한국작가들의 정체성 또한 미술시장의 가장 중요한 자산이 된다.

다음으로는 한국미술시장을 읽을 수 있는 로드맵 작성이 절실하다. 이는 작품판매의 흐름과 주요 동향분석, 향후 전망 등을 한 눈에 알 수 있는 통계와 지표를 서비스하고 이를 통해 보다 많은 컬렉터 층을 유입해야만 빠른 속도의 시장 확산이 가능하다.

그 대안으로서 미술시장 D/B 구축과 정보공개프로그램을 정부차원에서 지원하고, 이미 설립된 고미술협회, 화랑협회, 감정가협회, 시가감정연구소 등의 단체를 간접 지원함으로써 가격구조와 유통현황, 진위감정까지도 선별적으로 서비스를 할 수 있는 차원으로 진전되어야 한다.

또한 현재 경매로 쏠리고 있는 미술시장의 흐름을 다극화하여 시장의 가장 기초적인 인프라로 간주되는 갤러리들의 활성화가 시급하다. 지역 갤러리들의 축제나 네트워크 연결로 시장확산에 대한 대안모색, 공동 전시기획 등 중소규모 갤러리들의 어려움을 타개하는 다양한 탈출구가 필요하다.

나아가 최근 우리 갤러리들의 해외진출이 중국과 잘 알려진 중대

형 아트페어들에만 몰두하고 있는 것이 현실이다. 그러나 대형아트페어만 해도 틈새시장을 노리고 파격적인 아이디어와 신선한 감각으로 등장하고 있는 세계 곳곳의 아트페어들이 즐비하다. 시카고의 노바아트페어나 두바이의 걸프아트페어, 뉴욕의 어포드블아트페어 등은 런던의 프리즈아트페어를 필두로 무시할 수 없는 대안세력으로 등장하면서 신진 갤러리들의 관심을 모으고 있다.

시각예술은 단숨에 각국의 언어를 초월한다. 그만큼 국경의 의미가 없다는 말이다. 이제는 세계적 스타를 배출하면서 문화전쟁을 통한 미술강국의 위상을 정립함으로써 진정한 문화향유와 국익에도 도움이 되는 일석이조의 효과를 노려야 할 것이다.

2006. 5. 25. 한국경제신문

미술시장 '희소식' 이어가려면

참으로 오랜만에 미술시장이 대반전을 시도하고 있다. 아직 전면적이지는 않지만 미술시장의 새로운 전기라 할 만한 소식들이 잇달아 전해지고 있기 때문이다.

우선 1년 전에 비해 경매시장이 거의 두 배 가까운 신장세를 보이고 있으며, 지난 2월 서울옥션 100회 경매에서 16억 2천만 원을 기록한 '철화백자운룡문호'의 낙찰소식과 함께 박수근, 천경자, 이우환 등의 작품이 지속적으로 상승했고, 아트펀드의 필요성까지 등장하면서 미술품이 투자 대상으로 급부상하고 있다.

더욱이 지난 1일 뉴욕 소더비에서 출품작 25점 중 23점이 낙찰된 기록은 시작단계이기는 하지만 지난해 홍콩 크리스티경매에 이어 국제무대의 꿈을 실현해 가는 청신호로 받아들여진다.

여기에 최근 5개 갤러리의 베이징 진출 소식과 20-30여 개의 갤러리가 전 세계주요 아트페어에서 새로운 시장을 개척하고 있는 모습들은 세계시장으로 발돋움하려는 의지와 열기로 이어지고 있다. 그러나 일각에서는 중국, 영국, 미국시장 역시 활황을 누리고 있는 상황에서 일시적인 동반 상승효과로 그칠 수 있다는 우려도 적지 않다.

이제 상승기류의 물꼬가 잡혀가는 상황에서 IMF 이후 어둡기만 했던 미술시장에 모처럼 날아드는 낭보들을 어떻게 지속적으로 증폭

2003년 한국국제아트페어 전시장. 2007년에는 175억 원 매출에 6만 5천 명의 관람객이 다녀갔다.

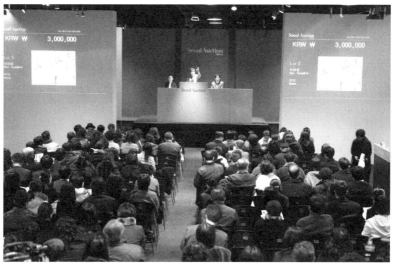

서울옥션 경매현장. 2008년 1월. 2007년 9월 15일 아트옥션쇼 1부 경매에서 303억 원으로 국내 단일경매 최고 기록을 세웠다.

시키고, 다음 단계를 준비해야 하는지가 관건이다.

가장 중요한 과제들을 정리해 보면 시급한 것이 중저가 가격대의 활성화다. 최근 상위 고가작품들에 집중된 투자목적도 중요하지만 순수한 감상층을 확대시켜 가야 할 것이다.

<div align="right">2006. 4. 4. 한국경제신문</div>

미술 경매시장 '열기' 이어가려면

세계 미술품 경매시장은 지난해 5조 원을 넘어서 2004년에 비해 10% 이상 성장했다.

10억 원이 넘는 작품이 무려 5백여 점에 이를 정도다. 중국의 경매시장만 해도 연간 1조 원이 넘게 거래가 이루어지고 있다. 이는 미술품 경매시장에서 최고 호황을 누린 것으로 평가되는 1990년의 거래 수치를 훌쩍 뛰어넘는 규모다.

하지만 우리 미술시장은 오랫동안 바닥권을 벗어나지 못하다가 요즘에야 다소간의 반등세를 보이고 있다. 최근 열린 서울옥션의 100회 경매에서는 국내 작품가 사상 최고 기록을 경신했다. 조선시대 17세기 전반 작품으로 추정되는 '철화백자운룡문호'가 16억 1천만 원으로 측정가의 두 배가 넘는 가격에 낙찰됨으로써 탄성을 자아냈다. 이 가격은 2004년 10억 1천만 원에 낙찰된 '고려청자 상감매죽조문매병'의 가격을 넘어선 것이다.

이 경매에서는 근대 작가 중 최고가 행진을 계속해 온 박수근 작품 역시 9억 1천만 원에 낙찰되어 또 다른 기록을 세운 한편 1백 명이 넘는 입찰자에다, 작품 가운데 78%가 낙찰되는 등 다양한 기록을 세웠다. 이러한 열기는 얼마 전 문을 연 K옥션에서도 읽을 수 있는 풍경으로 미술시장의 지도가 바뀌어 갈 것이라는 전망이 현실로

드러나는 사례들이다.

사실 우리나라에서 미술품 경매가 본격화한 것은 1990년대 중반이다. 역사도 짧고 아직 경매에 대한 국민의 시각이 보편적이지 못한 것도 사실이다. 미술품의 공개 거래에 익숙하지 못한 사회 인식이나 매회 수십 명으로 제한된 응찰자 수도 풀어야 할 시급한 과제다. 그러다 보니 우리 미술품 중 세계에서도 최고의 가치를 인정받는 백자나 청자 등의 도자기류는 국내보다 외국 경매에서 오히려 대우를 받는 경우가 많다. 1996년 10월 미국 뉴욕의 크리스티 경매에서 '조선백자철화용문 항아리'가 당시 765만 달러(한화 약 63억 6천만 원)로 낙찰된 것이 지금까지 우리 미술품의 최고가인 것에 비하면 이번 경매에서 낙찰된 16억 2천만 원은 오히려 아쉬움을 남기는 측면도 있다.

여기에 1천억 원을 넘어서는 피카소의 회화작품 낙찰 기록이나, 작년에 런던 크리스티에서 약 288억 원의 낙찰가를 보인 중국 도자기와 비교한다면 아직도 우리의 경매시장은 시작 단계라고 볼 수 있다.

초기이다 보니 미술품 경매의 기능에 대하여 많은 우려가 있는 것도 사실이다. 미술관의 경영 구조, 몇 명의 인기작가로 한정된 작가 구성, 종합상사나 백화점과 같은 나열식 경매방식, 결과 분석이나 예측 정보들의 입체적 서비스 부재 등을 감안해 볼 때 아직 우리 경매시장은 전문성을 확보하지 못하고 있다.

그럼에도 미술품 경매는 미술시장의 새로운 축으로 부상하고 있다. 불과 얼마 전까지만 해도 오리무중이던 미술품 가격의 베일을 벗기는 역할에다, 미술품 애호와 투자를 겸하는 소장층의 저변을 넓히는 데 적지 않은 역할을 하였다. 여기에 최근에는 아트펀드를 설립한다는 말까지 거론되면서 새로운 자금의 유입까지도 기대되고 있다.

이 시대의 경매시장은 두 개의 잣대를 통해 들여다볼 수 있다. '예술성'이라는 기본 가치와 함께 최정상의 '작품 값'으로 승부하는 경영 전략이다. 이번 최고가 백자 가격에서 보다시피 국내 경매시장이 아직은 꿈틀거리는 단계지만 팽창할 수 있음을 예고하고 있다. 이제는 갤러리, 아트페어 등도 탄탄한 기획력으로 승부하며 공격 경영을 실천해 고미술, 근대작품만이 아니라 현역작가들의 작품도 세계적인 대우를 받을 수 있기를 기대해 본다.

2006. 3. 1. 동아일보

미술품 경매, 대중화가 시급하다

세계는 지금 미술품 경매 열기가 한창이다. 2005년 상반기 세계 각국의 순수미술의 경매 매출액은 약 3조 원으로 추산된다. 한 해에 3백억 원을 넘지 못하는 우리의 경매시장과는 대조적이지만 최근 우리나라에서도 74%의 낙찰률로 질적인 승부수를 던지면서 K옥션이 새롭게 출범하였고, 서울경매가 100회 경매를 앞두고 감정시스템을 재점검하면서 강남지점을 개설하였으며, 홍콩 크리스티 경매에서 우리나라 동시대작가들 작품이 거의 낙찰된 결과는 국내는 물론 해외에서도 새로운 청신호로 받아들여지고 있다.

이러한 경매시장의 변화는 이른바 1차 미술시장이라고 보는 화랑 중심의 시장구조에서 아트페어와 함께 2차, 3차 시장의 입체적인 성격으로 이어지게 되고 오랫동안 침체에 빠졌던 시장의 활력소가 될 것으로 기대를 모으고 있다.

1차시장과 다르게 대부분의 가격이 공개되고 고객의 의사가 직접적으로 반영되는 경매는 보다 가까운 거리에서 투명한 거래가 가능하다는 장점과 함께 대국민교육의 효과를 다양하게 연출할 수 있으며 운영여하에 따라 미술계의 창작환경 개선에도 막대한 기여를 하게 된다.

그러나 선진국의 대열에 접근하기 위해서는 아직도 몇 가지 과제

를 안고 있다. 무엇보다도 1천 명에도 못미치는 얇은 소장층의 확대와 매력적인 물량을 제시하는 것이 급선무이다.

물론 명품을 중심으로 하는 고가경매는 경매시장의 꽃이기도 하다. 그러나 우리나라 미술시장의 경우는 뿌리는 없고 가지만 있는 형국이어서 하루속히 저변확대를 서두르지 않으면 생명력의 한계가 있다. 이를 위해서는 수십만 원에서 수백만 원대의 중저가 품목을 다양하게 개발하여 국민들이 손쉽게 다가서는 미술시장으로 확장되도록 유도하는 것도 매우 중요하다.

이 점은 소더비나 크리스티가 세계적인 작가들의 작품은 물론 권투선수 무아마드 알리의 마우스나 팬티, 신발 등을 경매하는 아이디어에서 부터 악기나 사진, 액자, 역사적인 인물이나 유명인사의 장신구에 이르기 까지 일흔 가지 세부품목을 다루면서 미술분야에 머무르지 않고 모든 국민들의 흥미와 관심을 집중시키고 있는 점과 대조적이다.

순수미술분야만 하더라도 고미술이나 작고작가 위주의 경매는 검증된 작가라는 점에서는 안정적이지만 고객의 입장에서 보면 선택의 폭과 가격면에서 모두 한계가 있다. 물론 이는 아트페어나 화랑의 입장에서 보면 입장이 다를 수 있다. 그러나 고객으로서 보다 질 높은 작품을 싼 값에 구입하려는 심리는 경매나 아트페어, 화랑을 구별해야 할 하등의 이유가 없다는 것이다.

6회를 넘기고 있는 서울옥션 열린 경매의 호응을 보면 오히려 본 경매에 비하여 열기가 뜨겁게 달아오르고 있으며, 젊은 작가들에 대한 관심이 기성작가들의 한계를 뛰어넘어 대안으로까지 떠오르면서 세계시장을 겨냥하는 추세이다. 이러한 상황에서 가격도 저렴하고 작품도 신선한 제3세대 작가들을 겨냥해야 한다는 목소리가 높다.

이밖에도 경매시장의 대중화를 위해서는 자체 감정제도의 안정적인 구축과 경매결과를 분석하는 리뷰가 후속적으로 이어져야 한다는 점이다. 이는 매년 출품되는 경매작품들의 동향과 가격 변화를 구체적으로 분석하는 경매연감의 발행과도 연계되지만 주요 토픽들을 정리하고 작가별, 경향별 결과를 분석하는 과학적인 관리와 직결된다. 이같은 경영전략들은 곧 지속적인 투자와 응찰이 가능하도록 신뢰를 쌓아가게 되고, 관련 정보를 제공해 감으로서 경매문화를 정착시켜 나가는 데 매우 중요한 역할을 하게 된다.

2005. 12. 2. 조선일보

안정적인 미술품감정기구 절실하다

미켈란젤로는 큐피드를 조각해 고대 그리스 로마시대 작품으로 속인 바가 있으며, 피카소는 위조품이 맘에 들면 기꺼이 사인하겠다고 하여 주위사람들을 놀라게 한 적이 있다. 중국에서도 모사품은 고유의 가치를 인정받았던 적이 있다. 그러나 19세기에 이르러 위작들은 조직화되고, 그 수법이 날로 발전해 오면서 이에 대응하여 본격적인 감정시스템이 발달하게 된다. 브라크, 마티스, 자코메티 등 약 200여 점의 작품을 유명 기구에 소장할 정도로 세계적인 위조전문가인 존 매트(John Myatt)나 에릭 햅번(Eric Hebborn) 등에 얽힌 위작사례들은 이미 심각한 범죄로 간주되고, 국제적인 네트워크로 대처방안이 강구되고 있다.

우리나라의 미술시장에서도 미술품진위에 대한 논란과 시비는 밝혀진 것만 이미 수십 건에 이르고, 수천 점의 위작이 제작되었을 것으로 보여진다. 그러나 이에 대한 명확한 판결이나 범인체포로까지 이어지는 사례는 극히 드물었다. 잊혀질 만하면 불쑥 튀어나오는 가짜작품 시비는 그동안 심심치 않게 세간의 화제가 되었고 또 그때마다 해결의 실마리를 찾지 못하고 막을 내리고 말았다.

이러한 점에서 볼 때 이번 이중섭 작품 진위논란에 대한 검찰의 수사결과 발표는 매우 이례적인 일이며, 우리 미술계에는 물론 미술시

장, 미술품감정의 새로운 국면을 예고하는 사안으로 볼 수 있다. 무엇보다도 적지않은 미술품감정관련 전문가들에게 직접 진위감정을 한 결과를 참작하였다는 점과 이중섭, 박수근 그림 2,740점의 시중 유통을 막기 위하여 압수해두었다는 등의 보도는 어떤 사건보다도 공권력이 직, 간접적으로 미술시장에 개입하면서 예방조치까지 나서고 있다는 점에서 전례가 없었다.

이 사건을 계기로 되새겨 볼 수 있는 몇 가지 중요한 과제들이 있다. 그 우선은 감정의 중요성 인식이다. 미술시장의 구조에서 감정은 가장 먼저 넘어야 하는 입장권이나 마찬가지여서 결국 중상위권 가격대에서는 필수적으로 신뢰도 있는 감정을 거쳐야 한다. 이 점에서 볼 때 그때마다 유통경로를 기록하는 자료를 남기거나 작가 역시 작품에 구체적인 흔적을 남겨서 이후에도 자신의 작품임을 증명해야 한다.

다음으로는 감정기구, 감정가들의 전문성 확보와 절차, 연구기능, 신원보장 등이 필요하다. 현재 국내에는 근현대미술 분야 감정전문 인력이 30명 내외이고, 고미술까지 60명 전후이다. 그 중에서도 개별적인 감정이 가능한 경우는 5-10명 전후로 너무나 열악하며 대우마저도 거의 없는 실정이다.

감정단체도 현재 3개가 있으나 2개의 경우는 한국고미술협회, 한국화랑협회의 부설기구로서 독립체계가 아니며, 과거 감정사례의 자료구축이나 연구결과가 완전하지 못하다. 이 점에 있어서는 프랑스가 예술품 감정 유럽 조합, 전국 감정인 단체연합 등 20여 개의 기구를 보유하면서 1천여 명의 전문가가 각 장르와 시대, 작가별로 전문영역을 감정하고 딜러, 소장자들과의 긴밀한 연계를 지니고 있는 것과 많은 차이가 있으며, 미국이 미국감정재단(AF)을 두고 보석이

나 토지 등 전 감정분야가 통합된 기구로 윤리강령을 강조하고 교육과 감정원칙을 체계화하는 사례들과 비교될 수 있다.

특히나 과학감정의 경우는 부분적인 형태로만 연계되어 있을 뿐이어서 결과를 승복하는 과정에서 보다 명쾌한 답을 제공하는 데 어려움이 있다. 이 점에서는 1997년 문을 연 이후 1만 8천 회 이상의 테스트를 해온 영국의 옥스퍼드감정회사와 같은 본격적인 기구를 고미술, 근현대를 포괄하여 설립할 필요가 있다.

미술시장의 안전불감증에 경고등이 켜졌다. 지금이라도 갤러리, 경매, 아트페어에서의 신뢰도에 대한 안전장치가 견고하게 구축되어야만 시장이 활성화될 수 있다. 검찰에서도 진위결과에 대한 보다 구체적이고 설득력 있는 자료를 배포함으로써 법과 전문적인 신뢰도를 동시에 확보해야 하며, 정부에서도 미술품 감정기구와 전문가에 대한 일정 기간 지원이 요구된다.

2005. 10. 11. 동아일보. '미술품 공인감정기구 절실하다'

중국 미술시장 무섭게 컸다

2004년 6월 26일 베이징의 한하이(翰海) 경매장에서는 놀라운 일이 벌어졌다. 얼마 전 작고한 현대 중국화작가인 루어엔사오(陸儼少)의 「두보시의도杜甫詩意册」가 예상가 한화 약 23억 원에서 4배를 뛰어넘어 6,930만 위안(한화 약 96억 8,300만 원)에 낙찰되었기 때문이다. 올해 1월 서울옥션에서 5억 2천만 원에 낙찰된 박수근의 작품에 비하면 그 가격면에서 비교도 안될 정도이다. 2004년도만 해도 역시 한하이 경매에서 11월에 낙찰된 한화 약 24억 2천만 원의 푸빠오스(傅包石) 작품을 비롯하여 중국의 대표적인 경매회사인 지아더, 화천, 롱바오짜이, 뚜어윈쉬엔 등의 전국 30여 개소의 경매장에서 한화 약 8천 7백억 원(69억 위안)정도의 경매총액으로 기염을 토함으로서 2003-2004년 상반기 미국, 영국 등 서방 주요국가 총액 3조 7,476억 원의 4분의 1에 육박하고 있다. 참고로 우리나라의 서울옥션 2004년 경매총액은 118억 원으로 지아더(嘉德)경매 등의 1회 경매액수에 그치고 있다.

더욱 놀라운 것은 미술품과 우표, 화폐 등을 포함하여 중국 내에 개설된 인터넷 거래관련 사이트가 25만 개 정도에 달할 것으로 추산되며, 2분 만에 새로운 소장품이 등록되고, 매 1분마다 2인 이상이 경쟁하며, 평균 2분마다 1점이 낙찰되어지고 있다는 사실이다.

이와 같은 기록들은 오프라인시장에만 그치지 않고 이미 온라인마켓으로 폭발적으로 확산되어가고 있음을 알 수 있으며, 화랑, 아트페어를 포함하여 그들 특유의 시장인 개인컬렉션이나 작가 직거래, 관광객들의 소규모 거래총액 등을 합산한다면 연간 거래액은 한화 3-4조 정도로 추산되고 있다.

　전문가들은 이를 북송시대와 청대의 강희제, 청대 말엽 민국 초반의 황금시대를 이어 네번째로 이루게 되는 절정기라고 보고 있으며, 이 추세로 간다면 한화 10조 원 시장을 달성하는 것은 시간문제라는 전망이다. 이 점은 연평균 투자이익에서 증권이 15%, 부동산이 21%의 이익을 남기는 데 비하여, 예술품컬렉션이 30% 정도의 이익창출이 가능하며, 홍콩 소더비 등이 전년도 비례 28%의 거래증가를 보이고 있다는 차이나아트닷컴의 분석에서 그 현실적 가능성을 엿보게

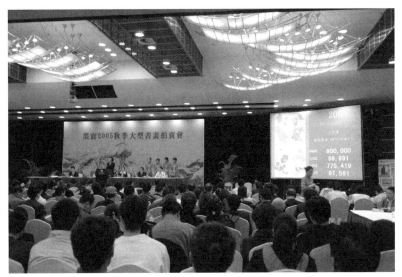

중국 베이징 룽바오경매. 2005년 11월. 중국에는 100여 개가 넘는 경매회사가 전국에 분포하며, 연간 1천 회에 가까운 경매가 열린다.

된다.

중국미술시장이 이와 같은 성장을 거듭해 온 데에는 몇 가지 이유가 있다. 일단은 유구한 역사를 지닌 민족이니 만큼 무한한 유산이 계승되고 있어 수천만 점을 헤아릴 정도로 다양하고도 우수한 물량이 풍부하다는 점이며, 전 국민의 의식에 문화예술이 차지하는 비중과 범위가 어느 나라보다도 깊고 생활화되어 있다는 것이다. 이와 같은 이유에 의하여 중국 전역에는 컬렉터의 수가 6,800만 명에 달하고 미술관련 잡지와 신문이 100여 종, 컬렉션관련 서적이 500여 종이 발간되고 있다. 이 정도면 세계 최고의 문화 GNP(Gross National Product)일 수밖에 없다.

경극과 중의학, 중국화를 3대 국보라고 자칭하는 중국, 그리고 "세상에 팔지 못할 작품은 없느니…"라고 말한 왕따산의 말처럼 불과 10여 년 사이에 너무나도 변해 버린 중국미술시장을 지켜보면서 아직도 안정적이지 못한 정치적·경제적 난관 속에서도 찬란한 지존을 되찾아가는 그들의 여유와 문화의식의 진수를 실감하게 된다.

2005. 3. 17. 동아일보

'공정한 게임'과 '투명성'

오리무중의 거래통계

2003년 하반기, 한국 미술시장은 초비상사태에 있었다. 바로 '미술품 양도차익에 대한 종합소득세' 법안이 2004년 1월 1일부터 시행되기 때문에 이를 폐지시키지 않으면 도저히 살아날 가망이 없다는 절박한 상황에서였다. 이러한 급박한 상황에서 국회는 물론, 문화관광부, 재정경제원 등의 관련부서를 뛰어다니며 미술계의 어려움과 작가들의 창작여건을 향상시키기 위해서는 오히려 미술시장의 지원책이 절실하다는 것을 호소하게 되었다.

그러나 그때마다 말문이 막히는 부분은 미술계가 어렵다는 것을 구체적으로 입증할 자료가 태부족이라는 점이었다. 그 중에서도 가장 중요한 자료는 연간 우리나라의 미술품 거래액수가 어느 정도인가 하는 통계치였다. 400억이다, 500억이다, 미술장식품을 합쳐 700억이다 등 많은 의견이 제기되었지만 이 중 어디에도 명확한 수치는 없었다. 다만 서울옥션에서 연간 거래가 100억이 돌파되었다든가, 미술장식품이 500억이 넘는 액수라는 등의 통계만이 어느 정도 제시되었을 뿐 화랑이나 개인거래의 경우는 그 추산액수마저 매우 자신감이 없는 수치였다.

이러한 현실에서 미술시장이 최악이라는 일본의 수치가 연간 1조 원에 달할 정도이고, 우리와 비교한다면 이제 걸음마 수준이라든가, 최근 10여년 사이에 미술시장이 거의 바닥을 치고 있다는 등의 호소 는 관련부처의 공무원들에게는 엄살정도나 변명으로만 들릴 뿐이었 다. 납득할 만한 근거자료가 제시되지 않았기 때문에 양측의 추정수 치는 많게는 4-5배의 차이를 보이고 있었다.

그러나 안타깝게도 미술시장의 현실은 거래수치를 추정하는 최소 한의 장치마저도 실종되어 있다. 일반적으로 전시가 마무리될 무렵 에서 전시장을 들러 관계자에게 얼마나 판매가 이루어졌는가를 물 으면 최소한의 액수마저도 근거를 회피한다. 적게 팔리면 그 나름대 로의 이미지 손상이 있을 것으로 보는 눈치이며, 많이 팔렸다는 소 문이 퍼지게 되어도 역반응을 염려하는지 지금까지 어떤 전시회도 종 료 후 얼마나 거래되었다는 결과를 정확히 들어보기가 어려웠다.

'오리무중'의 판매결과는 결국 아무리 가까운 화랑이라 하더라도 서로의 비밀스러운 부분으로 여겨지게 되고, 나아가서는 전체 미술 시장의 대략적인 통계도 불가능한 결과로 이어진다.

물론 세계 어느 나라도 이러한 거래루트의 경우 모든 자료가 공개 되는 예는 많지 않다. 그러나 적어도 선진국의 경우 최소한의 판매 실적이나 세금납부실적 등에 의하여 연간 통계가 가능하며, 연감이 발행되어 중요한 작품의 거래에 대한 공개적인 판매실적과 자료판단 을 할 수 있는 기초적인 D/B가 구축되어진다. artprice.com은 대표적 인 사이트로서 세계적인 네트워크를 형성하고 주요작가들의 작품거 래를 자료로 확보해 가는 작업을 하고 있어서 수많은 관계자나 네티 즌들이 즐겨 찾는 사이트이기도 하다.

자신이 구입하는 작품이 적어도 어느 정도 액수에 거래되는지 그

객관적인 비교치 정도는 상시 파악할 수 있는 제도가 되어 있어야 하며, 구입당시의 값이 최초 작품 값으로부터 얼마나 변동이 있는지 등에 대한 깊이 있는 정보제공은 시장의 기본적인 요건이다.

최근 해외뉴스에서 주식이나 부동산보다도 미술품투자가 평균적으로 이익을 더 남기고 있다는 통계처럼, 소장자들은 자신이 직접 즐기는 기호적 예술품이기도 하지만 하나의 투자가치를 지니는 분야로 인식해가는 건전한 의식의 전환이 절실하다.

공정한 게임이 필요하다

일반적으로는 1978년에서 1980년 전후를 정점으로 하는 한국화 작품들의 최고가와 1980년 전후를 기점으로 시작해서 상승한 1990년을 정점으로 하는 서양화의 작품 값은 IMF를 기점으로 폭락하게 된다. 물론 작가마다 차이는 있지만 많게는 50%대까지 작품 값이 춤을 추게 된다. 이렇다 보니 경기침체에 의한 하향곡선을 그리는 자연스러운 경우는 제외되었지만 호가와 판매가가 너무 폭이 커서 이른바 '거품가격'이라는 불명예스러운 명칭이 붙는 작가도 상당수 등장하였다.

이 4-5년간의 커다란 변화를 겪으면서 유감이었던 것은 전체 미술시장의 경기가 그저 체감적으로만 언급되었을 뿐 정점이나 바닥을 칠 때 어느 지점에서도 통계표 하나가 없었고, '거품가격이다' '정상가격이다'라는 판단을 가능케 하는 근거자료가 너무나 부실하였다는 점이다. 그러한 수치는 일부 미술계 내에서만 통하는 추산일 뿐이었다.

2003년 당시 '미술품 양도차익에 대한 종합소득세' 법안에 대한

대응과정에서도 최소한이라도 공식화된 수치가 없었기 때문에 불필요한 오해를 낳게 하였고, 정당한 주장도 주먹구구식의 변명처럼 위장되어 보였을 것이라는 것은 자명하다. 아직까지도 많은 세무당국이나 국민들의 눈에는 미술시장이 통계가 불가능한 블랙마켓으로 여겨지고 있을지 모른다. 그렇다면 언제라도 방법은 다르지만 제2 '종소세,' 제3 '종소세」류의 충격파가 올 수 있다.

이제라도 거래의 공정한 게임과 규칙을 투명하게 보여주는 노력은 미술시장의 가장 절실한 과제이다. 한꺼번에 어렵다면, 예를 들어 화랑미술제나 KIAF 같은 국제적인 행사에서만이라도 우선적으로 작품판매에 대한 지표와 결과를 공개할 필요가 있다. 이제는 공개념으로 나아가는 거래규칙과 이를 바탕으로 경매회사 등의 결과와 더불어 매년 「미술시장연감」을 발행함으로써 누구나 투자가 가능하고 투명하게 즐길 수 있는 시장을 만들어나가야 한다.

이로부터 기업의 투자나 과세에 대한 특혜, 국민들이나 소장자들의 신뢰도가 상승하게 되며, 그렇게 되면 장기적으로는 현재와는 비교도 안 될 정도의 시장의 확산이 비로소 가능하다. 더군다나 베이징과 상하이에 더불어서 타이페이 아트페어까지 가세하는 치열한 아시아의 4파전이 예고되는 상황에서 국제적인 우위를 점하는 필수조건에서도 바로 과학적인 시장논리는 그들에게 우리나라의 작품을 구입할 수 있도록 유도하는 가장 우선적인 조건이다.

아무리 작품이 마음에 이끌린다 하더라도 시장에서의 객관적인 작품 값이나 평가를 무시한 채로 무모하게 작품을 구입할 수 있는 컬렉터가 과연 얼마나 될지 이제 심각하게 반성할 때이다.

2004. 6. 《Art Price》

미술품 경매 국내 본격도입 시급하다

최근 몇 년 사이에 미술계, 화랑계 전반에서 미술품 경매제도의 도입에 관한 관심이 급격히 증대되고 있다. 가장 큰 이유는 한마디로 세계 양대 경매회사인 소더비와 크리스티사의 국내 진출에 대한 절박한 호소이기도 하며, 과거 미술시장의 체질 개선 차원의 성찰과 변신의 증표이기도 하다. 특히 화랑계의 경우 미술시장의 3요소 중 작가, 소장자의 매개적 역할을 하게 되는 양대 체제의 견제자격인 경매제도까지 고려하는 이유는 다양하다.

우선 그간 요구되었던 미술품 가격의 파괴와 이른바 호당 가격제도 불리는 크기 비례 가격 책정관행의 척결, 음성거래 의혹의 해결 등을 들 수 있다. 여기에 보다 거시적으로는 사회적 관심이 크게 유도되어 거래 빈도수가 크게 증가할 수 있으며, 극히 제한된 작가들에게만 주어지던 비싼 값의 시장체제를 보다 넓고 다원화된 체제로 유도 할 수 있다.

더욱이 미술품의 사회적 공식가격이 형성됨으로써 금융기관에 의한 재화가치 인정이 가능하게 되고 그 결과 작가나 화상, 소장자들에 대한 미술품 담보, 금융융자가 가능케 된다. 또한 피카소 사후 미술품에 의한 납세의무 이행과 같은 방식으로 범국가적 미술품 소장과 창작 여건 지원이 가능케 된다. 그러나 현실적으로 어려운 것은

인식 전환과 몇 가지 경매법안에 관한 정비가 문제이다.

인식 전환은 우선 국민들 모두가 미술품 거래란 곧 검은돈의 집결지고 사치품이며 극소수 선택된 계층에만 해당된다는 선입견을 갖고 있다는 점에서 문화 GNP의 향상이 시급히 요구된다. 관련법안 중 가장 핵심을 사고파는 사람들의 신원 노출을 선진 여러 나라나 최근 대만의 예처럼 자유의사에 맡겨야 한다는 점이다.

이는 물론 거래시 부과되는 제반 세금에 대해서는 철저한 관리가 전제되지만 경매의 생명과도 같은 관심사항이다. 현재도 양대 세계적 경매회사에서는 한국에 사무실을 두고 프리뷰, 즉 예고 전시 형식으로 간접 경매를 통해 거래가 가능토록 되어 있는 것으로 보아 국내 회사의 설립은 시급하다.

그 방법으로는 우선 프랑스의 드루오 경매처럼 우선 외국 경매회사의 국내 진출을 차단하고 국내시장을 보호하면서 다단계적으로 개방하는 형식이 요구되며 법인과 같은 공신력 있는 초기단계의 설립 요건의 구축에 의한 감정의 공신력을 높이고, 조작 가능성, 지나친 상업화-저질화의 부정적 측면을 차단해야 한다. 화랑계의 역할 또한 주도적 참여보다는 부분적·간접적 연대를 통해 시장구도의 양대 축을 형성하도록 유도해야만 할 것이다.

<div style="text-align: right;">1996. 3. 9. 조선일보 '문화청문회'</div>

'미술품 경매제' 정착시급

 우리 미술계가 안고 있는 여러 과제들 중 가장 시급한 일은 미술품의 음성거래 추방이다. 시장원리에 의한 공개적인 유통질서를 뿌리 내리고, 나아가 국내 미술시장의 국제화에 적극 대응하기 위해 미술품 경매제도는 필수적이라는 인식이 최근 미술계에 확산되고 있다. 그러나 이 제도가 도입되는 데는 두 가지 큰 난제가 가로막고 있다.

 첫째는 미술품 거래 때 거래자의 신원을 노출시키도록 해 자금출처를 조사할 수 있는 세법규정이다. 이 규정은 미술품을 사치품으로 분류해 거래 과정을 철저하게 관리하던 과거의 관행이 조금도 변하지 않았음을 보여주는 것인데, 미술시장을 활성화시키고 세원을 늘려나가야 한다는 거시적 안목에서 보면 지극히 비현실적인 제도다.

 둘째는 미술품의 거래를 투자가 아니라 투기로 보거나 심지어는 죄악시까지 하는 사회통념이다. 이 때문에 많은 미술애호가들이 미술품을 소장하고 싶어도 공개적으로 구입하기를 꺼려왔고 그 결과 음성거래가 주류를 이뤘던 것이다. 그러나 미술시장의 번창은 작가들의 창작 여건을 향상시킴으로써 문화를 살찌우고 나아가서는 문화수출국으로서의 기초를 다져준다. 선진국들은 정부가 직접 나서서 미술품을 적극적으로 구입할 뿐만 아니라 민간 컬렉터들의 미술품

구입을 권장하고 있다.

선진국들은 화랑이나 경매회사를 통한 미술품 거래 때 이에 따른 세금 확보에만 신경을 쓸 뿐 누가 미술품을 사고파는지에 대해서는 일절 문제 삼지 않는다. 자금출처 조사 등 불이익을 당해야만 하는 우리의 처지와는 너무나 대조적이다. 경매제도가 미술시장의 활성화 및 국제화의 지름길임은 세계시장에서 이미 입증됐다.

아시아권만 해도 지난해 일본·홍콩·타이완에서 여덟 차례의 경매가 열렸고, 사회주의국가인 중국에서조차 두 차례나 열렸다. 그리고 도쿄·요코하마·타이베이·홍콩 등지에서 네 차례의 국제적 아트쇼가 개최되었으며, 미술품의 공개거래를 위한 세법상의 검토가 진행되었다.

그 한 예로, 타이완의 경우 첫 소더비 경매를 앞두고 '신원 미공개' 조항을 과감히 받아들인 점을 지적할 수 있다. 그 결과 타이완의 세무당국은 소더비사가 자진 신고한 미술품 거래 내용을 토대로 낙찰금액에 따른 일정률의 부가세를, 경매회사로부터는 일정률의 소득세를 거둬들임으로써 과거와 비교도 안 되는 세수의 확대와 성실신고의 양면적 효과를 얻게 된 것이다.

물론 경매의 부정적인 측면으로 미술의 상업화와 일시적인 가격 혼란 등이 야기될 수 있다. 그러나 이는 과도적인 현상일 뿐이다. 그보다는 일반 애호가들과 작가들의 폭넓은 참여를 통해 미술시장이 확대되고 작가들의 창작 의욕이 크게 높아질 것이다.

뿐만 아니라 공개 거래의 관행 확립으로 3년간 연기된 미술품의 양도소득세 부과문제가 자연스럽게 해결되고, 해외미술시장과의 가격 격차도 균형을 이루는 계기가 될 것이다. 문화행정을 눈앞의 이익이나 경제적 차원에서만 바라보면 지극히 위험한 결과를 낳게 된

다. 이제 우리도 거시적 안목으로 미술품 경매제도와 같은 선진국형 시장체제를 갖추어감으로써 문화대국을 향해 한 걸음 다가설 때가 왔다.

<p align="right">1993. 1. 26. 중앙일보</p>

두 거대 국제경매사 국내 진출 허와 실

　미술품 경매제도의 활성화는 우선 정부에서도 최근 반복하여 강조해 온 거래방식의 양성화에 기여할 수 있는 긍정적인 차원에서뿐 아니라 미술시장의 세계화라는 과제를 해결해 가는 데 중요한 문턱과도 같다. 그러나 최근 세계 2대 경매회사의 국내 진출을 전후하여 몇 가지 현안문제들을 해결하지 않고서는 그 운영의 묘를 살릴 수 없을 뿐 아니라 심각한 후유증까지 예상된다. 첫째로는 외국경매회사의 경매 실시에 앞서 국내 스스로의 힘에 의해 설립된 회사들이 선두그룹을 형성해야 된다는 점이다.

　이는 충분한 사전 준비가 없이 239년(소더비), 227년(크리스티)이란 오랜 역사를 자랑하는 세계 최대의 경매체제에다 국내 미술시장을 개방했을 때 떠안게 되는 상대적인 부담감 때문이다. 우선 세계적으로 어디에서나 공인된 그림값이 형성된 외국유명작가의 작품들이 거의 국내에 한정된 그림값을 형성하는 한국작가들보다는 더 인기를 끌 수 있으며 그 물량이 보다 풍부하고도 다양한 선택이 가능할 뿐 아니라 세계 어디에서도 다시금 되팔 수 있다는 이점이 있다.

　둘째는 관련 법안의 재정비와 보완이 필요하다. 여기에는 그림이나 거래된 돈들의 자유로운 출입국 조치가 필요하며 보다 전문화된 감정제도의 확립으로 인한 진위시비를 최소화하는 보완이 요구되기

도 한다. 더욱더 중요한 점은 거래자들의 신원노출이다. 즉 기존의 제반 세법을 중심으로 하여 징수될 수 있는 납세조항은 철저히 시행되어야 한다는 점에 있어서는 이견이 없으나 문제는 적나라한 거래자들의 노출로 인해 경매, 의욕을 상실시키게 되는 점이다.

셋째로는 그 성격상 지나친 상업성으로 치달을 수 있는 가능성을 들 수 있다. 즉 대중적 취미나 인기 위주의 경향으로만 창작의 방향이 치우칠 수 있으며 그 선호도 때문에 경매주도세력이 자칫 소수의 인기 작가들에게만 몰릴 수 있는 결과가 예상된다.

이러한 면을 감안하여 경매의 공익성, 순수 미술품 가치에 대한 폭넓은 이해의 확대 등을 유도하는 제도장치를 일정 부분에 걸쳐 의무화하는 방안이 검토될 수 있다. 그밖에도 외국미술품 경매 편중 현상을 제어하기 위해서 일정 비례에 의한 국내 미술경매의 문화라든지, 외국미술품 상륙에 따른 감정상의 어려움을 해결하기 위한 세계 여러 나라 감정기구간 교류체제 구축, 해외회사들의 국내 경매 횟수에 비례한 한국미술품의 외국경매실시 제도화 등도 한시적이나마 미술시장의 UR 현상을 막는 방법이 될 수 있을 것이다.

그러나 이와 같은 요건이 아무리 완비된다 해도 그림을 거래하는 행위 그 자체를 문화라는 탈을 쓰고 부정한 일을 저지르고 있는 듯한 시각으로 이해해 온 상당수 국민들의 인식 위에서는 모두가 물거품이다. 우리는 이제 첨단경제, 공업과 같은 기간 부분에 이어서 문화예술에 있어서도 세계시장의 노크를 받고 있다. 이러한 때일수록 한국미술의 세계화, 세계미술의 한국화라는 보다 주도적인 대응이 절실히 요구된다.

1993. 10. 28. 국민일보 '두 거대 국제경매사 국내 진출 허와 실'

미술시장 투기판 아니다

금융실명제의 파장으로 온 나라 안이 술렁인다. 문화예술계라고 해서 예외일 수는 없는데 그 중에서도 미술계의 입장은 곤혹스럽기 그지없다. 정부당국을 위시한 일부의 시각이 경제논리로만 고정돼 있어 미술시장은 물론 미술가까지도 마치 투전판에 모여든 투기꾼으로 여기고 있는 것은 아닌지 걱정될 정도다.

최근 국세청이 '실명제 실시에 따른 종합세정대책'을 통해 중견급 이상 작가 50-100명을 특별 관리하겠다고 발표한 데 이르러선 그간의 기우가 사실로 확인(?)되는 것 같은 느낌마저 든다. 물론 미술시장에는 순수한 미술애호가뿐 아니라 투기를 목적으로 한 이들도 존재했으며, 미술가 중 일부는 남부럽지 않은 재산가가 되기도 했던 것이 사실이다.

특히 작품보다 '이름값' 따지기를 더욱 좋아하는 우리 민족의 그릇된 습성으로 인해 상당 기간 미술가들은 '부익부빈익빈'의 악순환을 거듭해 왔다. 그러나 아직 미협인구 약 6천 명 가운데 99%는 생계를 위한 보조수단 없이 작품만을 팔아 살아갈 수 없는 사람들이다.

일부 작가들에 대한 특별관리 방침을 접하면서 곤혹감을 느끼는 것은 그 때문에 바로 이같은 절대다수의 미술인들이 창작의욕을 잃어버리면 어떻게 하나 하는 생각에서다. 일부 작가의 특별관리와 표

면화된 미술시장, 즉 각종 전시회와 화랑들의 미술품 거래에 대한 정밀조사는 선량한 미술인들에게 열악한 창작 여건으로부터 야기되는 현실적 고뇌와 처절함을 심화시킬 것으로 보이기 때문이다. 실제로 이와 같은 우려는 이미 미술계에 표면적으로 드러나 요 며칠 사이 가격에 상관없이 구매의욕이 급강하하고 있다고 들린다.

미술인들은 금융실명제가 장기적으로 미술 발전에 긍정적으로 기여할 것이라는 점을 추호도 의심하지 않는다. 양성거래가 관례화되고, 미술품경매를 통해 작품에 따른 온당한 가격이 형성되며, 진정한 미술애호가들의 미술품을 구입하는 그런 정상적인 미술시장이 들어설 수 있게 하리라는 기대도 있다. 문제는 단, 중기적으로 예상되는 미술시장 침체와 미술=투기의 등식화 조짐을 보이고 있는 일반 인식이다. 따라서 생활과 싸우며 예술혼을 불사르고 있는 작가들을 보호 · 육성하기 위해 정부당국에 몇 가지 대책을 제안하고 싶다.

미술계에도 일정액수 이하의 거래에 대해서는 자금추적을 면제해 주고, 국 · 공 · 민간기업체의 미술품 구입에 대해서는 손비 자산처리를 공식으로 인정해 주며, 재단, 박물관, 미술관의 미술품 구입에 대해서는 세제해택을 부여해 주었으면 한다. 또한 미술품을 자산으로 보고 투기성을 인정한다면 개인의 경우에도 세금을 납부할 때나 용지를 받고자 할 때 미술품도 담보가 될 수 있도록 하는 것이 옳을 것이다.

미술시장의 건전한 육성과 진흥책은 결국 문화예술의 진흥책과 직결되어 있는 만큼 소득에 따라 이뤄지는 작가의 특별관리는 대상을 최소한의 인원으로 줄이는 것이 바람직하다. 나아가 다수의 전업작가나 청년작가들이 창작에 전념할 수 있도록 이들 작가의 미술품을 건전한 방식으로 매입하는 이들에겐 인센티브를 주는 적극적인 예

술인육성책이 강구되어야 할 것이다.

정부의 문화정책 가운데 하나가 많은 사설미술관의 건립에 있다는 것을 상기할 때 더욱 그러하다. 본질의 핵심을 보다 크게 읽고 해석해 운영의 묘를 살려나가는 지혜가 어느 때보다 필요한 시기다. 빈대를 잡기 위해 초가삼간을 태울 수는 없다.

<p align="right">1993. 8. 21. 중앙일보</p>

'구매력 확산에 힘써라'

미술시장의 핵심을 이루고 있는 세 가지 요소가 있다. 첫째는 작품을 제작하는 작가요, 둘째는 소장자, 또는 관객이다. 셋째는 이 양자를 중간에서 연결하는 화랑, 경매 등을 들 수 있다. 어떤 경우에서든 미술시장이 원활히 돌아가기 위해서는 이 세 가지 요소가 평행을 이루면서 서로를 보완해야 한다. 그런데 우리나라의 경우는 그 균형이 이루어지지 않고 있고, 최근 극심한 불황을 맞고 있다. 즉 그 나름대로 충실하게 팽창해 온 작가들의 경향별, 연령별 숫자와 20여 년을 넘는 고미술, 화랑계의 역사에 비해 두번째 요소인 소장자와 관객의 요소가 절대 미흡하다는 점이 가장 치명적인 불균형의 원인이 되고 있다.

그 이유는 물론 전반적 국민소득의 요건도 작용하고 있지만 그보다는 우선 미술에 대한 보다 체감적인 접근과 애호력이 절대 부족할 뿐 아니라 지금까지 국민들의 관심이 지나치게 경제, 공업일변도의 소득개념에만 치우쳐 있었던 점도 그 요인이 된다.

각종 레저산업이 팽창해가도 미술품구매인구는 제자리 걸음이다. 그렇다고 소장자만 열악한 여건에 있는 것은 아니다. 그나마 소수의 소장자들에 의해 작가들도 그들과 타협된 작품들을 양산했던 예도 있었고, 그 결과 작품 값의 이상 현상이 속출했다. 화랑이 이를 바로

잡거나 중재할 노력이 부족했던 것도 반성할 부분이었다.

이같은 연쇄적인 현상은 그 모두가 근원으로 거슬러 올라가 보면 소장층의 절대 열세와 그나마 있는 소장가의 극히 일부가 저지른 그릇된 투자현상에서 기인한다. 작가도, 화랑도 최소한의 생존인식을 양보할 수는 없다. 최근의 심각한 불경기 역시 작가가 갑자기 감소되거나 화랑이 증발해서가 아니다. 그들은 오히려 더욱 증가하고 있을 뿐 아니라 새싹을 돋우려 한다. 문제는 소장층의 붕괴로 인한 구매력의 상실 때문에 겪는 현상이다.

그런데 설상가상격으로 내년 첫날부터 미술품에 대한 양도소득세법이 발효된다. 이는 최근의 현실에서는 '침체차원'을 넘어서 '공포의 차원'으로 미술시장을 강타하리라는 예상이다. 미술계는 '조세형평원칙'을 피하려 한다는 오해를 안고 있지만 어디까지나 탈세를 하겠다는 것은 결코 아니다.

현행의 사업, 창작, 부가세 등 각종 세제로도 그 의무를 이행하고 있으며, 오히려 그 소수의 소득차액을 추적하는 일이 본래 정부의 의도와는 다르게 현재와 같은 미술시장의 불균형 정도가 아닌 붕괴현상을 초래하리라는 의견이다.

파급효과의 무서운 결과는 결국 문예진흥정책과는 정반대되는 모순을 낳게 된다는 것이다. 그간 미술시장의 구석구석에 반성해야 할 요소가 산적해 있지만, 정부에서도 세계적으로 유례가 없는 부동산과 동일시된 특별규제법안으로 미술품거래를 과세한다는 것은 진정한 조세형평의 원칙을 왜곡하고 있음이 분명하다. 예술은 종교나 사회복지의 차원과 동등한 보호 없이는 그 중흥이 절대 불가능하다.

지금은 극소수의 소장계층을 규제할 시기가 아니라 오히려 여러 간접지원을 통해 소장층을 넓혀야 할 단계이다. 그 보다는 금융실명

제의 실시나 현행세법의 보다 철저한 시행으로 형평을 추구하는 것이 훨씬 현실적인 과제가 아닌가 싶다.

1992. 8. 12. 스포츠조선 '미술시장을 살리자2'

미술 개방 제2UR 사태 대비를

믿을 수 없는 일이기는 하지만 한국 중견급 작가들의 작품이 미국이나 파리 미술시장에서 심지어는 반값도 안 되는 가격으로 팔리고 있다든지, 서구의 유수한 화상들이 한국을 서서히 거대한 잠재력의 파트너로 생각하고 공급의 거점을 마련하려고 한다든지, 저질의 중국미술품이 덤핑으로 상륙하려 한다는 등의 사실은 이미 미술계에서 놀라운 일이 아니다. 더욱이 금년부터 미술품 수입자유화로 지금까지 국내 미술시장이 안고 있던 여러 형태의 이상 현상들이 어떻게 변모해 갈 것이냐에 관심이 모아지고 있다.

그 긍정적인 면으로는 첫째 지금까지 지나치게 단색적 범위 내에서 머물러 왔던 우리미술의 제한된 표현 영역이 원작들의 수입영향으로 보다 더 다원적인 범주로 확대될 수 있고 나아가서는 국제무대의 진출에 기여할 수 있다는 점과, 둘째로는 국내 미술품이 재산증식의 수단으로 변모하여 지나치게 높은 가격으로 거래되고 있는 이상현상에 상대적인 변수로서 자성의 계기가 될 수 있다는 점이다.

그러나 부정적인 측면으로는 첫째, 이미 각 대학의 실기실에서 흔히 볼 수 있는 광경으로 무절제한 외래사조의 모방을 부추기게 될 소지가 있다. 이는 현재까지의 수입비율을 보더라도 거의 모두가 서양 몇 개국에 제한된 미술품만이 대상이 되었고 동양 각국이나 제3

세계권에 대해서는 미술계의 정보는 물론 작가의 이름조차 들어보지 못한 실정이다.

극도의 편파적 선정과 운영으로 말썽을 빚은 바 있던 올림픽미술제가 그 대표적인 예였다. 서구편향은 그간 몇 년간에 걸쳐 수만 권씩 유입되었던 서양 원서들에 의해 무비판적으로 수용되어 왔던 청년세대의 현상과도 맞물려 있어 심각한 문제가 아닐 수 없다.

둘째로는 특히 중국을 필두로 한 소련 동구권 등 공산국가는 더욱더 그러하지만 외국작품들에 대한 진위의 감정과 평가문제에 부딪히게 된다. 이 역시 얼마 전 S컬렉션이 국내 진출을 기도한 예에서 쉽게 증명되며 국내에 있는 작품들마저도 진정한 감정기관을 찾지 못하고 있는 실정이다. 이는 해외미술품 교류에 관한 기획전문가의 양성이나 비평가, 화상들의 보다 적극적인 관심이 요구된다.

이와 함께 수입의 경향이 지나치게 상업성만을 위주로 흘러 가치관을 흐리게 한다든지 과대선전으로 인해 작품의 수준을 오도하는 일, 이제 본격적으로 가속화할 수입 작품비율보다 우리미술품의 진출이 뒤떨어져 제2의 UR 사태를 초래하는 등의 현상은 경계되어야 한다.

그러나 원천적 요소는 많은 세계적 미술품이 국내에 소장되고 전시되는 것은 긍정적인 일이 아닐 수 없으며 문화예술을 첨병으로 한 국가간의 교류는 어느 첨단 무기보다도 그 효력이 크다는 점을 인식해야 한다. 다만 보이지 않는 문화전쟁의 대열에서 적자국으로 전락해서는 절대 안 된다는 것을 재인식해야 하며 국가적 차원에서도 상응하는 제도적 뒷받침이 필요한 때이다.

1991. 1. 30. 국민일보

4

오리진의 위기

세계적 전시로서의 방향타 제기

1회전 '경계를 넘어서'가 천(天)이라고 한다면 2회전의 '지구의 여백'이 지(地)이며, 이번 광주비엔날레의 주제인 인(人)+간(間)은 인(人)이라고 해석한 선언문의 의도적인 해석에서 볼 수 있듯이 이번 전시는 아시아의 시각에 비교적 많은 무게를 두었다. 그 이유로는 결국 20여 개에 이르는 세계적인 비엔날레들과 치열한 경쟁체계에 돌입한다는 미술계의 현실에 대하여 결국 범세계적인 시각을 포괄하기보다는 범아시아적인 시각에 보다 많은 관심을 둘 수 있다는 근본적인 방향을 인식해 가는 중요한 계기가 아니었나 생각된다.

바로 이 문제는 우리미술계에서 1회 이후 줄곧 제기해 왔던 광주비엔날레의 가장 핵심적인 과제이다. 그것은 곧 이 시점에서 베니스, 파리나 리옹, 뮌스터 등과 어깨를 나란히 하면서 경쟁대열에 편입되어질 수 있을지에 대한 가늠자라고 할 만큼 중요한 전제조건이기도 하다. 그러나 지금까지는 문화의 보편적인 논리와 서구중심의 현상적인 유행사조를 중심으로 한 영상사진과 설치중심의 경향에만 중점을 둠으로서 국내미술계에 미친 많은 기여에도 불구하고 그 지속적인 위상에 대한 상당한 우려와 회의를 낳아왔다.

이 점은 이번 광주비엔날레가 갖는 첫번째 쟁점이기도 하다. 해럴드 제먼(Harald Szeeman) 1999베니스비엔날레 전시총감독도 말했지

2004년 광주비엔날레 전시장 입구. 1995년 제1회가 개최되었다.

만 아직도 자신의 고유한 내면적 시각을 통한 한국이나 동양의 강한 전통성이 현대미술사조에 자연스럽게 녹아 흐르고 있지 않다는 점과 연결된다.

물론 이는 어떤 장르나 형식상의 문제를 다루자는 것은 결코 아니며, 내용미학에서 다루어져야 할 타 전시들과의 차별화되어지는 가장 중요한 거시적인 선언이요, 방향타인 것이다. 그런 점에서 보면 이번 전시의 선언에서 제기되는 아시아로의 관심과 1–3회전까지 나름대로의 해석은 이런 점에서 현실적인 한계를 느끼는 우리의 위치와 아시아의 정상을 1차적으로 구축해 가야 한다는 점에서 긍정적인 의미를 지니고 있다.

두번째의 관심은 물론 20주년을 맞는 5 · 18의 의미를 감안한다면 이해되는 바가 있지만 이번의 주제인 사람과 사이의 개념을 자연이나 생태, 우주적인 아시아의 사상이 제외되고 지나치게 현대문명으

로서의 존재나 사회적인 측면에만 중점을 두었다는 것이다. 여기에 1회 이후 영상사진영역의 경향들에만 계속적으로 집착해 옴으로써 스스로 그 내용적인 밀도와 방법론의 해석을 다양하게 조명하지 못해 왔다. 이 점은 이미 어느 정도의 한계를 드러내 온 서구비엔날레의 기성화된 과정을 반복하지 않아야 한다는 점에서 우려되는 바가 크다.

세번째는 오전중에 전시장을 찾은 사람은 도저히 자유로운 감상을 하기가 어려울 정도로 붐비는 유치원부터 고등학교까지의 단체관람객을 만나면서 공통적으로 느끼는 점이다. 이는 결국 3회를 넘어서는 전시의 성격을 이후 어떻게 이끌어 가야 하는지를 말해 주는 문제로서 아무리 준비단계의 현실을 감안한다고 하지만 60만, 70만 운운하면서 세계적으로도 유례없는 관객동원의(?) 전시로 나아갈 것인지, 아니면 규모나 형식을 축소하거나 재정비하여 내실 있는 유수한 전시로 갈 것인지를 조율해 가야 하는 기로에 서 있는 것이다.

네번째로는 본 전시보다는 특별전시가 언제나 관심거리였다는 의견이 많았지만 이번 3회전 역시 「한 · 일 현대미술의 단면전」과 같은 특별전은 오랜만에 보는 의미 있는 전시로서 평가된다. 규모는 크지 않았지만 최초로 양국의 모노크롬의 현상을 동시에 비교해 보는 전시로서 작지만 알찬 기회였다. '인간과 성'에서는 다른 특별전에서도 마찬가지이지만 전체 볼거리의 부담감 때문인지 너무나 단면적인 전시성격을 띰으로써 보다 심층적으로 다루어지는 내용의 밀도가 부족하여 아쉬움을 남겼다. 이 점은 초반 준비단계의 말도 많고 탈도 많았던 기획인력의 결정과정에도 어느 정도의 원인이 있는 것으로 보인다.

이번 3회전은 대상인 쉬린 네샤트(Shirin Neshat)에 대한 많은 관객들의 호평과 함께 이미 좁혀져 가는 비엔날레의 미래와 새로운 방향

타를 어느 정도 실감할 수 있었다. 이제 다가올 4회부터는 기획팀과
관료들의 적절한 업무적인 조화를 통한 질적인 수준향상과 실험단
계를 거친 만큼 지나친 욕심이나 방만한 설계대신 작지만 견고한 위
상 확립이 절실히 요구된다.

2000. 6. 6. 세계일보

전위적 정체성이 아쉽다

지난 10월 31일 소더비와 세계적 경매회사로 손꼽히는 뉴욕의 크리스티 경매에서는 한국미술품 경매가 열렸는데 사상 최고 낙찰가인 765만 달러(한화 약 63억 6천만 원)나 되는 고미술품이 팔려나갔다. 이 '백자철화용문항아리'는 17세기 조선시대 것으로 수십만에 한 번 보기 힘든 문화재라고 격찬을 받을 정도로 진귀한 도자기이다.

특히 이 경매는 지난 1994년 4월 뉴욕 크리스티 경매에서 무려 308만 달러(한화 약 25억 5천만 원)가 넘는 가격에 낙찰된 바 있는 15세기 '조선보상당초문접시'에 연이어졌기 때문에 그 의미가 더욱 크다. 물론 이 가격은 세계 도자기 경매의 최고가이면서 동양미술품 전체를 망라해도 흔치 않은 기록으로서 세계미술시장의 중심지에서 우리 선조들의 미의식이 인정받고 있다는 반가운 소식이 아닐 수 없다.

이를 계기로 근 5-6년 만에 뉴욕의 소더비, 크리스티 등에서 개최된 경매의 결과를 살펴보면 대체적으로 세계 여러 나라의 소장가와 미술시장의 관심을 끌었던 작품들은 우리 현대미술품이 아니라 백자, 고려불화, 분청사기, 민화, 십장생도 등 모두가 우리 옛 선조들 그 중에서도 시민계층이나 장인들이 만들고 제작했던 미술품들이었다.

그러나 정작 우리 미술계의 상황은 다르다. 97년부터 실시되는 미술품 수입자유화에 맞물려서 세계 미술계에서 우리미술의 정체성에

대한 논의가 국내 미술계 전반에 걸쳐 당장 발등의 불이 되고 있다. 그 실험무대로서 얼마 전 열린 파리의 FIAC 96이나 곧 서울에서 열릴 서울 국제미술박람회 같은 행사들은 모두가 그 탐색의 기회가 되고 있다. 그러나 현실적인 상황은 낙관적인 요소들을 거의 찾아보기 힘들다.

물론 뵐프린의 역사관에 입각한 예술사적 전개를 상기해 본다면 단지 미술사만의 문제는 아닌 정치, 시대사, 문화사의 전반적인 구조적 오류이기는 하겠지만 이미 앞서 열거한 바 있는 우리 선조들의 조형미가 흠씬 담긴 도자기나 민화, 불화나 문인화, 산수화들의 자연주의적이고 관념세계의 극치를 이루는 미감들이 거의 자취를 찾아보기 힘들게 되었다는 것은 비단 미술 외적인 요인으로만 미루어 버릴 수 없을 것 같다.

'슈퍼캔버스'라고 해서 온 지구가 화폭이 될 수 있는 마당에 물론 전통적 재료로서 국한된 소재만을 다루는 것만이 정체적이라고 말 할 수는 없다. 그러나 최소한 그 심미세계의 정신적 기초나 전형적인 민족미의식을 발현해 온 화풍과 양식들에 대한 현대적 검증과 성찰은 어떠한 전위적 행위에 있어서도 전제될 수 있다. 우리는 어느덧 '한국화'라는 용어를 15년 가량 공식명칭으로 쓰다시피 하면서도 그 명칭이 갖는 스스로의 자폐적 한계 때문인지, 또한 그 명료한 한계나 본뜻의 상실감 때문인지 진실된 의미의 용어 정착이 이루어지지 않고 있다.

사실상 이 용어는 유화다 수묵화다 하는 재료적인 구분 이외에는 어떠한 의미를 지니고 있지 않다. 진정한 전통의 계승은 그 양식 재료나 소재뿐만이 아니라 궁극적으로는 그 정신적 차원에서 탐색되어야 한다는 것을 망각하고 있는 것이다. 학계에서도 '한국미술사' '동

양미술사' '한국미학' 등에 대한 정통적인 연구 업적 한 권을 만나기가 쉽지 않을 정도이다.

그렇다고 서양미술 역사, 미학분야에 관한 기초적인 연구업적이나 작품 활동의 업적이 괄목할 만하다는 것은 더더욱 아닌 시점에서 초등교육부터 고등교육까지 폭넓은 주체적 사유체제가 배제된 채 일관된 서구중심의 의식구조에 무비판적으로 빠져들고 있는 것은 자아의 상실뿐 아니라 한 치 양보 없는 문화전쟁시대에 낙오를 자초할 수밖에 없다.

세계 어느 나라에도 못지않은 한국미의 정수는 분명히 존재해 왔다. 그러나 오늘날의 전위적 체제로 이어지는 그 연구와 계승이 미치지 못하고 있을 따름인 것이다. 유화, 캔버스를 사용했지만 뉴욕에서 한국의 자연과 미감을 바탕으로 세계적 수준을 보여주었던 김환기나 파리에서 숨을 거둔 이응노와 같은 거장이 그리워지는 것은 바로 그러한 이유에서이다.

국학의 기초학문이 바닥세를 헤매고 있는 우리의 개탄할 만한 현실에서 국가의 제도적인 차원으로 한국미의 극치라고 할 수 있는 관념과 무기교의 기교, 백색의 자연주의, 비장미와 해학, 곡선의 미, 비정제성 등 전통미감을 현대적인 보편치와 연결해 나가야 할 것이다. 그리고 이와 같은 노력은 곧 순수미술 분야를 근간으로 산업제품, 디자인 분야에서의 독창성까지도 가능하게 됨으로써 명실공히 문화전쟁시대를 대비하는 첩경이 될 것이다.

1996. 11. 18. 경희대학교 대학주보
'전위적 전통, 전통적 전위성' 구축해야

작은 것은 아름답다

　며칠 전 인사동에서 우연히 만난 몇몇 화방이나 표구사를 하는 분들이 점포 때문에 하는 푸념을 들었다. 작품들이 점차 대작으로 달라져서 도저히 좁은 공간으로는 화판이나 액자 제작을 할 수가 없다는 것이었다.

　작품들의 대형화 추세는 공모전, 대학의 강의실을 비롯하여 일상 생활에서도 얼마든지 느껴진다. 작품의 질과는 상관없이 일단 시위를 하고 보자는 규모의 확장은 결국 공사로 따진다면 부실공사로 이어지는 지름길이다. 그만큼 밀도가 없는 부실한 작품들을 양산할 수 있다는 것이다.

　레오나르도 다빈치는 생전에 불과 20여 점만을 남기고 갔지만 불과 77cm×53cm의 「모나리자」를 비롯한 대표적인 작품들은 우리들에게 오랫동안 잊혀지지 않고 있다. 안견의 「몽유도원도夢遊桃園圖」가 그렇고, 추사 김정희의 「세한도歲寒圖」나 「부작난도不作蘭圖」역시 대작이 아니지만 미술사에서 보석 같은 작품들로 다루어지고 있다. 이중섭이 그렇고 이상범, 변관식, 박수근이나 장욱진 등 대표적인 작가들이 그렇다. 양적으로도 소수에 그치지만 정수를 보여주는 예가 너무나 많다. 고려청자가 그렇고, 고려불화 역시 얼마 남지 않은 작품들이지만 모두가 국보급으로 지정해도 좋을 만큼 우리문화

의 유산이 되고 있으며 미술사에서 이같은 예는 얼마든지 많이 있다.

최근 들어서 우리의 의식 속에는 언제부터인가 양적인 과시에 집착된 부풀리기나 규모의 시위가 질적인 절대가치보다 앞서가는 추세이다. 보다 크고, 높고, 많은 숫자를 좋아하게 된 것은 심리적으로 보면 단기적으로라도 규모에서 압도하려는 의식이 반영된 것이지만 이같은 흐름이 결국 거품가치를 양산한다는 것을 잊어서는 안 될 것이다.

특히 호당가격제라는 신기한 그림값을 통해 거래되어 온 우리 미술시장의 기이한 현상 역시 작품의 절대가치를 무시한 오류이며, 거시적으로 생각해 보면 백화점식의 확장을 해가는 기업이나 교육기관의 팽창도 결국 전문화된 경영이나 밀도있는 교육과 연구를 포기하는 가장 심각한 문제로 제기된다.

"작은 것은 아름답다"라는 말이 있다. 미술작품에 한정된 말은 결코 아닐 듯 한 이 한마디가 다시금 새롭게 떠오른다.

2001. 5. 31. 대한매일

서예대전 비리를 계기로 본 공모전의 문제

지난 7월 3일 한국서예협회 이사장과 한국서가협회의 이사, 심사위원 관계자 등 24명이 관련된 비리사건이 보도되면서 미술계는 다시 한번 공모전에 대한 근본적인 대수술을 해야 한다는 의견이 제기되고 있다.

대필을 하고, 수상을 거래하고, 정실심사를 하는 등의 비리는 비단 이번만 발생한 것은 아니다. 이미 1993년 역시 서예 분야의 비리가 터졌고, 2001년 6월에도 고위 임원이 연계된 한국미술협회의 미술대전비리 사건이 발생하여 미술계에 일파만파를 던졌다.

조선시대만 해도 서예나 문인화는 우리 문화의 꽃이었다. 인격을 수양하고 가슴속의 학문을 내뿜어 그 문자향의 향기로움을 평생의 절개로 지니고 살아간다는 선비의 상징이기도 했던 이 서예나 문인화는 이제 금품이나 명예만을 위하는 정반대의 길을 가면서 공멸의 길로 들어서고 있는 듯한 안타까움이 앞선다.

20세기에 접어들면서 서예는 미술의 한 부분으로 인식되어 오면서 실제 정서나 품격의 수양이라는 고대의 깊은 뜻을 살리지 못하고 조형적인 아름다움에만 심취하여 왔던 것도 사실이다. 모든 조형예술의 변화가 그러했듯이 서예 역시 그 필력이나 운필, 쓰는 이의 철학과 성품, 기개 등을 중시하는 대신 획이나 운필의 공간적 조형미를

중시하는 풍조가 유행하였고, 결국 학교교육의 한 분야로 진전되지 못한 이유로 무릎 제자식의 사숙형 교육체계를 형성하면서 그 문제들이 발단된다.

근대적인 사고로 무장된 답습식 교육 형식을 취해 온 기성교육자들의 완고함과 어느새 그 먹이사슬과도 같은 형태를 삶의 한 방편으로 생각해 오는 개인들의 욕심, 수상등급에 따라 작가의 작품수준을 평가해 버리는 매우 근시안적이고 초보적인 발상 등이 결국 신진등용문이라는 공모전의 성격을 먹이농장처럼 만들어 가는 희한한 현상을 야기하게 된다.

그래서 '대한민국' '대전' 이라는 명칭은 결국 그 권위의 상징처럼 허울만 남게 되었으며, 공모전은 결국 서예 부분뿐 아니라 미술대전 전 분야에 걸쳐서 아직까지도 적지 않은 사회적 관심을 집중시켜 왔고, 각종 미술단체선거에서도 아무리 투명하고 공정한 운영을 부르짖었지만 내면적으로는 새로운 집행부의 전리품처럼 여겨져 온 것도 사실이다.

물론 절대다수는 아니라고 하지만 이미 이 분야의 전염 정도는 심각한 상태를 넘어서 대대적인 개혁이 요구된 지 오래이다. 서예, 문인화의 경우는 사실상 절대적인 전통적 정체성을 확보할 수 있는 순수예술의 생명력을 지니고 있으면서도 참으로 안타까운 현실이 아닐 수 없다.

오늘날 공모전의 문제는 당연히 이 분야만의 문제는 아니다. 미술대전 전 분야의 공모제도에서부터 각 시도별 미술대전이 갖는 근본적인 제도의 경직성과 폐해 역시 심각한 수준을 넘어선 지 오래이다. 미술인 대다수가 동감하는 바이지만 전국에 수백 개에 달한다는 이와 같은 공모전은 전 세계에서 우리나라만이 갖는 독특한 제도이다.

각 단체간, 계파간의 춘추전국시대를 방불케 하기도 하지만 실망을 금치 못하고 아예 외면해 버리는 청년작가들이 늘어나면서 이제는 그 수준마저도 어떠한 가능성을 기대하기 힘들 정도이다.

이와 같은 현실에서 과연 공모제도의 존립이 어떠한 의미를 지니고 있는가는 미술계의 전체 현안문제인 것이다. 물론 이는 비리에 연루된 사건 때문에만 논의되는 사안이 아니다. 보다 거시적으로 진단해 보았을 때 우선 우리나라식의 공모제도는 첫번째, 신진작가들의 무한한 실험의식을 지원하고 평가하는 제도적인 근간이 시대에 뒤떨어져 있다는 점이다. 참여 분야의 개방과 퓨전 형식의 다양한 영역 넘나들기가 시도된 지도 오래이다. 그러나 우리나라의 공모전을 중심으로 한 현실은 어떠한가?

아직도 한국화나 양화, 조각, 판화 등의 전통적인 장르로만 나누어지는 답답한 근대적 사고에 머물러있고 작품의 질적인 담보가 없다. 전통미술도 아니고 현대미술의 신선한 사고를 실험하는 것도 아니고… 이번 국립현대미술관에서 열린 비구상부분의 미술대전을 관람한 사람은 누구나 느꼈을 것이다. 고답적이고 생동감이 없는 전체 전시장의 분위기는 청년작가들의 대표성 있는 실험작들이라고 하기에는 너무나도 경직되어 있는 그야말로 예전 살롱식의 공모전용 작품들이 대부분을 차지하였다.

두번째, 공모전 전반에 걸쳐 너무 많은 수상자들과 이를 사회적으로 평가의 지표로 삼는 인식의 현실 또한 문제이다. 무슨 대전에서 무슨 상을 받았는가? 하는 것이 실제 작가들이 어렵게 지원한 취업 관련 인터뷰에서도 단골메뉴이고 보면 작가들은 어쩔 수 없이 출품을 하게되며 각 단체는 이같은 점을 감안하여 어떻게든 공모전을 유지하려고 한다. 서예만 해도 미술협회를 비롯하여 한국서예가협회,

한국서가협회, 현대 서예문인화협회 등의 단체가 모두가 공모전을 개최하고 있으며, 그 명칭에 '대한민국'은 단골손님이다. 더군다나 서예대전과 문인화대전에서만 유지되고 있는 초대작가제도 등은 더욱 이러한 경직된 권위를 구축함으로써 미련을 버릴 수 없도록 하는 요인이 되고 있다.

세번째, 고질적인 편파적 심사이다. 그렇게 공정성을 약속하고도 18대 미협의 미술대전에서도 심사위원의 60%가 한 대학 동문들로 채워졌던 것이 불과 몇 년이 안 된 사실이고, 모든 공모전의 심사에서 발생하는 학연, 지연에 의한 봐주기 등은 증거는 없지만 심증적으로 부인할 수 없는 것도 현실이다. 이를 우려하여 미협에서도 수십 번에 걸쳐 제도적 개선을 시도해 보았지만 결국 미술계의 타성으로 젖어버린 이 공모제도는 마지막 어느 부분에서는 대책이 없다. 이제는 그 근본을 바꾸지 않으면 안 되는 시점에 이른 것이다.

아예 주제기획전과 같은 검증제도를 거치든지, 커미셔너제도를 도입하는 등의 방안과 비엔날레처럼 2년마다 하더라도 제대로 갖추어진 진정한 신진등용문의 형태로 거듭나야만 한다.

2003년 8월호 《아트인 컬쳐》
〈오히려 신진등용의 저해요소일 뿐-
서예대전 비리를 계기로 본 공모전의 문제〉

오리진과 '손'

　'예술의 종말'이라는 말이 나온 지 한 세기가 지났다. 어떻게 보면 종말이야말로 진정한 예술의 기회가 아닌가 하고 반문할 수도 있다. 매일매일 그 종말을 느낄 정도로 치열한 자기 변신의 욕구와 노력이 필요한 것이 예술이라는 의미로 받아들일 수 있는 것이다.

　고등학교 때 덕수궁 담벼락에 국립공보관이 있었던 것으로 기억한다. 다다이즘 전시에서 전시장의 벽면에 부착된 소화전을 보고 작품인지 시설물인지를 도무지 구분해 내지 못했던 기억이 있다. 당시 한참 동안의 고민 '도대체 예술이란 무엇일까?'로 출발한 혼란은 안국동 덕수미술관에서 전시된 작품 중 100호쯤 되는 텅 빈 캔버스에 '이것도 작품이냐?'라고 씌어진 문구를 보고 다시금 혼란에 빠졌었다.

　어디에도 작가의 흔적이 없고 단지 백색 캔버스만 걸어놓은 이 작품에 조그맣게 씌어진 그 한 줄의 문구가 마치 우리를 조롱하는 반어법으로 느껴졌다.

　다음날 알고 보니 그 문구는 작가 스스로가 쓴 것이 아니라 아무런 색채도, 형체도 없는 이 캔버스를 작품이라고 전시하고 있는 것에 대하여 야유하는 의미로 어느 관람객이 써놓은 것이라는 것을 신문을 통해 알 수 있었다. '아직도 관객의 수준이 이 정도입니까?'라

며 항의하는 작가의 변을 실은 기사를 보며 나는 이렇게 뇌까렸다.

'지금 언론에 항의하는 작가님, 그것도 작품의 한 과정인지요?'

또 하나의 기억이다. 을지로 입구의 모 조형물을 찍어오라는 신문사 데스크의 지시에 따라 사진기자가 나갔는데 그가 찍어온 것은 바로 찍어야 할 조형물 근처의 환기통이었다. 어이없어하는 데스크의 추궁에 사진기자는 말했다. "어떤 것이 작품인지 다른 기자들을 내보내서 맞춰 보라고 하세요. 아마도 환기통이 우세할걸요."

비가 새는 전시장에서 '뚝뚝' 떨어지는 물방울을 보고 그 역시 작품의 한 부분으로 알고 넘어갔다는 어느 칼럼의 내용 또한 마찬가지이다.

며칠 전 학생들의 전시 준비 과정에 들어갔다가 한참 작품들을 살핀 후 채점을 하고 있는데, 한 교수가 갑자기 옷을 잡아당겼다. 아직 설치중인 것 같으니 조금 후에 입장하자는 것이었다. 어지럽게 널려 있는 오브제들이 설치단계처럼 보였지만 어딘가에 의도된 배치의 흔적이나 주제의식이 느껴졌다. 갸우뚱하는 몇몇 교수진이 전시장을 나서려는데 한 학생이 말했다. "이틀 전에 다 설치한 거예요."

머쓱해진 그 교수는 "이게 다 완성한거야? 내참" 연신 이해가 안 간다는 표정이었다.

이미 개념의 극단을 넘어선 현대미술에서 상상과 확장은 가장 순수한 것으로부터 가장 타협적인 형태까지 얼마든 가능하다. 하지만 점차 순수는 사라져가고 패러디와 여러 형태의 차용이 유행이다. 급기야는 유사품이 넘치는 세상. 오리진이 때로는 바보스러운 장면이 증가한다.

스케치북이 사라지고 있으며, 평면의 질서가 삽시간에 무너져내렸다. 오리진의 가치를 논하기 이전에 수많은 정보의 코드들은 대중적 소통을 요구하고 있다. 조각에서 전통적인 석조나 목조작업을 하고 있는 작가를 만나기가 그리 쉽지는 않다. 회화나 서예, 공예나 디자인 모든 분야가 다 마찬가지 형국이다.

그것은 자신을 감싸고 있는 존재들과 구상적 사실들에 대한 소통체계 자체를 달리해 가는 대화방식의 변화이다. '작업의 생태학'이 달라졌고나 할까? 보다 강렬하고, 거시적인 관심을 쏟으면서, 표현의 자유는 무한대이다.

새로운 세대에 있어서 배제되어 가는 '손'은 순수미술에 있어서 과연 무슨 의미일까?

2007. 1.

5
예술교육, 개혁이 절실하다

리포트도 예술이다?

주제는 있지만 방법이 매우 독특했다. 자신이 직접 쓰되 예술적 리포트로 제작하여 제출하는 것이었다. 내용과 미적 감각을 반반씩 나누어 평가하겠다는 조건이 뒤따랐다. 그간 천편일률적인 리포트의 형식을 대하면서 미술계열 학생들이라면 무엇인가 달라야 한다고 생각하여 바로 2주 전에 제시한 형식과 내용을 병행하는 괴이한? 과제를 부과했다.

리포트 형식이 발표되자 학생들은 잇따라 동요하면서 잔잔한 흥분을 감추지 못했다. 리포트의 형식에 대하여는 매우 신기하다는 듯이 호기심을 보이면서도 동시에 동료들을 바라보면서 수근대는 표정들은 걱정이 앞서는 듯했다. 이어서 평소에 없던 질문들이 쏟아졌다. 예술적 형식이란 어느 정도를 말하는 것이냐부터 재질이나 펜은 어디까지 한하느냐, 오브제 사용이 가능한가? 하는 질문들이 잇따랐다.

절대적으로 타학생과 유사한 리포트 형식은 감점이며, 오로지 자신만이 만들 수 있는 리포트로서 창조력과 연구결과를 동시에 평가하겠다는 요지를 다시금 강조하였다. 이 형식은 교육대학원생과 학부생에게 각각 다른 주제로 부과되었다.

그 후 2주간에 걸쳐 역시 평소에는 드물던 학생들의 전화도 많이 받았다. 밤을 새가면서 고심하고 있다는 원망을 받아가면서 내심 많

은 기대를 하게 되었다.

수없이 반복되는 리포트를 작성하는 일도 학생들로서는 당연한 연구과정이지만 요즈음 대학가에서는 최근 인터넷이 보편화되면서 패러디도 아니고 복제도 아닌 희한한 내용의 문장들을 많이 보게 된다. 어느 사이트나 책에서 본 듯한 내용들이 버젓이 제출되고, 학생들의 생기발랄한 개성들이 모조리 단일코드로 정렬된 그야말로 재미없는 과제물들을 대하면서 이즈음에는 무엇인가 자극제를 부여해야 할 필요가 있다고 생각한 것이다.

결과는 예측불허의 희한한 작품 리포트들이 상당수 제출되었다. 인사동에서 구입했다는 문짝에 화선지를 붙이고 일일이 써내려 간 리포트부터, 어머니와 수를 놓아 표지를 제작한 학생, 상소문처럼 길게 늘어뜨린 한지에 깨알같이 붓펜으로 작성한 리포트, 아예 병풍처럼 수십 폭의 화선지를 접어서 과제를 작성한 경우, 제본 자체를 정성스럽게 고문서처럼 해온 학생 등 다시는 보기 힘든 문화재급 리포트가 줄줄이 탄생하였다.

학부의 경우는 자신을 소개하는 가장 간결한 이력서를 작품으로 제작하는 주제였는데, 한 학생은 압권이었다. 조그만 두 개의 병에 담긴 오브제는 수백 개는 될 손톱과 머리카락이었다. 각각 병 두개에는 두루마리로 말아서 넣어 놓은 쪽지가 있었는데 자신의 주소와 학번을 적은 것이었다.

그 손톱과 머리카락은 2년 6개월 동안 모아온 자신의 것이라는 부가적인 설명을 덧붙였다. 애니메이션 동작으로 자신을 그려 넣은 경우도 있고, 입술만 그림으로써 자신의 특징을 강조하는 작품 리포트도 있었다.

이 희한한 리포트들을 대하는 학생들의 표정은 어느 때보다 호기

심이 가득했다.

색채와 형태, 재질과 감촉의 시대를 살아가는 시대에 답답하기만 한 표지와 천편일률적인 워드만으로 채워지는 리포트들보다는 가끔씩 불쑥불쑥 샘솟는 자신의 개성들을 발산하는 것도 대학생활의 즐거움이다.

관례적이거나 전습된 형식들을 송두리째 뒤집어 볼 필요가 있는 것이다. 하물며 예술을 한다는 학생들이 내내 동일한 리포트 표지만으로 복제화를 반복해서야 그 체면이 말이 아니다.

2006. 11. 경희대학교 대학주보

예술의 다중코드, 대학개혁이 절실하다

벌써 몇 년 전부터 갈등이지만 대학의 취업률 통계를 내면서 공식적으로는 국가에 세금을 납부한 근거가 있어야 하고, 증빙자료가 없으면 취업으로 볼 수 없다는 실무자들과 예술분야 교수들의 의견이 엇갈린다. 그렇다면 순수예술분야의 경우 아무리 훌륭한 연주회나 전시회를 하여도 결국 실업자이고 취업률에서는 제외될 수밖에 없다.

결국 순수예술분야는 졸업 후 대다수가 실업자 소리를 들어야 하고, 대학에서는 우선 지원학과로 분류되기 어렵다. 교육방침대로라면 거의 0%에 가까운 취업률이다.

자세히 살펴보면 문제는 더욱 심각하다. 졸업 후 진로에 대하여 갈피를 잡지 못하는 학생들이 대다수이고 갈수록 학생들의 강의가 어려워진다.

국내에는 우후죽순처럼 개설된 예술분야 대학의 학과가 그 숫자를 가늠하기가 어려울 정도로 많다. 순수미술분야만 해도 연간 5천여 명은 족히 될 법한 학생들이 매년 입학하고 있으니 재학생은 무려 2만여 명이 된다. 디자인분야를 포함하면 재학생 수가 5만 명은 될 것이라는 추산이어서 인구비례로 보면 세계에서도 최상위에 속한다.

지금도 많이 늦었지만 자라나는 인재들의 미래를 위하여 총체적인 반성이 요구된다. 무엇보다도 순수분야에서는 졸업 후 예술분야의 속

성상 스타작가로 부상하지 않으면 당장 생계조차도 어려운데다, 그 확률은 1% 정도도 안 되는 것이 현실이다. 미술분야에서는 시장의 열악함으로 인하여 순수하게 작품판매만으로 작가생활을 하는 분포는 불과 300여 명도 안 되는 숫자이다. 매년 배출되는 대학졸업생들에서는 불과 몇십 명 정도가 진출되며, 교직, 예비작가 등 순수미술 분야 진출 인력을 계산하여도 90%는 전공분야 진출이 불가능하다는 결론이다.

이러한 문제를 해결해 가는 방안은 우선 순수 미술분야의 대학정원을 대폭 감축함으로써 양적인 축소와 질적인 보완을 해가는 결단을 내려야 한다. 이어서 미술계 스스로 활동영역을 확장하는 일이다. 이를 위해서는 무엇보다 대학에서 전공과 연계된 인문, 사회학 등 학문적인 바탕을 튼튼히 하면서 자기경영의 예지를 길러가는 것이다.

많은 청년작가들의 초기 사회진출과정에서 어려움을 겪는 것은 예술 외적인 요소들에 대응능력이 뒤떨어지며, 졸업 후에도 지속적으로 자신의 작품생활을 지탱할 수 있는 철학과 의지가 부족하여 불과 1-2년을 견디지 못한다.

다음으로는 전문가로서 활약하기 위한 자기경영이 없다는 점이다. 오로지 실기에만 몰입하여 앞뒤를 살펴볼 겨를 없는 대학교육을 받다보면 어느새 생계대책이 없는 현실이 닥쳐온다. 많은 교수님들은 어려웠던 자신의 과거를 예로 들지만 신세대들에게는 마이동풍일 뿐이다. 타분야와도 치열한 경쟁을 감수해야 하는 현실에서 낙오될 수밖에 없기 때문이다.

선진국의 경우를 보면 영국, 미국, 중국의 미술시장이 최근 엄청난 활황을 누리고 있으나 실제로 미술대학의 숫자를 세보면 놀라울 정도로 소수이다. 영국의 경우 많아야 10여 개 대학에 그치고, 미국

은 숫자는 다소 많지만 작가들의 출신대학을 보면 비슷하게 한정된
다. 중국 역시 별 다를 바가 없으며, 프랑스는 불과 몇 개 대학으로
제한되어 특화된 교육을 하고 있다.

　그러나 이들 학생들의 공통점은 창작능력의 우수함은 물론, 분명
한 자신의 철학과 개성을 발산할 수 있는 시대정신이 무장되어 있다.
활발한 토론과 세미나, 독서습관과 졸업 후를 대비한 실질적인 현장
연계가 이루어져 입학에서부터 우수한 두뇌들을 확보하고 치열한 경
쟁을 배워가는 습관이 몸에 배어 있어 작가를 배출하는 분포가 우리
와는 비교가 안 될 정도로 높게 나타난다.

　여기에 비평가나 기획전문가들의 역할이 작가들에게 막대한 지원
군이 되어 영역을 확장하고 있다. 이제 하나의 코드만으로 천재성을
발휘하는 시대는 끝났다. 적절한 다중코드를 구사하여 자라나는 꿈나
무들을 실업자로 전락시키는 교육은 대대적으로 개혁되어야만 한다.

<div align="right">2006. 4. 10. 광주일보</div>

예술은 짧고 인생은 길다

1

"24시 편의점에 계신다고 생각하세요. 기대치가 크면 실망도 크게 마련입니다. 이제 흡사 서비스업 같은 생각이 자꾸만 듭니다."

얼마 전 다른 대학의 교수와 대화에서 자조 섞인 한탄 조로 나온 말이지만, 요즈음 부쩍 거울이라도 보듯이 반문해 보는 스스로의 독백에서 화두처럼 맴돌다가 사라져 버리는 바람 같은 질문이다.

스승과 학생의 실체가 동시에 실종되어 간다는 경고 섞인 말이 등장한지는 이미 오래이다. 우울한 자책의 고변들이기도 하지만 국경이라는 경계선이 의미가 없는 이 시대의 무한 경쟁에서 느리게 생각하기의 여유는 증발하고 대학가는 자기도 모르게 뛰어드는 '시장성 지향의 인간화'와 정보시대의 '속도 따라잡기'에 여념이 없다.

학문에 몰두할 시간에 아르바이트에 여념이 없고, 잠깐 동안의 휴식시간에는 문자메시지 답장에 여념이 없다.

참으로 어중간한 시대에 어중간하게 걸쳐 있는 교수님들.

'세계적…'을 기준으로 하는 연구지표의 요구와 아무리 해도 끝이 없는 행정업무, 상담, 사회봉사에 전문분야의 교제활동에 새벽까지 꾸벅거리며 준비해야 하는 강의자료들. 이제는 한 술 더 떠서 한 푼이라도 대학을 위하여 수주실적을 늘려주면 더 좋고…

얼마 전 교수퇴임식장에서 의미심장한 한 분의 퇴임이 있었다. 정년을 2년 남겨놓은 노교수 한 분이 명예퇴임을 하시면서 남기는 말씀이었다. "변화하는 시대에 적응하지 못하는 자신의 교육적 한계를 더 이상 방치할 수 없었기에 스스로 물러나서 후진들에게 기회를 주게 되었다"는 것이었다. 그의 짤막한 퇴임사를 듣는 장내는 한동안 무거운 침묵이 흘렀다.

좌표를 잃어 가는 대화, 여유의 박탈은 대부분이 그 진실이나 가치의 실체보다는 진행과정만 있을 뿐이다. 스승간, 사제간 소통이 단절되어가는 현상이 오래 전에 시작되고, 그저 '속도 따라잡기'에 여념이 없을 뿐이다. 순수의 추구나 교감은 사라져가고 있다.

농담이지만 '출석부'를 '고객명부'로 고치자는 말에 어느 정도 동의할 정도였다. 이제 '수요자 중심주의'라는 말에 고개를 끄덕이면서도 자존심을 꺾는 농조의 말속에 이중적인 아픔과 현실의 야누스적 감정이 섞여 있다.

그들은 정말 편의점의 고객들과 같은 존재인가?

이미 그것은 강의평가라는 쌍방통행식의 사고를 통하여 그 단초를 제공한다. 장소설정이 강의실과 편의점이라는 이중설정이 있을 뿐이다.

언제부터인가 교수직의 위상과 그 변화의 속도는 기초학문분야에서 이미 그 사기가 바닥을 친 지 오래이다. 대학원의 재원이 공동화되어가고 미달현상이 곳곳에서 발생한다. 경영을 걱정해야 하는 대학이 이미 전국적인 현상이고, 학문연구는 오히려 호사라고나 할까?

그렇지만 하소연도 한계를 느낀다. 아직도 전임교수들의 몇 배를 넘는 시간강사들의 맥빠진 발걸음을 대하면 그 한숨은 또 한번의 사치스러운 호사이기 때문이다.

2

에리히 프롬(Erich Fromm, 1900-1980)이 말한 '인간의 소외'에서 우리는 이미 '신이 죽었다'에 대하여 '인간이 죽었다'라는 화두를 논한 적이 있다. 로봇화되어 가는 시장형 인간의 모습을 말하는 대목에서 우리는 그야말로 지고한 예술작품이나 유행되는 멋진 구도도 모두 '가격'의 노예가 되며, 그 개성이나 독자성은 상실하게 된다는 경고 섞인 한마디를 상기한다.

학문이 시장형으로 변해가고, 그 인격이 시장형으로 타락해 가는 추세를 바라보고 있으면 '인간이 죽었다'라는 말의 진행과정으로 변질되어 가는 우리모습을 목도하는 듯하다. 이제는 오로지 살아남아야 한다는 생각과 경쟁대열에서 낙오하면 끝장이라는 각박함에 점령당하는 대학의 초상은 바야흐로 치열한 '시장형 학문의 시대'를 열고 있다. 학문이기 이전에 마케팅과 현실적 가능치를 점검해야 하고, 그 견습과정이라도 되듯이 대학은 경영의 위기를 타개하려는 몸부림을 치고 있다.

올해에도 흐드러지게 벚꽃이 캠퍼스를 뽐내고 있는 4월, 여전히 대학본부는 점령당하고 황급히 서류를 챙기는 교직원들의 황망한 모습을 바라보는 교수들의 심경은 착잡하기 그지없다. 화두는 여전히 '등록금'이다.

3

천안의 한 미술관 앞 카페.

술자리가 무르익을 무렵, 노교수 한 분이 반 고흐의 예술정신이 고결하다고 강조하였다. "그 광기와 짧은 삶의 예술가적 비애는 숭고함이다"고 말이 끝나는 순간 젊은 강사 한 사람이 격렬한 어조로 반

박하였다.

"정말 현실을 모르십니다. 12년 된 보따리 장사, 그 처절한 생활을 하면서 처자식에게 그런 말이 과연 통할 까요?"

"그렇지만 예술은 그와같은 광기와 몰입을 떠나서는 시체일 뿐이지. 청춘을 실업자로 보낼 각오가 중요하지."

"이제는 생존할 수 없는 그 무엇도 위대함을 약속할 수는 없습니다. 19세기형 인간이 이 시대의 광기로 존재할 수 있을까요?"

팽팽한 대립이 이어지는 격론이 공방을 벌였지만 답을 얻기는 쉽지 않았다. 뒤늦게 마치 아픈 상처를 덧나게 하듯 가치관의 대결로 이어졌던 그 날은 모두가 폭음으로 새벽을 맞았다. 그 날 밤 나는 이렇게 생각했다.

'보다 거룩한 실업자 생활. 이를테면 합리화될 필요도 없었던 의지들은 이미 사라졌다.'

한 손에는 목적도, 승산도 없는 예술을, 한 손에는 센세이션으로 무장한 시장형 계산기를 원한다면 이제는 "예술은 짧고 인생은 길다"라는 말로 시대의 역전이 이루어진 것 같다.

이와 거의 접근하는 현실적 결과들은 얼마든지 있다. 갤러리에서 산수화나 문인화 등의 전통회화가 자취를 감추어 간 지 오래이고, 전통이라는 이름에서도 현란한 이미지의 시각적 교란이 새로운 버전으로 꼬리에 꼬리를 문다. 50대쯤 되서야 그 현학적인 깊이와 필력에 탄력이 붙는다는 수묵화의 경우는 이제 사망신고를 하기 직전이다. 실기실에서는 디지털카메라로 찍은 사진을 보고 그리는 학생들의 가상적인 산수화가 등장하고, 시, 서, 화 삼절이라는 선비적이고, 전인적 예술관은 이제 교과서에서 박물학적인 의미로만 통용된다. 고매한 인품이 녹아 있는 서예작품을 만나기 어려운 것도 바로 그 조형

성만을 배워 입신양명하려는 오류에서 비롯된다.

유럽의 거리를 지나다가 고풍스러운 역사적 찬연함을 머금고 있는 조각품들을 많이 만나게 되지만 우리는 이제 그러한 사실력과 기법을 구사하는 조각가들을 만나기 힘들고, 철학과 삶의 가치관에 함몰된 예술의 깊이는 짧고 파행적인 이목의 집중만을 요구하는 센세이션의 단타적 형식으로 전이된다. 마치 유행가와 같다고나 할까….

"수묵화로 애니메이션을 만들면 더욱 차별화된 전략일 수 있다"고 말하는 입시 면접에서 기억에 남는 어느 수험생의 말처럼 '심오하고, 본질적인' 보다는 '쉽고 가벼운' 그리고 '속도감' 있는 시장형 사고가 대학가의 관심이다.

4

이론의 여지가 있지만 칸트가 말한 예술의 목적론에서 목적이 없는 순수한 목적인 '무목적적 목적'이라는 말은 학창 시절 언뜻 이해가 가지 않았다. 그러나 지금에 와서 느끼는 예술의 실체는 적어도 나에게는 예술하는 행위의 저변에는 어느 정도 '보다 거룩한 실업자 생활'의 의지가 절대적으로 필요하다는 생각이다.

어떠한 목적의식도 배재된 나른한 오후의 멍한 명상처럼 예술을 하는 일은 무미하고 '이름 없는 잡초'와 같이 그렇게 시작되고 유희되어질 수 있어야 한다는 것이다. 무료한 시간들이 지속되어지고 마음의 충동이 평정된 원점으로 향하기를 기약 없이 반복할 때 하나의 형상이 떠오르고 그 충동을 기점으로 무엇인가 떨림이 스며오게 되는 것이 그 이치이다.

그러나 오늘의 학생들.

너무나 많은 부분에서 충돌이 있다.

다양한 욕구들이 후기산업사회의 부산물로 포장되어 주변을 유혹한다.

시장형 학문으로 단장해 가는 대학의 풍속도는 '순수'의 빛을 찾아보기 어렵다. 그들의 상당수는 반 고흐의 그 목적 없는 자학적 증상들을 회피하듯, 천재의 광기도 작열하는 예술혼의 분출도 박물학적인 찰나의 비극일 뿐이라고 생각한다.

이 시대의 고흐는 이미 몇 종의 반복된 수필식 저술로서 대중의 인기를 사로잡았다. 그러나 그들은 픽션이기보다는 논픽션의 주인공으로서 '광기'에 '미학'이라는 용어를 추가했을 뿐이다. 가상적 감동이고 현실적으로는 신화적 전설로 다루어질 뿐이다.

'신이 죽었다'에 대하여 '인간이 죽었다'고 말한 에리히 프롬의 절규와 같은 말을 상기하면서 '순수의 절망'에 대한 화두를 놓고 현실은 어찌할 수 없는 무기력함을 드러낸다. 더 이상 진전될 수 없을 것 같은 끈적거리는 액체들이 우리를 포위하고 있다는 자각을 느낀 지이미 몇 해가 지났다.

5

6년 전 어느 날 '현숙'이라는 여학생이 교수연구실에 서 있었다. 작업이 잘 안 된다는 것이다. 마음이 답답하고 어려운 환경을 생각하면 더욱 코너에 몰려 당장 돈벌이라도 해야 하는데 고통스러운 나날들이라는 것이다. 어떻게 하면 이 슬럼프를 헤어날 수 있겠는가가 그의 유일한 관심거리였다. 그러나 그의 고민에 대한 대답은 순전히 그의 환경적인 문제로부터 출발하고 있었다. 동료교수가 말하기를 "시련의 출발일 뿐이야…." 이어지는 대답은 그로서는 공허한 말일 뿐이었다.

그러나 그 학생은 갑자기 날카로운 면도칼을 꺼내더니 자신의 손가락을 베어 버린다. 선붉은 피가 몇 방울 떨어지고 있었지만 그 손가락으로 앞에 놓인 캔버스에 즉흥 드로잉을 해보였다. 알 수 없는 형상을 미친 듯이 그려 보이더니 "저는 그저 이렇게 하고 싶다는 것입니다"라고 외치면서 쏜살같이 나가 버리는 것이었다.

한동안 그 추상드로잉을 바라볼 적마다 허탈과 상실감이 저며온다.

상품화되어 가는 시장형의 사회적학문과 인간가치의 도전으로부터 예술에서도 예외일 수 없는 '순수의 상실'을 우두커니 바라만 봐야 하는 허탈감. 순수가 설자리를 잃으면서 학생들은 언제부터인가 생존의 수단과 정보로서 예술의 명성과 진실을 적절히 이용하기 시작한다.

고흐가 되기보다는 고흐를 이용한 작품을 만들겠다는 생각일까?

맨탈리티(Mentality)의 상실로 이어지는 개인의 소멸과 정체성의 공유라고나 할까. 적어도 상아탑의 지식인들이 소유해야 하는 작은 코스모스로서의 사유체계는 이제 규격화되고 표준화되어가는 현실의 덫에 걸려 실험과 미지의 진보를 담보해야만 하는 예술세계의 순수에 막대한 상처를 입히고 있다. 작가가 사라져 가고 취미의 집단으로 전락하거나 생계의 방식으로 변해가 버리는 대학가의 예술은 위험한 수준에 도달한 지 오래이다.

이 거대한 매트릭스의 시장형 시대에 더 이상 '거룩한 실업자 생활'을 하는 자들은 존재하기 힘들어 보이기 때문이다. 어디 예술만 그러하겠는가? 순수분야의 기초학문이 여지없이 무너지고 있는 안타까운 지경에서 문화의 종속화와 허구적 모방의식들은 전염병처럼 스며있다. 표면화되고 그 표면은 다시 감각만으로 포장되면서 자아의 가치를 상실하는 개성의 표준화와 정보만능주의로까지 진전된다.

"정보는 더욱 많고 의미는 더욱 적은 세계에 살고 있다. 정보는 의미작용과는 아무 관계가 없다." 정보의 파워를 실감하는 현실이기도 하지만, 현상이 본질을 전도시키는 시대를 살아가면서 우리는 보드리야르(Jean Baudrillard, 1929-)가 말하는 '시뮬라시옹(simulation)'의 가상현실이 실제로 캠퍼스에도 적용되고 있음을 실감한다.

진실은 어디에 있는가?

2004년 여름호 《시와 시작》
〈캠퍼스에서의 단상−진실은 어디에 있는가?〉

돌이킬 수 없는 죄를 범하고 있지는 않은가?

루키즘(Lookism), 즉 외모지상주의란 말이 있다. 이러한 외모중시 현상은 이미 세계적인 추세로 급성장을 하고 있다.

엉뚱한 비교라고 할지 모르지만 우리의 어린이 미술교육을 생각하면 바로 사회적인 최대의 관심사인 루키즘(Lookism) 현상과 비교될 수 있는 구조적인 특성으로 달라져 있다는 것을 부인할 수 없다.

품격과 열정의 내공을 쌓아 외모의 아름다움을 더욱 심오하고 진실하게 빛내려는 노력 이전에 단지 감각주의적인 단견적 처방만으로 자신을 포장하려고 한다면 외모 중시가 아니라 외모 편견, 편집적인 현상으로 나타나게 될 것은 자명하다. 우리의 미술교육이 갖는 현상 역시 비슷한 구조이다.

우리나라의 유 · 아동들에 대한 미술교육의 열의는 가히 세계적이다. 공, 사교육 할 것 없이 전국적으로 수만 개를 헤아리는 크고 작은 원들이 운영되고, 개인지도를 포함하여 역시 수만 명을 넘어서는 교사들이 분포하고 있지만, 너무나 어처구니없는 것은 구체적인 자격 기준이나 실질적인 재교육의 기회가 없고, 이 분야의 기초학문이라고 할 만한 연구 성과가 불과 몇십 건에 그치고 있다는 사실이다.

물론 미국의 게리재단과 같은 대표적인 기구의 지원이나 연구노력이 우리에게는 없다고 말할지 모른다. 그러나 이러한 현상은 기구나

제도의 문제도 심각하지만 매우 개인적인 차원의 노력에서 비롯되어지는 사명감으로부터 탄탄한 바탕을 형성한다.

최근 새로운 유아교육법의 통과로 아동교육 분야는 바람 잘 날 없이 의견이 분출되고 있지만 우리는 외형적인 규모만을 거대하게 키워오기에 분주했고 내공을 쌓지 않았다. 기초연구라고 할 수 있는 발달단계의 분류나 정의, 유·아동들의 심리상태를 가장 투명하게 연구할 수 있는 유·아동조형심리학 등의 학문영역은 아예 명칭조차 없다. 이러한 실정에서 아동색채학, 아동재료학, 아동작품 평가 등에 대한 구체적인 학문의 설정은 엄두도 못내는 현실이다.

이토록 전문성의 결여되어 온 현실은 결국 중·고등학교까지 이어지고, 최근 제기되어 온 예체능 과목 내신제외라는 엉뚱한 발상이 가능케 하는 중요한 원인으로 작용해왔다.

그렇다면 수백만에 달하는 어린아이들의 미술교육은 구색 맞추기의 루키즘(Lookism)이라 칭하는 껍질중시주의와 무엇이 다르단 말인가? 초등학교 중학년만 올라가면 그 수많은 어린이들이 단조로운 도식화의 규칙에 얽매이게 되고, 창의력이나 감성지수의 문제는 거의 사라져 버리고 만다.

그 과정의 몇 년간 우리는 어쩌면 세계 어느 나라에도 못지않은 감성지수를 지니고 있는 천진난만한 천사들의 순진무구함에 교육이라는 미명으로 돌이킬 수 없는 죄를 범하고 있는지도 모른다. 어느 때보다도 규모의 확장보다는 내실을 기하는 반성을 겸해야 할 때이다.

<div align="right">2004. 2. 《21세기 미술교육》</div>

예체능 평가방식 변경 새 파행 부른다

예체능 분야 평가 개선안은 '문화경쟁시대'의 교육과는 정반대의 발상이다.

연간 7조 원에 달한다는 사교육비 절감은 국민 모두의 바람이다.

그러나 점수를 없애 버리고 내신에서 예체능 성적을 제외한다면 그 수업 분위기가 어떻게 변하겠는가. 또 이 분야의 수많은 꿈나무들이 점수도 없는 과목이라는 열등의식을 가질 수 있고, 자신의 전공에 대한 정당한 평가의 기회를 상실하게 되면서 의지가 꺾일 수 있다.

이미 7차 교육과정에서 고교는 1학년 주당 한 시간에 그치도록 조정했다. 이처럼 예체능 분야의 시간을 줄인 상태에서 또다시 유명무실하게 만들려는 것은 사교육비의 실체를 너무 모르고 있을 뿐 아니라 창의적 감성의 파워를 모르는 구시대적인 발상이다.

예체능 과외는 전 학생의 1%도 안되는 부유층에만 해당된다. 사교육비의 99%는 국·영·수 중심의 일반교과에서 지출된다는 것을 모르는 사람은 없다. 더욱이 실기 최하점수로 70점대를 주어 평균점수가 80점대를 넘는 현실에서 극소수의 과외가 성적평가를 폐지할 정도로 심각한 사안이라는 데는 동의할 수 없다.

핵심은 전 교과에 해당되는 공교육의 대폭적인 보완으로 학교교육의 권위를 찾아야 한다. 사교육비는 근절되어야 마땅하나 그 대안으

로 예체능을 제물로 삼는 것은 문화예술에 대한 모독이며, 군사정권 시대보다도 못한 발상이다.

<div align="right">2003. 4. 25. 중앙일보</div>

제2의 '백남준' 원치 않는가

어느 고등학교에 특강을 나간 적이 있다. 학생들에게 "흰색을 연상하면 무엇이 생각나느냐"고 물었더니 한 학생이 킥킥 웃으면서 "앙드레 김이오"라고 대답했다. 그 천진한 모습을 보면서 기발한 상상력에 두 손 들어 버렸다.

학생은 기발한데 교육은 경직

학생들은 이렇게 기발한데, 우리의 교육은 왜 그렇게 경직되어 있는가. 교육당국은 7차 교육과정에서 교사와 학교의 재량활동과 교과선택권을 부여하는 등 교육개혁을 위해 나름의 노력을 기울였다. 그러나 정작 학생들의 창의성과 정서교육의 핵심인 예술, 체육 분야는 오히려 축소됐다. 그 결과 주당 한 시간씩만 실기를 해야 하는 학년이 대부분이다. 이래서는 예체능 교육이 형식적으로 이뤄질 수밖에 없다. 이 제도를 일정 기간의 실험이나 폭넓은 의견 수렴도 생략한 채 실행한 졸속성도 문제지만 21세기가 '문화의 시대'라는 대전제를 완전히 역행하고 있다. 그야말로 뿌리는 말라 가는데 열매의 수확을 어떻게 기대하겠는가.

설상가상으로 이번에는 교육인적자원부가 '사교육비 경감대책'이

라며 예체능 교과목 서열식 평가방식 폐지를 들고 나왔다. '점수가 없는 예체능 수업'의 결과는 아마도 학교 예체능 수업의 유명무실화일 것이다. 음악 시간에 영어 단어를 외우고, 체육 시간에 수학 공식 하나라도 더 외우는 식으로 변질되어 결국 예체능 과목은 수험생들에게 입시 준비에 거추장스러운 걸림돌로 치부될 것이다. 누가 대입 내신에 반영되는 시험을 앞두고 점수도 없는 과목 공부에 열중하겠는가.

또 하나의 문제는 예체능에 장래를 건 수많은 꿈나무들이 좌절감과 패배감을 맛보아야 한다는 점이다. 자신들이 가장 중시하는 전공 과목이 내신 점수에도 못 들어간다는 현실을 이들이 어떻게 받아들일지, 교육당국자는 단 한번이라도 생각해 본 적이 있는가.

소수 부유층 학생의 예체능 사교육에 지출되는 비용은 전체 학생들의 국어, 영어, 수학 사교육비와는 비교도 안 된다. 현행 예체능 점수체계도 실기 기본 점수로 약 70점을 부여하고 전체 평균을 80점 정도로 유도함으로써 점수 차가 크게 나지 않는다. 또 예체능 점수는 평소 수업 태도나 준비 상황을 수행평가에 반영하는 등 이미 상당한 객관성을 확보하고 있다.

우리가 예체능교육을 중시해야 하는 이유는 제2, 제3의 월드컵 신화나 백남준, 조수미, 박세리, 박찬호 등의 탄생을 위해서이기도 하지만 우리 사회의 전반적 추세가 맹목적인 소득지표의 추구에서 정서적 삶을 갈구하는 쪽으로 전환해가고 있기 때문이기도 하다. 곧 문화에 대한 폭발적 요구가 생기고 있는 것이다. 디즈니사가 만든 애니메이션 '토이 스토리' 한 편의 수익금이 1조 2천억 원으로 우리나라 문화관광부 1년 예산을 넘는다. 이제는 문화가 단순 취미의 차원을 넘어 국가의 전략산업으로 자리 잡고 경제를 리드하며 창출하는

시대로 접어들고 있는 것이다. 중등교육은 바로 이런 시대를 주도할 새싹들을 교육하는 토양인 것이다.

노무현 대통령의 문화예술 부문 선거공약의 요점은 '선진국 수준의 문화 인프라, 자유롭고 활기찬 문화예술인, 지원은 하되 간섭은 하지 않는 문화예술정책'이었다. 그래 놓고도 문화 인프라의 핵심이라고 할 수 있는 예체능교육을 이렇게 무시해도 좋은 것인가. 자유롭고 활기찬 문화예술인들의 위상을 보장해 주지는 못할망정 청소년들의 전인교육과 정서교육을 방해하고 무한한 잠재력을 가진 꿈나무들의 싹을 잘라 버리는 정책을 내놓다니 뭐가 잘못돼도 한참 잘못됐다.

예체능 '내신제외' 시대 흐름 역행

이번 교육부의 안은 새싹들의 정서를 삭막하게 만드는 것은 물론 학문의 불균형, 나아가 우리의 예술, 체육 분야의 근간을 흔들어 놓는 결과를 초래할 수 있다. 포퓰리즘적 퇴행적 정책보다는 오히려 철학이나 환경 등의 과목을 보강하고 특기적성 교육을 적극 활용해 공교육의 위상을 확보해 나가야 할 것이다. 물론 창의력 제고, 흥미 유발, 전문가 양성, 객관적 평가체계 등 교육의 질 관리와 시설 확충은 필수적이다.

2003. 4. 25. 중앙일보

문화가 경제를 창출한다

'사교육비 경감'이라는 명목

지난 4월 9일 교육인적자원부는 대통령에게 보고한 내용에서 중, 고등학교 예체능분야의 평가방식에서 서열식 폐지를 거론하였다. 이유는 사교육비 절감이라는 것이다. 연간 7조 원에 달하는 액수가 사교육비로 나가고 있는 심각한 현실을 타개해 보겠다고 제시한 안으로서 초등학생이 전체의 약 52%(3조 7천 억 원) 이중 예체능교육비가 차지하는 비중이 약 41%(1조 5천 억 원)이며, "초등학생에게는 예체능 교육비 비중이, 중고교생에게는 입시과외비 비중이 크다"는 말이 언급되었다.

더하여 "성취도 등 서열식 평가를 바꾼다면 결국은 서술형 평가방식이나 과목 이수 통과, 실패 여부만 가리는 성패(Pass/Fail) 평가방식 중 하나를 택하는 것 외에 다른 대안이 없다"는 언급을 하였다.

그 배경을 살펴보면 지난 선거에서 노무현 대통령이 "(사교육비 부담 경감) 학생의 학습부담을 줄이고 사교육 원인을 제거하여 학부모의 사교육비 부담을 지속적으로 줄여나가겠습니다. 교과목과 교과분량의 축소, 예·체능과목의 평가체계 개선, 각종 학력경시대회의 인증제도 도입, 참고서가 필요 없는 충실한 교과서 편찬과 교과서 발

행제도의 개선 등을 통해 학생의 학습부담을 줄이겠습니다. 특기 적성교육을 내실화하고, 과감한 예산과 행정지원, 지역사회 연계체제를 도모하겠습니다"라고 말한 내용에서 근거한다.

이는 지난 1월 대통령인수위에 교육인적자원부가 보고하려고 하였다가 사전에 언론의 보도로 국민에게 알려지자 극심한 반발이 있었으며, 이에 보고를 유보하다가 이번에 다시 거론하게 된 것이다.

입시지옥을 연상케 하는 초등학교 시절부터의 '청소년 풀 죽이기' 교육정책은 제발 달라져야만 한다. 연간 7조 원이라고 통계는 되어 있지만 그 액수를 넘었으면 넘었지 결코 낮은 액수는 아닐 것이라고 보는 사교육비 문제는 이미 학생을 둔 가정에서는 가계부의 절대적인 압박요소로 작용하고 있다. 해외이민으로 이어지고, 심지어는 부자간의 살인으로까지 이어졌던 입시의 서열화는 더 이상 방치될 수 없다. 더욱이 심각한 국민경제의 악영향을 미치는 이 문제는 당연히 과감한 개혁이라는 획기적인 처방이 필요한 부분이다. 그래서 참여정부가 들어서면 이 분야에서도 신선한 개혁안이 있을 것이라고 큰 기대를 하였던 것이다.

그런데 정작 내놓은 것은 사교육비 절감과는 거의 상관도 없는 '문화예술, 체육 업신여기기' 전략만을 내놓은 보고 내용이었다. 물론 아직 결정된 것은 아니고 5월에 관련전담팀을 구성하여 연구하는 등 예정안이라고는 하지만 노대통령의 선거공약 중 간단한 내용이 바로 이러한 터무니없는 내용이었는지는 누구도 상상치 못했을 것이다. 그렇다면 왜 전 국민이 관심을 갖는 이 민감하고도 중차대한 문제를 공약에서 자세히 언급하지 않았는지… 도무지 상식을 초월하는 사안이다.

참고로 당시 공약으로 노대통령이 제시한 문화예술분야의 내용을

보면 "21세기 문화 대국, 보편적 문화향수권 보장, 선진국 수준의 문화 인프라, 자유롭고 활기찬 문화예술인, 세계 수준의 문화산업"이라고 대전제를 언급하고 있다.

'사교육비 경감'과 거리 멀어

이미 잘 알고 있듯이 7차 교육과정의 개편은 그 생명이 자율과 창의성에 있다.

○ 자율과 창의에 바탕을 둔 다양한 운영
○ 자기 주도적 능력을 촉진하는 창의적인 교육
○ 교수·학습 개선을 위한 열린 교육의 실천
○ 교육의 질 관리를 위한 교육 과정 평가 체제 확립

이라고 언급한 주요 골자에서 이미 쉽게 알 수 있으며, 이러한 이유로 인하여 재량활동, 교양과목의 개설, 고등학교 2-3학년에서 선택과목으로 심화할 수 있는 과목을 개설하는 등 나름대로의 노력을 하였다. 그러나 예체능 분야에서는 심각한 교육의 질과 양적인 저하를 초래하는 결과로 나타났다. 물론 학교마다의 차이는 있지만 미술분야만 해도 중학교에서 2-1-1단위, 고등학교 1학년에서 2단위였던 시수가 중학교 전학년이 1단위로 개편된다는 발표와 함께 강력한 반발에 부딪혀 1-1-2단위라는 학년별 시수 조정으로만 그쳤다. 그러나 고등학교는 1학년이 2단위에서 1단위로 줄어들게 되어 결국 50%의 수업 시수가 줄어드는 결과로 나타났다.

고등학교 2·3학년은, 경우는 조금씩 다르지만 미술대학을 진학하려는 소수의 학생만이 선택하는 경우가 대부분이다. 서울의 고등학교에서는 1개 학급도 안 되는 20-30명 정도에 그치고 있다.

한편 체육의 경우는 중학교 3, 3, 3에서 3, 3, 2로 고등학교 1학년 3단위에서 1단위로, 음악은 2, 1, 1에서 2, 1, 1로 고등학교는 1학년 2단위에서 1단위로 기본적인 시수가 조정되었다. 이는 물론 비교적 교육인적자원부의 개편방안을 많이 반영하게 되는 공립의 경우와 사립의 경우가 다소 다른 체계를 보이고 있거나 경기도에서는 체육을 도 지정 선택과목으로 2학년까지 필수로 함으로서 고등학교 전학년에서 배울 수 있도록 하는 등의 광역시·도마다 다소 차이를 보이고 있다는 것을 참조할 필요가 있다.

7차 교육과정에서 가장 눈여겨 볼 내용은 고 1의 시수가 1단위로 줄었다는 점이다. 이 점은 50분 수업에서 실기수업을 한다 하여도 형식적인 시작만으로 그치게 된다는 점이며, 그나마도 입시에서는 영역별 내신을 보는 경우가 많기 때문에, 그 반영은 이미 상당수의 대학교 진학에서 해당사항이 없다는 점을 인식할 필요가 있다.

사교육비 지출만 해도 그렇다. 극소수의 학생들이 수행평가문제로 학원을 다니는 경우가 있지만 시험기간 전에 잠시 나와서 배우는 정도이며, 고소득층에서의 개인지도는 언급 대상이 될 수 없다. 대략 0.1%도 안 되는 특수한 예외는 보편적인 기준이 되지 않기 때문이다. 결국 중, 고등학교 예체능 분야의 과외비용은 전체 1%정도에도 못 미칠 것으로 판단된다.

대다수는 국·영·수 위주의 일반과목 과외가 차지하고 있는 실정인 것이다. 어림짐작으로 생각해 보아도 그 수치는 가능하다. 전국적으로 중, 고등학생 예체능 과외를 하고 있는 사교육기관이 얼마나 있으며, 다소간의 과외비 지출을 할 수 있는 여력을 지닌 가정의 분포가 얼마나 있을까? 대체로 서울의 강남과 부유층이 거주하는 아파트 지역, 신도시의 일부, 광역시 이상의 일부 지역을 꼽을 수 있다.

전국의 1%에도 못 미치는 정도일 것으로 추산한다. 더군다나 그 수치마저도 시험에 임박하여 잠시 나가는 경우가 대부분이라는 것은 잘 알려진 사실이다.

그러나 초등학교나 유치원의 경우는 상당히 다른 양상을 띤다. 전체 사교육비의 41%에 달한다고 밝혔지만 이 경우는 몇 가지 형태로 나누어 생각할 수 있다. 부모나 자신들이 선호하여 가는 경우, 부모님들이 돌봐 줄 시간이 마땅치 않아서, 정서적으로 도움이 될 것 같아서, 소질계발을 위하여 등이다. 즉 학교의 수업을 따라가지 못하여 학원을 보내는 경우는 극히 드물다는 점이다.

이러한 현상은 당연히 공교육인 학교에서 책임져야 할 부분이 그만큼 만족하지 못하기 때문에 일어나는 자연스러운 경우도 있으며, 학교와는 상관없이 부모들의 상황에 따라 보내게 되는 이유가 가장 많이 작용하게 된다.

더군다나 현행 중등학교에서의 점수체계는 실기의 경우 일반적으로 최하 70점대를 기본으로 배점하고 있으며, 이론과 합산하였을 때 총점이 80-85점대가 전체 평균인 학교가 대다수이다. 결국 0-100점까지의 차이를 보이는 일반교과와는 판이하게 점수 차이가 줄게 되며, 있어야 고작 20-30점대라고 볼 수 있다. 더욱이 수행평가를 실시하는 최근의 제도에서는 학생의 수업태도, 준비, 진행과정의 성실도 등을 종합적으로 판단하기 때문에 실제로 이 분야에 소질이 부족하다 할지라도 성의를 다하여 임한다면 성적의 차이는 크게 줄게 되어있다.

뿐만 아니라 대학입시에서는 전 과목 내신반영이 아닌 경우는 예체능은 아예 포함되지도 않으며, 예는 조금씩 다르지만 국민 공통과목인 고 1에서의 한(음악, 미술 한 시간, 체육 두 시간 정도) 시간 정도만

포함된다.

　정부에서는 사교육비를 줄이겠다는 의지의 가장 시급한 과제는 공교육의 개혁적 보완을 통한 대안이다. 이러한 조치가 바탕이 되어 국민들은 사교육에 의지하지 않고도 학교에서 공부하고 상급학교에 진학하게 되는 풍토가 조성될 것이다. 또한 특기적성교육과 같은 보습제도를 대폭 보강하여 부족한 학생들에게 기회를 부여하는 것도 매우 중요한 과제이다.

예·체능에 무슨 학문을 운운하는가?

　일부에서는 예·체능은 '자유로운 창의적 사고와 개성발휘의 교육'을 바탕으로 하기 때문에 점수가 필요없다고 생각한다. 이러한 이유로 서열화가 문제된다는 것은 있을 수 없다. 그렇다면 이번 한일전에서 1분을 남겨두고 한 꼴을 실수한 것으로 온 국민이 실망하였다는 사실은 어떻게 해석하겠는가? 아무리 체력단련이라지만 엄연히 경쟁력을 필연적으로 동반하는 현실에서는 그 우열과 승부수를 요구한다.

　영어나 국어, 수학에서는 대학을 졸업하고 경시대회를 하는 경우는 거의 없다. 그러나 청년 시절부터 음악, 미술계의 진출에서는 수많은 콩쿠르와 공모전, 비엔날레 등이라 이름 지워진 일종의 경쟁제도에 참여해야만 한다. 예·체능에 무슨 서열이 있는가 하는 질문을 던진다면 그야말로 왜 승리를 염원하기 위해 열정적으로 응원하는 '붉은 악마'가 존재해야하며, '베스트셀러'가 있는가를 묻는 말과 무슨 차이가 있겠는가?

　더군다나 서열화가 폐지된다면 교육현장에서 과연 수업이 흥미롭

고 창의적으로 진행될 수 있을까? 이는 절대적인 의문사항이다. 현장 담당교사들이 말하는 어려움은 이미 현재도 준비물이 부실하고 한 시간 수업에서 질 관리가 어렵다고 말한다.

그런데 점수가 폐지되어 내신에도 안 들어간다면 이론적으로는 가능할지 모르지만 도저히 그 질 관리를 할 수가 없다고 말하고 있다. 교사를 피하여 예체능 시간에 타과목을 공부하려는 학생이 늘고, 점수가 없는 수업에 대한 정신적인 자유보다는 가볍게 생각하는 학생들이 늘게 되면서 자연스럽게 이 분야의 인식이 교양과목 정도로 여겨질 것은 자명하다. 나 역시 이미 70년대의 예·체능분야 진학자들은 국어, 영어, 사회만을 응시하였던 시절에 대학을 진학하였고, 대다수의 학생들은 자신이 진학하는 데 상관이 없는 과목 시간에 필요한 공부를 모르게 하는 것은 잘못된 것이라기보다는 살아남기 위한 정당한 행위라고 생각하는 경우가 많았다. 지금 시행되고 있는 7차 교육과정의 교양 시간 역시 점수가 없는 과목성격의 경우 수업 분위기는 말이 아니라는 많은 현장교사들의 볼멘소리는 단적으로 이를 증명한다.

더군다나 '예·체능에 무슨 주입식교육이냐'는 말은 너무나 무지한 발상이다. 문제는 전 분야에서 아직도 주입식 교육을 하는 경우는 너무나 많다. 원해서 그러한 것이기도 하겠지만 어쩔 수 없이 외워야 하는 입시중심의 교육 형태는 대책이 없는 현실이라는 것은 누구나 아는 사실이다. 특히 중학교에서는 고교 진학에서 제기되는 불이익을 피하기 위하여, 고등학교에서는 아무리 평등하게 채점한다 하더라도 필답고사에서는 어쩔 수 없는 외우기 항목이 다른 과목과 같은 예로 있을 수 있다. 왜냐하면 예·체능이라 할지라도 결국 인문학의 튼튼한 바탕을 요구하는 부분이 깔려 있기 때문이다. 미술의

경우 '미술사' '미학' '미술비평' 등 모두가 다 그러하다.

그렇다면 이번에는 "예·체능에 무슨 학문을 운운하는가?"라는 질문을 던질 사람들도 있다. 그야말로 어떻게 예술이 실기만을 가지고 존립할 수 있다고 보는지… 근본적으로 예술은 한 시대사유의 근원이요, 안테나와 같은 선구적인 사고를 지표로 하는 전위적인 철학을 근간으로 한다. 어느 시대이건 예술가들이 그 시대의 언어를 읽지 못했다면 위대한 작가로서 가능했다고 생각하는가?

'무한한 상상력과 이성적 사고의 꽃'

창의성의 바탕에는 통합교육으로서 처리되어야 할 인문, 사회, 과학의 포괄적인 바탕이 중심이어야 하며, 그러한 이유에서 예·체능은 감성 지수(EQ: Emotional Quotient)와 지능지수(IQ: Intelligence Quotient)의 두 가지 기능이 동시에 존중되어야 한다.

지금까지의 예술교육에서 실기의 중요성은 이미 인식되었지만 상대적으로 감상이나 이론의 부분은 미흡하게 다루어져 왔던 것도 사실이다. 그러나 미술의 경우 DBAE, 즉 NAEA(The National Art Education Association)에서 미술을 창작(Art Production), 미학(Aesthetic), 미술사(Art History), 미술 비평(Art Criticism)의 네 분야로 보고 통합된 연속적 교수 프로그램을 개발하여 교육현장에 막대한 영향을 미치고 있다. 미국의 중등학교 교재에서 발견되는 심층적인 연구서들이나 교재로 사용되는 내용들에서 이와 같은 연구는 쉽게 발견되어진다.

즉 미술교육을 통하여 생활 속에서 자연스럽게 키워 나가야 할 미적인 안목, 창의적이고 개성적인 창작 능력뿐만 아니라 문화적·역

사적 맥락 속에서 미술 문화의 가치에 대한 이해와 미술품을 볼 수 있는 능력까지 고루 갖추도록 하는 것이다.

예술교육은 이제 감성의 표현이라는 영역을 넘어서서 한 인간의 심성을 수양하고 갖추어 가는 중요한 요소로 자리 잡아 가고 있으며, 전국의 많은 교과모임에서나 사교육기관에서는 이에 대한 연구가 다양하게 진행되어 왔다. 이와 같은 형태는 독일의 발도르프 쉴레의 경우에서도 발견하게 된다. 대안교육으로서 새로운 비전을 제시하고 있다. 더하여 최근에는 미술치료나 음악치료, 무용치료 등 다양한 분야의 임상연구 차원으로 영역을 확대하고 있으며, 급속도의 신장세를 보이고 있는 영화, 음반, 디자인 등 문화·예술산업의 파워에서 그 사회적 위치를 확인하게 된다.

더군다나 한 시대, 집단, 개인의 상징이라고 볼 수 있는 정체성 (Identity)을 확보하는 이미지 전략, 홍보, 광고 등의 분야에서 필수분야로 인정되고 있다. 그렇기 때문에 역대 대통령의 이름은 몰라도 이중섭, 백남준, 조수미나 박세리, 박찬호, 안정환 등의 이름은 누구에게나 각인되어 있는 것이다. 역사적인 인물에서도 정치가나 사상가의 이름은 확실치 않아도 추사 김정희나 베토벤, 피카소, 비틀즈, 최승희 등의 이름은 확연히 기억한다.

문화예술, 체육은 이제 교양적인 선택적 분야로서 의미보다는 누구나 입고, 먹고, 호주머니에 갖고 다니는 필수적인 삶의 동반자가 되었으며 '국가의 필수적 전략산업'의 형태로 문화산업(Cultural Industries, Creative Industries)이 자리 잡았다. 평생을 같이 하는 즐거움일 수 있고, 삶의 근원적인 희열과 보람을 부여하는 또 하나의 '자아'일 수 있다는 것이다. 그래서 연간 5백만 명이 에펠탑을 오르게 되며, 수억 명이 미국의 박물관 미술관을 찾는 것이다. 이미 우리나

라도 연간 수백만 명이 국립박물관을 찾고 있으며, 경기도 광주, 여주, 이천에서 열렸던 도자기 엑스포는 6백만 명이라는 기록적인 관객을 동원하였다.

외국의 예이기는 하지만 애니메이션 하나만 살펴보더라도 세계의 캐릭터시장 규모는 총 1천 2백조 원을 넘은 지 오래이며, 국내시장은 1조 5천억−2조원에 달하는 것으로 추산하고 있다. 국내의 캐릭터를 이용한 팬시 시장도 1조 5천억 원을 넘었다. 유명한 일본의 닌텐도와 세가가 연간 벌어들인 순수익은 90년대 수치이지만 1조 2천여억 원. 이는 2003년도 우리나라 문화관광부 총예산 약 1조 3천여억 원을 넘는 수치이다. 디즈니사의 캐릭터를 이용한 상품판매액은 10조 3천 억 원을 넘었다. 이러한 상태에서 '만화는 불량하고 유치한 비문화'라는 말이 나오는지 궁금하다. 애니메이션만을 예로 들었지만 이러한 경우는 체육이나 음반시장, 영화를 비롯하여 디자인 전반에 걸쳐 경제 활성화의 엄청난 파워를 갖는다는 것은 엄연한 현실이다. 적어도 한 나라의 정책을 결정하는 백년대계의 교육관련 전문가들의 근시안적인 식견은 변화하는 세계의 새로운 모습을 너무나도 모르게 있다는 사실로 직결된다.

얼마 전 모 일간지의 토론을 통해 올라온 많은 찬반 이론에서 바로 예체능은 "창의성과 감성에 무슨 점수?"라는 생각을 갖는 경우가 지배적이었다. 이 말을 조금 더 구체적으로 지적한다면 "과학고나 외고 진학에 무슨 예술이 필요하며, 법대나 의대에 무슨 예술이 필요한가?"라는 말로 바꾸어 볼 수 있다.

이번 예·체능분야 평가 개선안은 대통령의 공약에서도 나타났다시피 정부차원에서도 이를 인정하고, 예·체능을 정규과목으로 인정하기 어렵다는 발상에서 제안된 근시안적 조치라고밖에 볼 수 없다.

그렇다면 문과대학에 무슨 과학적 이론이 필요하며, 국문과에 수학은 무슨 이유로 있어야 하는가? 외고를 진학하는 학생이 수학은 왜 필요하며, 나아가 미술, 음악, 체육분야의 예고나 관련 학과를 진학하는 모든 학생이 왜 수학이나 과학을 점수로 평가받아야 하는가? 이러한 이론이 말이 된다고 생각하는지. 적어도 국민공통기본교과라는 말은 이미 누구나 국민이 깨우쳐야 한다는 의미를 지니고 있다. 더욱이 '최근과 같은 문화의 세기'에 그같은 발상이 존재한다면 있을 수 없다.

'음악' 하면 노래나 부르고 피아노나 한두 번 연주하면서 즐기는 것으로 생각하는 발상이나, '미술' 하면 그리기나 만들기 정도의 실기시간으로 여기는 현실은 도무지 문화선진국으로서의 인식태도가 말이 아닌 수준임을 의미한다. 불과 20여 명의 숫자로 세계를 놀라게 한 '월드컵의 신화'는 또 다른 의미에서 눈물겨운 것이었다. 얼마 전 초등학교 축구부의 합숙선수들의 사망소식을 접하였지만, 누구도 돌봐주지 않는 어려운 실정에서 피나는 노력으로 대표선수까지 뛰게 된 그들의 청소년기를 한번이나 생각해 보았는지. 이같은 예는 백남준이나 조수미, 정명훈 모두가 다 마찬가지이다.

더군다나 문화예술은 기능인이 아니다. 적어도 영혼의 감성을 바탕으로 하는 것이며 그 영혼은 취미적이거나 선천적인 기질만으로 이루어지는 것은 더군다나 아닌 것이다. '아는 만큼 보인다'는 말도 있지 않은가? 더욱이 이제는 문화예술이 삶을 풍요롭게 하는 취향문화(Taste Culture)를 바탕으로 '무한한 상상력과 이성적 사고의 꽃'으로서 피어나고 있는 것이다.

'문화경쟁시대'를 역행하는 교육

이와 같은 현실에서 교육인적자원부의 평가방식 전환은 그 파장이 결국 문화예술, 체육 전체를 흔들어 놓을 만한 무지의 발상으로 여겨진다. 적어도 교육의 근간을 움직이는 방안을 발표할 때에는 그에 따른 정확한 연구와 장기간의 조사, 보완이 필수적일 것이다. 더욱이 교육은 그 나라, 시대의 전문가를 양성하는 가장 중요한 꿈나무를 기르는 목적에 있으며, 국민의식을 형성하는 데 중요한 초석이 된다는 것을 모르는 사람은 없을 것이다.

영화 '서편제'가 그러하였던 것처럼, 한 편의 영화가 한 나라의 관심지표를 바꿀 수 있으며, 시대의 취미를 바꾸어 나갈 수 있다. '월드컵의 신화'를 이루었던 20여 명의 우리 선수들은 전 국민에게 감동의 순간들을 선물하였고 국가적인 이미지를 상상도 할 수 없이 급격하게 신장시켜 놓았다.

'문화경쟁시대'라는 말은 이제 이 시대가 GNP(Gross National Product)가 아닌 GNS(Gross National Satisfaction) 국민 순복지(Net National Welfare: NNW) 등이 갖는 수치를 동시에 중시해야 한다는 말이기도 하다. 1970년대에 중동산유국의 1인당 GNP가 1만 달러를 넘나들었다. 그러나 그 누구도 선진국이라는 말을 하지 않았다. 이유는 단 한가지이다. 문화적인 수치가 아니고 그야말로 경제적인 이유만으로 만들어 낸 수치라는 것이다.

아무리 주관식 평가 운운하지만 꿈나무들부터 수업의 질 관리가 엉망이 되는 현실에서, 교양과목 정도로 여겨지는 문화예술이 과연 이와 같은 문화경쟁시대의 대전제에 부응하는 정도의 비전을 제시할

수 있는 가는 그 대답이 확연하다.

교육자들의 책임도 커

물론 내부에도 문제는 있다. 항상 발랄하고 기발한 청소년들에게 우리의 교육은 심각할 정도로 굳어 있다. 억지로 외운 시 몇 편이 이제는 가물가물하지만 암송할 때마다 암기하는 것만 같다. 기말시험이 생각나고, 시의 상징적 내용보다는 국어선생님의 얼굴이 떠오른다.

음악 시간에 배운 곡이 생각나지만 왠지 '도미솔. 도미솔…' 음계로 남아 있는 듯하다. 미술가 몇 명이 떠오르지만 단 몇 한 작가라도 그 영혼을 불사른 창작과정을 이해할 수 있는 경우는 없다. '삼각형 구도에 풍속화를 잘 그리고…' 등등이 기억에 남아 있는 대부분이다.

그렇다 하더라도 시 몇 편을 제대로 암송하지 못하고 졸업하는 중, 고등학교나 취미 없는 학생들에게는 미술 시간이 너무나 두려운 시간으로만 여겨지는 등 문제점은 많다. 그만큼 교사들의 전문화가 안 되어 있거나 교육 현실이 열악하다는 것이다. 또한 한 교사가 평균 열여덟 시간 정도를 담당하게 되는 우리의 현실에서 적게는 열다섯 시간, 많게는 스물세 시간 정도에 이르게 된다. 평균치로 보아도 약 700명에 이르는 학생을 수행평가와 기말성적관리를 해야 하는 것은 너무나 무리한 업무이다. 담임업무에 환경미화 등의 업무추가와 교육청의 각종 보고업무처리까지 겹쳐, 학생들의 흥미를 유발할 수 있는 수업이 현실적으로 쉽지 않다는 점이다. 더욱이 7차 교육과정의 실시와 함께 1학년 1시수로 끝나는 수업이 많다. 45분이나 50분 이내에 해야 하는 수업에서 무슨 실기수업이 가능한가? 형식적일 수밖에 없다.

그러나 그보다 문제는 평가방식의 객관성 확보로서, 그 결과에 대한 적절한 기준치의 설정과 학생들에 대한 설명이다. 많은 학생들이 어떤 근거로 자신이 그 점수를 받았는가에 대한 최소한의 이해를 할 필요가 있다는 점이다. 물론 미술, 음악의 경우는 더욱 어려운 점이 있지만 평가 내용과 결과에 대하여 간략히라도 수업 시간에 학생들을 상대로 표본만을 설정해서 이유를 설명하는 것은 매우 중요한 절차이다.

물론 이에 대한 전문성을 요구하지만 이번 기회를 통해서 내부적인 반성은 당연히 필요하다고 본다. 왜냐하면 가장 민감한 점수결과가 결국 학생이나 학부모들의 최대 관심사이기 때문이다.

다음으로는 수입 시간에 임하는 학생들의 흥미를 위하여 시시각각으로 변화하는 눈높이 교육에 대한 자기 변신과 수업 내용 개발, 준비, 학생들을 위한 동기유발의 사전 연구 등은 무엇보다 중요한 교사들의 생명이지만 실제에서는 이 부분에 투자되는 시간이 너무나 적다.

바쁘다는 핑계가 교육자의 희생적 자세를 갖춘 지속적인 연구 자세나 담당교과에 대한 수업진행의 적극적인 설명과 당위성의 부가적인 자료구축이라는 어쩔 수 없는 교사들의 의무를 대신할 수 없으며, 소수의 불평에서 착안된 이번 교육인적자원부의 보고안의 근원과 아무런 연관이 없다고 말할 수 없다. 주입식교육을 탈피하고, 보다 자유로운 창의적 사고를 지향하는 수업으로, 흥미를 집중시킬 수 있는 즐거운 수업 시간으로 거듭나는 노력은 현장 교사들의 몫이기도 하다.

또한 중등에서는 예·체능에 대한 교육프로그램개발과 전문가 양성이 너무나 미진했던 것도 사실이다. 교과교육전문가의 부재는 전

분야에서 야기되는 현상이지만, 예·체능은 더욱 심각하다. 불과 손을 꼽는 몇몇 전문가들만이 심층적인 연구를 하지만 철저한 현장경험이 부족하다. 현장과 학문적인 절충·조화를 이루는 전문가의 등장도 절실한 과제이다.

문화적 예외의 원칙이 도전받는다면…

중국의 차이웬페이(蔡元培, 1868-1940)는 '미적인 교육은 종교를 대신할 수 있다'는 말을 한 적이 있다. 그만큼 문화교육은 정신적인 지표를 설정하고 정서적인 안정을 꾀하는 데 도움이 된다는 말로 이해된다.

프랑스에서는 국가의 어떤 분야보다도 문화예술이 중요하다는 인식하에 유럽통합에 있어서도 끝까지 예술예외주의(Art Excep-tionalism)를 주장하였다. 1998년 카트린 트롯트만 문화부장관은 유럽통합 예술정책개방이라는 부당함에 대해 "창작활동 지원에 대한 국가 정책의 파괴로 치달을 수도 있으며, 유럽 문화정책의 수립을 좌절시킬 수도 있다"는 발언과 죠스팽 총리의 "이 협약 때문에 유럽과 프랑스의 문화적 예외의 원칙이 도전 받는다면 동의하지 않겠다"는 말은 우리에게는 참으로 부러운 대목이 아닐 수 없다. 우리보다 생활수준이 훨씬 낮은 동구권국가들의 많은 나라가 가계비에서 20-30% 정도를 문화비에 지출한다는 보고는 더욱 우리를 당혹스럽게 한다.

대안은 이미 언급했지만 국·영·수 중심으로 지출되고 있는 '공교육의 절대적인 보강'과 근본적인 사교육비 절감대책 마련이 절실하며, '수업의 질 관리를 위한 교사들의 연구노력'을 적극적으로 유도하는 것이다. '흥미유발과 창의성' '정서교육으로서의 교양과 소질

계발'의 차원을 적극적으로 반영하는 예·체능분야의 새로운 전략이 필요하다. 또한 향후 8차 교육과정에서는 7차 교육과정에 의해 축소된 이 분야의 시수 조정이 도저히 될 수 없다면 1개 학년을 아예 제외하는 한이 있어도 한 학년에 두 시간 단위 정도를 확보하는 실질적인 수업방법이 중요하다.

그리고 특기적성교육의 보강으로 학생들에 대한 기회부여, 현실적인 교사수급으로 이를 보완하는 제도적 장치, 미술의 경우 아직도 미술실이 없어서 교실에서 수업을 하는 식의 낙후된 교육환경의 개선, 더하여 중등과정의 학자와 전문가 양성으로 이를 적극 활용하고, 교과서 집필과 심의과정에 대한 보다 강화된 기준 적용, 전체 종 수를 줄이는 한이 있더라도 분량과 내실 있는 내용과 지침서의 철저한 기술 등에 의하여 수업의 질 관리가 향상되도록 노력하여야 할 것이다. 더군다나 2007년도부터 예정중인 주 5일 수업제도가 정착되면 나머지 시간에 평생교육프로그램을 운영하는 방안이 제기되어질 것이며, 이 과정에서도 문화예술, 체육에 대한 중요성은 언급의 필요도 없을 정도이다.

이번 대통령에 대한 보고안이 발표된 이후 참으로 답답한 것은 이 분야의 직접적인 부처인 문화관광부가 아무런 성명이나 노력을 하지 않았다는 점이며, 관련 단체들 또한 보다 적극적인 행동에 나서지 않았다는 점이다.

만일 이 안이 실시된다면 국가적인 전략산업으로 자리잡은 폭발적인 성장을 거듭하고 있는 문화예술, 체육분야의 기초교육과 관련산업의 미래 역시 보장할 수 없다. 순수와 응용분야의 다양한 전공으로 선호도가 꾸준히 증가하고 있는 이 분야 꿈나무들이 '점수도 없는 교양과목'으로 전락하는 전공과목에 대한 자존심과 좌절은 어떻게 할

것인가? 적어도 이와 같은 안이 발표되어 거론되었다는 사실만으로도 근시안적인 눈앞의 현실에만 급급하고, 범세계적인 흐름과 시각을 제대로 읽어내지 못하는 정책입안자들의 현실이 답답하기 그지없다.

경제학자들은 '경제가 문화를 먹여 살리고 창출하는 근원'이라고 말하지만 죄송스럽게도 이제는 '문화가 경제를 창출한다'는 정도의 막강한 파워를 갖고 있는 부분도 적지 않다는 것을 인식해야만 한다.

2003년 5월호 《월간 미술세계》
〈예·체능평가방식의 전환, 그 '문화적 모독'과 현안과제〉

"순수예술, 그거 왜 하죠?"

"대학과 사회를 고발하고 싶다"

얼마 전 한 여자졸업생이 오랜만에 교수연구실을 찾아와 이렇게 자조 섞인 독백을 했다. 이 학생은 모범생이었고, 대학원을 나와 조교를 거치면서 결혼까지 포기하고 미술작업에만 충실해 온 우수한 재원이요, 촉망받는 신예 작가다. 그러나 그녀는 아무리 작가생활을 열심히 해도 작품을 팔기 어려우며 대학에 취직하기도 쉽지 않다고 하소연했다.

순수예술 분야의 청년작가들이 겪는 아픔은 비단 우리나라에만 있는 일은 아니다. 문제는 거의 평생 동안 작품과 씨름하면서도 자괴감을 맛봐야 하는 경우가 너무나 허다하다는 것이다.

컬처노믹스(Cultunomics)의 시대

이같은 현실을 타개해 보려는 예술인들의 안간힘은 2,823여 건에 541억 원을 넘어선 올해의 문예진흥기금 신청명세에서도 잘 나타난다. 결국 이 중 35.7%만이 지원대상으로 선정돼 131억 8천만 원 정도를 받게 됐지만, 아예 신청할 의지조차 잃은 작가들이 너무나 많다.

이건용 「신체드로잉(중년부인)」 1990. 종이에 아크릴. 220cm×220cm

지난해에는 대통령의 지시로 현재 전체 문화예산의 16.2% 수준인 순수예술 분야의 예산을 2011년까지 25%로 높여 9천억 원으로 늘리고, 문예진흥기금을 2010년까지 1조 5천억 원(현재 4,144억 원)으로 조성한다는 계획이 발표되기도 했으나 기획예산처와 사전 조율이 이뤄지지 않아 실현 가능성이 불투명하다. 이런 상황에서 새 정부를 맞이하게 되었다.

'컬처노믹스(Cultunomics)'라는 말이 있다. 1990년대 피터 듀런드

(Peter Duelund) 덴마크 코펜하겐대학(University of Copenhagen) 교수의 말이었지만 새로운 문화적 선택과 기호에 의해 경제구조가 바뀐다는 뜻이다.

'유나이티드 컬러스 오브 베네통(United Colors of Benetton)'이라는 한 장의 포스터가 인종을 초월하면서 전 세계인의 구매력을 촉진시키기도 하고, 높이 300m의 에펠탑 하나가 프랑스의 문화적 자존을 상징하며 연간 400만이 넘는 관광객들을 불러들이는 세상이다. 2000년에 8,300억 달러이던 세계의 문화시장 규모가 2005년에는 1조 1,700억 달러를 상회할 것이라는 예측은 이같은 현상이 앞으로 더 확산될 것임을 말해 주고 있다.

그러나 유럽 등 선진국에서 이같은 문화산업의 성공이 있기까지는 무수히 많은 가난한 예술가들의 노력과 절규가 뒷받침돼 있었다. 이탈리아의 디자이너 토스카니의 세상을 돌아보는 냉철한 철학과 창의력이 있었기에 베네통의 포스터도 가능했던 것이다.

기초학문이나 이공계 기피현상처럼 어느새 예술분야에서도 경영논리가 우선시되는 분위기다. 얼마 전 새 정부의 공약사항이라며 고교 예체능 분야의 성적이 입시 내신성적에서 제외된다는 발표가 나와 세상을 놀라게 한 웃지 못할 해프닝이 일어나기도 했다. 문화생산비 소득공제, 문화벨트 조성 등을 제외하고는 새 정부의 공약 중 어디에도 정확한 수치로 뒷받침되는 순수예술 분야의 진흥계획을 찾을 수 없어 우울한 생각이 든다.

하기야 문화부문 예산이 전체 예산의 1.18%이니 과거에 비하면 획기적으로 올랐다고 할 수도 있다. 그런데도 작품 구입비가 43억여 원에 머물러 소장품이 4,500여 점에 그치고 있는 우리 국립현대미술관의 위상은 아직도 참담하다. 수십만 점의 소장품에 이미 1천억 원

대의 작품 구입비를 넘고 있는 외국의 유수한 미술관과 비교하면 질적으로나 양적으로 지방의 특수미술관 수준에 불과하다고나 할까.

지원수준 참담해

정작 예술가들 쪽을 돌아보아도 답답하기는 마찬가지다. 예술가들도 새로운 시장논리에 부응, 생각의 속도를 개선해 최소한 자기 작품을 관리하고 적응하려는 노력을 해야만 한다. 제도나 지원은 어디까지나 '응원군'일 뿐임을 잊어서는 안 된다. 지쳐 문드러지는 자신들의 그림자까지도 놓치지 않겠다는 전문가적 정체성과 철학적 의지는 어떠한 경제논리보다도 값진 생명줄이기 때문이다.

문화산업의 기반으로서 그 중요성을 더해가고 있는 순수예술 분야에 대한 새 정부의 정책이 궁금하다. 정부의 정책 전환과 예술가들의 의식 전환이라는 두 가지 축이 어떻게 조화를 이루는가에 따라 21세기 한국문화의 경쟁력이 좌우될 것이다.

2003. 1. 17. 중앙일보

'미술대가' 씨앗 어릴 때 뿌려야

윤이상, 백남준, 정명훈 등이 다 우리나라에서 예술전문교육을 받은 분들이 아니다. 국제화시대를 맞아 우리의 교육열을 감안하면 그 양적인 면에서 이제 세계적인 예술가를 상당수 배출했어야 하지만 현실은 그렇지 못하다. 2만여 명에 달한다는 미술계열 대학의 입학정원도 그러하지만 디자인, 영상관련 미술인구도 급속도로 증가되는 추세에 있어 문화대국으로서의 양적인 자질은 갖춘 셈이지만 작가들이나 디자이너들의 경쟁력이 세계적인가에 대한 의문은 여전히 남는다.

"물고기를 잡아 줄 것이 아니라 잡는 방법을 교육하라"는 유대인들의 교육방법은 우리들에게 많은 교훈을 준다. 이미 우리나라에서도 지식만을 채워 가는 교육이 아니라 그의 창의력과 상상력에 불을 지펴 가는 선진적인 교육이 중요하다고 외치고는 있지만 영아 시기부터 체계적으로 관리되지 못하는 교육의 문제는 우리 미술계의 난제를 잉태하고 있다.

일본이 중등학교까지 70색상을 체험한다는 결과분석에서부터 미국이나 독일의 초등학교 수준에서 프랭크 스텔라, 장 팅겔리 등의 현대적인 작품을 쉽고도 흥미로운 내용으로 100여 점씩 감상하고 비평하며 미술사를 이해하는 등의 **DBAE** 교육이념을 실천하는 사례들은

많은 점을 시사한다. 또한 선진국들이 수백여 개가 넘는 각종 어린이 박물관과 미술관을 운영하여 문화적인 체험을 시도할 수 있도록 하는 데 반하여, 우리는 오직 한군데밖에 없는 것이 현실이다.

대학교육을 말하기 전에 이미 어린이들은 초등학교에 진학하는 시기에 유아기의 빛나는 상상력이나 영감의 자유를 잃어가고 있다는 것은 현장에 있는 분들이면 누구나 인지하고 있다. 주제가 한정되고 색채가 제한되어져 가고, 소질에 자신이 없는 것처럼 포기해 가는 현상은 문화경쟁시대의 창의성을 향상한다는 점에서도 도움이 되지 않는다.

요즈음 부족한 초등학교 교사에 대한 관심이 집중되고 있지만 하루속히 유아, 초등교육에 미술교육전문가를 투입하여 그 전문성을 보완하는 방안을 강구해야 할 것이며, 주요 지역에 어린이박물관, 미술관을 건립함으로써 게임에만 몰두해 가고 있는 그들의 상상력을 훨훨 날게 하는 데 사회교육적인 차원의 기반시설로 활용해야만 한다.

피카소 역시 일생 동안 어린이들의 무한상상력과 놀라운 창의력을 동경하였고, 언제나 그들의 세계를 생각하면서 그칠 줄 모르는 창작열을 불태웠다는 말을 한 적이 있다. 이제는 사회기반교육의 구축에 의하여 황홀한 영감의 바다를 항해할 수 있는 동기유발과 기회를 제공하고 어린 시절부터 좌뇌와 우뇌 모두에 불을 지피는 장기적인 교육체계가 절실히 필요하다.

<div align="right">2001. 10. 31. 중앙일보</div>

크레파스교육의 한계

색채에서 살색이나 하늘색이라는 말을 들어본 적이 있을 것이다. 그렇다면 흑인의 경우와, 대도시의 경우 공해가 하늘을 뒤덮는 회색 하늘이 대다수인 날 그 색채들을 어떻게 설명해야 할까?

유·아동미술교육의 경우는 아직 언어가 발달되지 않은 어린이들에게는 정서적으로나 인지발달과정에서 지극히 중요한 교육이라는 것은 두말할 나위가 없다.

그런데 최근 이 분야의 통계조사를 통하여 교육의 실태를 분석한 결과 참으로 아연실색할 만한 결과가 나왔다.

색채의 사용이 7-8색 이하로 평균치가 극히 제한되어 있었음은 물론, 재료 중 크레파스를 사용하여 교육한 경우가 60%대를 넘었고, 만들기나 자연학습, 집단조형, 감상 등의 다양한 학습의 내용은 모두를 합쳐도 30%-40%대로 크레파스의 사용에 못 미치는 수치를 기록하고 있었다.

이런 현실이니 다양한 교구의 개발은커녕 올바른 색채나 조형교육을 통한 정서순화와 창의적인 의식을 배양한다거나 전통미술에 대한 소재나 재료를 사용한다는 것은 기대이하의 수준에 그칠 수밖에 없다. 여기서 크레파스의 사용은 당연히 재료의 편리성 때문이었을 것이다.

군이 독일의 예를 들어서 안됐지만 주요 교재의 내용은 그리기 자체가 20%대로 그치고 있으며, 그 역시 다양한 재료의 사용이 이루어지고 있고, 대체로 다른 분야와의 연계에 의한 사고와 창의성을 중요시하면서 문제 제기식의 자유스러운 발상을 존중하는 체계로 이루어져 있다. 교사의 지침서가 교재를 훨씬 능가하는 분량으로 섬세하게 짜여져 있는 것도 인상적이었다.

전국에 약 4만여 개에 달하는 가히 세계적인 수준의 양적인 팽창이 이루어진 아동미술교육의 현주소는 연간 수천 억을 쏟아 부으면서도 어느새 가장 경계해야 하는 「의식의 도식화」를 비롯하여 「비주체적 의식교육」의 전철을 밟아가고 있으면서도 이렇다 할 우리식의 기초연구가 거의 없는 것이다.

이미 밀려오는 문화경쟁시대, 언제까지나 국·영·수 위주의 교육만 외쳐야 하는지… 어린이들의 감성교육은 적어도 한 인간의 영혼의 문제를 다룬다는 것을 명심해야 할 것이다.

2001. 6. 7. 대한매일

6

문화정책을 생각하며

미술은행, 국민편에서 생각해야

참으로 오랜만에 한 차원을 달리하는 문화정책의 기초 안이 발표되었다. 국가가 미술품을 구입하여 싼값에 대여 서비스를 한다는 점에서 그간 예산 부족으로 작품을 구경조차 하지 못했던 공공기관들이나 열악한 환경에서 허덕이는 미술계에서도 비상한 관심을 끌고 있다. 지난 18일 세종문화회관에서 있었던 공청회를 통해 알려지기 시작한 이 제도는 국고 25억 원으로 작가들의 작품을 구입하여 이를 공공기관에 임대하고 미술 작품에 대한 감상의 기회를 늘리는 한편 작가들과 미술 시장의 흐름을 지원하는 일석이조의 효과를 추구하자는 데 목적이 있다.

작품 구입 방법은 공모, 추천, 현장 구입 제도를 입체적으로 활용하면서 작가와 미술 시장을 동시에 지원하는 효과를 거두고 질적인 우수성을 확보하겠다는 것이 기본적인 안이다. 그러나 세간의 관심이 집중된 만큼 이견도 적지 않다. 즉 작가는 열악한 창작 지원의 형태를 우선해야 하고, 신진작가가 우선되어야 한다는 입장을, 화랑은 유통 구조의 확립이라는 전제가 있어야 한다는 의견을 제기한다. 전업 작가 역시 그들의 어려운 현실을 비추어 보아 청년 작가 지원만으로 제한한다는 것은 부당하다는 이견이다.

미술은행의 목적 또한 은행에 걸맞게 작품을 담보로 한 융자도 가

능하도록 해야 한다는 의견도 있고, 지방 작가들의 소외, 집행 과정
의 철저한 준비 등이 지적되었다.

하지만 이 시점에서 우리가 생각해 봐야 할 것이 있다. 첫번째는 이
제도의 시행 목적이 '국민 문화 향수권 신장' 이라는 대전제에 있다.
즉 어떠한 작가의 작품을 구입할 것이지, 건전한 미술시장의 육성 지
원이라는 의미도 중요하지만 그 이전에 국민을 위한 문화 서비스가
가장 우선적으로 감안되어야 한다. 그렇기 때문에 실험적이고 예술
적 가치가 있는 작품도 상당 부분 필요하지만 국민 정서와 기호도를
반영하는 작품들도 다양하게 소장되어야 한다는 것은 당연한 이치이
다. 공공기관으로부터 외면을 당하는 작품이 아무리 많으면 무슨 소
용이겠는가?

두번째는 합리적 대화와 조율을 위한 토론 과정이 활성화되어야 한
다는 점이다. 아무리 좋은 안을 낸다하더라도 제각기 주관적인 발언
만을 반복한다면 한계가 있다. 지금쯤은 미술계도 토론 문화를 활성
화하고 경영 전문가들을 배출하면서, 작가나 화상들도 열린 시각으
로 관련 행정 시스템 정도는 정확히 이해하려는 거시적인 노력이 절
실하다. 언제까지나 '순수의 시대' 에만 머무를 수는 없다는 것이다.

이번에 전격적인 시행을 하게 되는 미술은행제도는 아직은 시작 단
계이고 점진적인 보완이 필요하다. 사실상 올해 25억의 예산으로 약
300여 점의 작품을 구입한다고 보아도 임대 수량이나 미술계의 요구
를 다 반영하기에는 턱없이 부족한 실정이다. 이는 영국이 **GAC**
(Government Art Collection) 등 4개 기관에 2만여 점, 프랑스 7만여
점, 캐나다 1만 8천 점, 호주 9천여 점을 소장하고 있는 현황과 비교
하면 아직 초기 단계일 뿐이다. 정부는 이러한 면을 감안하여 점진적
인 지원 확대와 어려운 미술계의 지원을 동시에 해결하는 대안을 지

속적으로 모색해야 할 것이다.

　미술계에서도 각 단체나 작가들이 어려움을 호소하기보다는 한 단계 나아가 충분한 토론을 통하여 중지를 모은다면 선진국과 같은 수준으로 끌어올리는 데 박차를 가할 수 있을 것이며, 국내뿐 아니라 해외 공관 등에도 많은 작품을 전시하여 문화 한국의 이미지를 한 차원 달리하는 과감한 정책 지원이 가능하도록 해야 할 것이다.

<div align="right">2005. 1. 31. 동아일보</div>

문화예술위원회, 그 산적한 과제와 현안들

창작과 행정의 전문성은 구분되어야

그 말 많던 문화예술위원회의 위원선정이 발표되면서 본 궤도에 진입하게 되었다. 동시에 예술인들의 엇갈리는 우려와 지지가 반복되면서 가능성과 한계에 대한 논의 역시 지속적으로 제기되고 있다.

이미 발족 전부터 제기되어 왔던 가장 핵심적인 문제들 중에서 최우선으로 꼽히는 것은 위원회의 정체성이다. 이는 상근체계로서 전문성을 사전에 확보하여 한마디로 이른바 준비된 행정적, 정책적인 능력을 발휘할 수 있는 인력이 아니고서는 '예술인에 의한 예술지원'의 이상적인 지표가 달성될 수 있는가에 대한 의문이었다.

무엇보다도 위원회에서는 미술분야만 하더라도 10개 분야가 넘는 전체 장르와 사진과 건축 등의 분야 총괄, 대외적인 재원확보 노력, 변화하는 세계적인 추세와 해외사례의 지속적인 파악과 연구, 공정하고 균형 있는 운영 등 과정상의 어려움을 입체적으로 안고 있다.

이러한 문제들은 최근 새 예술정책의 수립, 미술대전의 정체성 확립과 정책적인 처리과정, 공공조형물과 건축물미술장식품, 올해의 예술가상, 문예진흥기금 운영, 미술은행제도의 시행과정 등에서 연속적으로 나타난 문제이다. 이는 정교한 시스템의 구축 없이 단지 이

한국문화예술위원회 건물. 2005년 8월에 출범했으며, 문화예술분야 지원과 행정의 '전문성' '객관성'에 대한 논란이 끊이지 않았다.

상적인 의미와 기획만으로 실행되었을 때 그 결과가 어떻게 나타났음을 보여주는 사례이다.

그렇기 때문에 위원회는 치밀하고도 폭넓은 전문적인 경험과 발 빠른 정보능력을 동시에 구사해야만 한다. 해외에서 대표적인 성공사례로 꼽고 있는 영국예술위원회(Arts Council of England)의 경우에서도 예술인들의 참여가 제한되고 전문인들로 구성된 행정인력들이 이를 전담하는 시스템으로 운영되고 있다. 물론 여기에도 'Arm's Length 지원은 하되 간섭하지 않는다'는 원칙이 엄격히 적용되어 행정인력들의 현장간섭이 금지되어 있다. 이에 비하여 국가주도형의 프랑스는 전반적인 사업들이 국가의 장단기적인 비전수립에 의하여 대통령과 문화부가 이를 주도한다. 여기에는 그 권한과 함께 철저한 책임이 주어지며, 관료들이나 전문가들의 경우 책임에 대한 무거운 부담을

가지게 될 수밖에 없다는 것이다.

프랑스와 영국의 제도가 우리나라에 그대로 적용되어야 한다는 것은 아니다. 지나친 정부기관주도형은 당연히 부정적인 요소도 많다. 우리의 경우 문예진흥원에서는 과거 자료에서 보다시피 64개 세부분야에서 515명의 예술인들이 직접 심의 등 각 위원회에 참여하여 왔다. 이는 예산편성이나 기획, 정책적인 지원과정에서는 크게 참여되지 못했지만 그 결정과정에서는 절대적인 영향력을 행사해 왔다는 것을 증명한다.

이제는 정책기획과 입안, 예산의 편성이나 집행과정까지 위원회의 절대적인 힘을 가지게 되었다. 그러나 이번에 선임된 위원들의 면면은 예술가로서는 상당한 인정을 받고 있지만, 위원회의 위원의 자격에서는 일부가 예술행정의 경험이나 포괄적인 연구업적, 객관성 등에서 위원회의 객관성을 지닌 전문가로 보기에는 일단의 문제가 있다는 것이 중론이다. 이러한 우려를 위원회에서 어떻게 보완하고 전문성을 확보해 갈 것인지가 가장 큰 문제로 지적된다.

정부가 주도하는 문화예술인들의 참여에 대한 방향설정은 원칙적으로 좋으나 적어도 기획이나 행정에서는 창작과 해당분야의 전문성은 당연히 구분되어야 한다는 점을 강조하고 싶다. 적어도 한 국가의 재원을 확보하고 이를 대국민, 정부나 국회, 세계 각국의 다양한 시스템과 교류하고 관계를 밀접하게 유지해 가야 한다는 점에서 그 전문적인 인사들로 이를 운영해 가야 한다는 것은 두말할 여지가 없다.

균형지원이 중요

사실 많은 예술인들의 창작이 문예진흥의 혜택만으로 그 진수를

발휘할 것이라는 추측은 잘못된 인식이다. 언제나 묵묵히 초연하게 작업에 몰두하는 그룹들은 진흥원의 존재와 무관하게 어려운 환경에서도 작업의 의지를 불태워 왔고, 국내외적으로 좋은 반응을 불러일으켜왔다. 그러나 문제는 우리나라와 같이 문예진흥의 규모나 기회가 극소수인 경우 문예진흥원과 같은 기구들의 역할이 특히 기초예술분야 작가들에 대한 보다 많은 기회를 확대할 수 있다는 점에서 매우 중요한 역할을 하게된다는 점이다.

다음은 공정성의 문제로서 편향적인 성향을 지닌 '코드'라는 단어가 유행어로 나올 정도이지만 생각해보면 공정한 기회나 균등한 정책적인 양식으로만 처리된다면 아무런 문제가 아니다. 그러나 최근의 문화정책 상당부분에서는 이러한 우려가 현실로 둔갑한 적이 한두번이 아니다. 예술이 정치적인 도구나 힘의 균형에 의하여 좌우되는 현실은 아직도 문화후진국을 면치 못하는 현주소이며 서글픈 현실이다.

이번 위원회가 갖는 또 하나의 열쇠는 바로 편향적인 색채를 드러내서는 안 된다는 점이다. 여기서 편향적이라는 말은 이념적 성향만을 가리키는 것은 아니다. 미술만해도 12개 정도의 각 장르가 있고, 그 장르를 넘어서는 다양한 성향의 새로운 사조가 나타나고 있다. 수도권과 지역간의 균형, 기성작가와 신진작가의 균형, 전업작가 그룹들에 대한 배려, 순수와 응용분야, 창작과 학문분야의 균형지원, 장기적인 차원의 기초인프라와 단기적인 지원, 국내외의 다양한 정보수집, 슈퍼스타를 위한 집중지원의 필요성 등이 요점이다.

지금까지 장기적인 차원의 기초 인프라 구축보다는 지나치게 감각적인 단기차원의 지원이나 학맥, 수도권위주의 고정적 관념의 지원실태, 다건 소액위주, 연속지원보다는 일회성지원, 철저한 검증을 통

한 장단기비전의 공감대 형성을 통한 지원체계와 일관된 사업시행 등에 있어서 상당한 문제점을 야기해 왔다. 이러한 점에서 볼 때 이미 구성된 위원회의 부족한 부분을 대차하는 의미에서라도 특별기구나 소위원회의 역할 또한 위원회의 구성 못지않게 중요할 것이다.

아마추어적인 실험항해 있을 수 없어

여기에 위원들의 업무상 중요성을 보아 반 상근이나 상근체계를 요구하는 데 반하여 이에 대한 보완작업이 필요하며, 문화수요층들에 대한 정확한 실태조사와 방향설정, 최근 적지 않은 관련기구들이 발족한 이후 이에 대한 조정기능과 제반 연구기능 등이 논의 될 수 있다.

이미 위원회의 위원들이 선임되었지만 다시는 아마추어적인 실험 항해를 한다는 식의 발상은 있을 수 없다. 국민이나 문화계가 임상의 대상으로 보여지기에는 너무나도 지쳐있고, 그 상처가 말이 아닌 상태이다. 그리고 시간이 없다.

진단을 하든, 수술을 하든 의사의 노련함과 경험치는 결국 치료의 첩경이 될 수밖에 없다. 문화예술위원회는 바로 그 의사의 집도만큼이나 중요한 위치에 설 수 있는 의미를 지닌다. 더욱이 우리의 문화를 한 차원 달리하는 데 절대적인 위치는 아니더라도 결정적인 역할을 할 수 있는 점에서 문화예술위원회의 진중한 행보를 기대한다.

2005. 9. 《월간아트》

문화의 대중화와 행정부의 의식변화

얼마 전 강연 때문에 광주에 들렀을 때 북구청민원실을 갈 일이 있었다. 그런데 놀랄 만한 일을 목격하였다. 민원실 앞에는 40-50평 정도의 갤러리가 만들어져서 시민들 누구나 감상할 수 있는 공간을 만들어 놓았던 것이다. 비록 작고 전문적인 갤러리로서의 시설은 아니었지만 전시회의 성격도 상당한 수준의 작품들이 걸려 있었고, 공무원들의 열의도 대단하였다.

최근 부산, 대전에도 시립미술관이 개관되었고, 대구, 광주 역시 본

대전시립미술관 앞 분수 광장

격적인 설립계획이 진행중이다. 뿐만 아니라 지자체 덕분이기도 하지만 각 지역에서는 도자기나 영화, 애니메이션 등의 관련 국제행사가 적지 않게 열리고 있고, 공항이나 역사에도 작은 화랑들이 들어서 문화의식을 향상시키는 데 도움이 되고 있다. 얼마 전부터는 1도시 1조각공원의 계획이 문광부에서도 장려하는 정책으로 추진되어 이미 여러 곳에 설립됨으로서 시민공원으로서 훌륭한 몫을 다하고 있다.

물론 이와 같은 움직임은 문화의 세기를 맞아 매우 고무적인 일로 평가된다. 더욱이 최근의 세계문화유산등록에 지자체장들이 발벗고 나서는 일을 목격하면서 적어도 우리의 문화의식이 어떠한 의미에서든 정부의 관료들에게 있어서 아직까지는 모종의 가능성을 지니고 있다는 것을 느낄 수 있었다.

사실상 우리나라의 문화 GNP(Gross National Product)가 향상되어지는 것은 그리 먼 일만도 아니다. 예를 들어 만일 광주의 북구청과 같은 예가 비록 규모나 질적인 수준은 한계를 지니고 있다고 하지만 전국의 232개에 정도에 이르는 시, 군, 구 이상의 행정단위에서만 시도되어진다면, 즉시 사회전반에 영향을 미치게 되어 불가능하리라고 보았던 1천 개소의 박물관 미술관 설립은 일거에 가능할지도 모른다.

인정하고 싶지는 않지만 아직까지는 우리의 의식이 수동적인 궤도를 통하여 계몽되어지는 부분이 적지 않다. 이러한 정책은 비록 국민정서에만 도움이 되는 일이 아니다. 한정된 관광자원의 문제를 논할 때도 언제나 하는 말이지만 이제는 우리가 우리의 문화를 통한 볼거리를 만들어 가야 한다는 점에서도 무엇보다 중요할 수밖에 없다.

문화시설의 확충은 물론 전국의 도나 대규모 시단위의 예술회관과 같은 시설에 의하여 최소한의 체면을 유지하고 있지만 이제는 보다

시민에게 가깝게 접근하는 성격의 시설이 동시에 요구되고 있다.

현대의 예술은 이제 더 이상 치외법권적인 신성함이나 절대영역을 고집하는 유아독존적 존재만이 아니라는 것을 우리는 너무나 잘 알고 있으며, 국민과 대중에게 보다 친숙하게 다가서는 이중적인 전략이 절실하게 필요하기 때문이다.

2001. 6. 29. 대한매일

'제도적 테러' 라는 것을 왜 모르는가?

'우리는 무엇으로 사는가?' 참으로 요즈음은 화랑가 나가기가 그리 반갑지만은 않다. 며칠 전 빌 비올라(Bill Viola)의 전시를 보고 오면서 9·11 테러에 놀란 미국인들의 경악하는 표정처럼, 충격과 공동화된 현대인들의 모습들이 적나라하게 영상으로 처리되어 다가오면서 마치 최근의 우리 미술계 표정이 아닐까 생각하였다.

너무나 불경기인 문화예술계 전반의 가라앉은 분위기도 그렇지만 문예진흥기금의 확보가 비상이 걸리고 미술시장은 완전히 얼어붙은 지 이미 몇 년째인지도 모를 일이다. 작가들의 생계가 어려워지니 자꾸만 작업현장을 떠나는 모습들이 안타까웠는데, 가득이나 전쟁, 북핵, 사스 등의 악재가 겹치고, 예체능과목 성적폐지론이라는 희한한 발상이 대통령에게 보고되는가 하면, 지난 25일에는 모 일간지에서 그렇지 않아도 걱정하고 있는 2004년도 미술품 종합소득세에 대한 언급을 하면서 24일 재경경제부에서 이를 다시 한번 확인하였다는 말을 하고 있다.

고사직전의 미술시장 죽음으로 내몰아

이 법안은 이미 1990년 12월 31일부터 정부가 시행하려다가 계속

유예를 반복하면서 미루어 온 법안으로서 미술시장을 완전히 얼어붙게 하기에 충분한 공포적인 구조를 띠고 있다. 일단 외형적으로는 2천만 원을 넘는 미술품이나 골동품을 판매하였을 때 양도차익을 누진률로 나누어 9-36% 정도를 종합소득세에 합산하여 부과하겠다는 법안이다. 본래는 양도소득세형태로 부과하려던 것이 이와 같은 법안으로 변형된 것은 그나마 재경부에서 양보했다는 식의 발상이었다.

이 법안의 내용은 구입가와 매매가의 차이에서 발생하는 자본이득(Capital gain)이라 불리는 양도차익이 발생하였을 시 부과하는 것으로서 본래 투기조짐이 있다고 판단한 1990년 당시 제기하였다. 적응 기간을 통해 1993년 1월 1일부터 시행한다는 방침이었으나 미술계와 사회의 반발을 불러일으켜서 3년간 유예가 이루어지고 1996년 1월 1일부터 실시하기로 한 것이 다시 반발에 부딪혀서 5년간 유예가 되고, 2001년 1월 1일부터 소득세로 편입하여 시행되도록 하였지만 다시 유예를 거듭하여 2004년 1월 1일부터 시행되도록 하였다.

그간의 복잡한 내용만큼이나 다소 법안도 이해하기가 까다롭다. 그 내용의 요지는 소득세법의 제20조의 2(일시재산소득)에서

「① 일시재산소득은 당해 연도에 발생한 다음 각 호의 소득으로 한다. 1. 대통령령이 정하는 서화·골동품의 양도로 인하여 발생하는 소득」이라는 항목이 추가되었고, 1998년 4월 1일에는 소득세법시행령이 일부 개정되어 대통령령 제15747호 제40조의 2(일시재산소득의 범위)에 ① 법 제20조의 2 제1항 제1호에서

「"대통령령이 정하는 서화·골동품"이라 함은 다음 각 호의 1에 해당하는 것으로서 개당·점당 또는 조(2개 이상이 함께 사용되는 물품으로서 보통 짝을 이루어 거래되는 것을 말한다)당 가액이 2천만 원 이상인 것을 말한다.〈개정 98. 4. 1〉」라고 되어 있으며, 중개인의 거

래명세서 제출의 의무 대신 양도소득자의 자진신고를 받게 되는 형식을 취하고 있다.

오히려 미술시장의 부양책을…

재경부에서는 "관련 법 조항이 이미 마련되어 있는 만큼 국회에서 고치지 않는 한 내년 1월 1일 매매분부터 자동적으로 종합소득세가 과세될 예정"이라고 말했다는 기사가 보도되었다. 여기에 투기대상으로 보는 당초의 시각과 경실련 등 시민단체들이 재산 증식 또는 상속, 증여 수단으로 이용되고 있는 만큼 조세형평 차원에서 반드시 과세해야 한다는 시각을 갖고 있으며, 2천만 원 이상의 작품이므로 일반적인 가격에는 해당되지 않는다는 점을 강조해 왔었다.

그러나 이 부분에서는 크게 세 가지의 문제가 남는다. 첫번째는 지금까지 화랑이나 예술가들이 소득세나 부가가치세, 경매수수료에 대한 제반세금 등을 모두 납부하게 되어 있다. 그러나 여기에 양도차익에서 발생하는 소득을 종합소득세로 부과하는 방안은 기존의 모든 세금을 납부한 후 특별관리식으로 추가 발생시키는 항목이라는 점이다. 미술계에서 도저히 이해하기 힘든 부분은 바로 이 점이다. 모피코트도 아니고, 다이아몬드와 같은 보석도 아니다. 오히려 적극 장려해야 할 문화유산의 거래를 이렇게 검은 시장으로만 바라보는 관리들의 시각은 수정되어야 마땅하다.

더군다나 최근과 같이 미술시장이 어려운 실정에서 오히려 부양책을 내놓아 물꼬를 터나가야 하는 실정에 있다. 작년 부산과 대구에서 열린 아트페어의 소식은 판매액에서 실망을 금치 못하였다. 정부의 부분 지원이 있었기에 그나마 체면이라도 유지하였다는 것은 시장관

계자들이면 누구나 알고 있다. 청년작가들의 전시가 어려워지고, 이렇다 할 작가들도 선뜻 전시엄두를 내지 못하고 있다. 얼어붙은 시장에서는 이름만 대면 알 만한 화랑들이 개점 폐업 상태에 있고, 판매고가 줄어들면서 청년작가 지원이 더 이상 진로를 찾지 못하고 있다. 이런 결과로 순수미술 전공자들의 지원이 격감하고 실용미술만을 지원하려는 대학가의 풍토가 이미 심각한 수준이다.

두번째로는 100만 원짜리 작품이 언제 2천만 원이 될지 모르니 모든 작품의 거래를 등재해야 하는 실정이 된다면 결국 일체의 작품거래를 전산화하고 거래자의 신분을 기재해야만 한다. 미술시장의 모든 작품을 전산화하여 거래한다는 것은 현실적으로도 불가능하지만 미술시장을 마치 부동산시장과 동일시하는 현상으로 말미암아 그나마 극소수 컬렉터들의 발걸음을 완전히 끊어놓을 수 있다는 것이다. 외국에서는 물론 어느 나라에서도 부동산시장과 동일한 법규로 과세하는 경우는 없으며, 오히려 소더비나 크리스티의 경우 거래자의 신분까지도 비밀에 부쳐 주는 경우가 있다.

세번째로는 음성거래의 증가와 고미술품의 해외 밀반출이 급격히 증가할 것이라는 점이다. 이는 물론 추정에 그치는 범법적인 문제이지만 문제는 이를 추적하기가 거의 어렵다는 점을 간과해서는 안 된다. 문화재의 중요성, 그 거래가 단순 거래가 아닌 문화적 거래의 성격을 띠고 있다는 점을 잊어서는 안 된다는 것이다.

누가 말해도 '투기'의 '투' 자도 볼 수 없는 최근의 미술시장. "죽을 땐 죽더라도 제발 그래봤으면 좋겠다"는 어떤 화랑주인의 볼맨 목소리처럼 도저히 어떠한 이론으로도 납득할 수 없는 재경원의 2004년 종합소득세 밀어부치기는 이번이야말로 폐기되어야 마땅하다.

더군다나 순수예술분야의 본격적 부양책이 없는 실정에서, 탁상행

정의 '조세형평원칙' 등등의 세법논리만으로 미술시장에 적용하려는 의도는 고사직전의 미술시장을 죽이려는 결과로 나타난다. 결국 그것은 정부의 보다 많은 세수확보에도 도움이 안 되거니와 정부지원이 너무나 미미한 작가들의 '창작환경 고사작전'으로 직결되는 '제도적 테러'라는 것을 왜 모르는가?

2003. 5.《아트인 컬처》

7

문화수도는 가능한가?

호남 예맥, 중심 축 잃고 있다

얼마 전 광주를 문화수도로 육성한다는 소식에 매우 반가운 마음이었다. 그러나 그 현실과 방법에서는 많은 점이 고려되어야 한다.

현재 광주나 전남 지역의 문화적 조건은 어느 지역보다도 우수하다. 담양이나 진도, 땅끝, 강진이나 해남 등의 자연과 정원, 도자기, 공예품 등을 비롯하여, 예술이라고 부를 만한 음식문화, 곳곳에 산재된 유적지, 걸죽한 가락으로 이어지는 여유의 미학은 그 자체만으로 이미 문화수도이다.

그러나 이와 같은 것들은 그 대부분이 선조들의 유산이다. 문제는 이를 올바로 계승하고 발전적으로 이어나가지 못하고 있다는 점에서 문화수도 전략이 보다 면밀한 검토를 거쳐야 한다.

정부의 의지나 외형적인 인식과는 달리 광주, 전남 지역의 현대화된 문화 인프라는 오히려 타지역에 비해서 별로 나을 것이 없다. '풀뿌리 문화'라고 말할 수 있는 지역 사회 저변의 구조는 광주만 해도 사립박물관이 한 곳도 없으며, 공립을 합쳐 미술관은 세 곳밖에 되지 않는다.

지금이라도 사이트를 검색해 보면 이와 같은 현실은 단적으로 나타난다. '남도화맥,' '호남예맥' 어느 것을 입력해도 이렇다 할 내용이 없다.

문화예술의 육성과 문화관광 육성, 전통의 보존과 활성화는 각기 또 다른 의미를 지니고 있다. 호남의 현실과 너무나 겉도는 비엔날레도 그렇지만 이왕에 문화수도까지 거론되었다면 그 기반부터 고급문화까지 궤적하는 전체적인 틀의 변화가 요구된다.

　이 점은 거창한 건물을 짓고, 최신 시설을 갖춘 공연장이나 전시실을 확보하는 일보다 훨씬 중요하다. 컨텐츠를 어떻게 채워갈 것이며, 물려받은 유산을 어떻게 자생적으로 계승·발전시켜 나갈 것인지가 우선이라는 말이다. 천년의 향기를 머금은 본질적인 예술의 활성화가 가능해야만 관광이나 상품개발이 비로소 빛을 발하게 된다는 것을 잊어서는 안 된다.

<div align="right">2005. 4. 19. 광주일보</div>

문화수도? 예향으로서의 본질이 시급하다

문화계는 최근 광주에 대한 관심이 급증하고 있다. 물론 미술분야에서도 광주비엔날레로 잘 알려진 광주의 위상은 매우 중요한 위치를 차지한다. 문화수도가 논의되고 기하학적인 예산이 투입되어 새로운 전략으로 거듭나는 도시를 만들겠다는 정부의 의지는 그간 예향으로 불려온 도시의 역사나 환경을 일신하는 중요한 기점이 될 수 있다.

그러나 놀라운 사실들을 몇 가지 발견하게 된다.

첫번째는 광주, 전남 지역을 통틀어서 문화재와 미술분야의 가장 중요한 네트워크를 형성하는 박물관과 미술관의 현실이 너무 열악하다는 점이다. 2004년 하반기에 사립박물관미술관 지원사업 관계로 광주를 방문한 적이 있다. 그러나 광주의 경우 사립미술관이라고는 의재미술관과 우제길미술관이 있고, 그 중에서도 의재미술관은 재단법인으로 출발하여 자자체에서 상당한 지원으로 시작된 것을 감안하면 진정한 미술관은 우제길미술관 단 한 곳밖에 없다는 것을 알 수 있다.

이외에 남농기념관이 목포에 위치하지만 방문해 본 사람들은 어안이 벙벙할 수밖에 없다. 이 역시 재단법인이지만 전시장의 구조나 시설, 작품 설치 상태, 전문인력의 운영 등에서 문화유산으로 자랑하기

광주의 무등산 자락에 위치한 의재미술관. 문화수도라지만 박물관과 미술관의 숫자나 규모는 아직도 미미한 수준이다.

광주시립미술관. 1992년 8월에 개관되었으나 2007년 10월에야 본관 건물이 완공되었다.

에는 너무나 형편없는 수준이다. 우선 공간의 부족과 전문가의 부재로 작품 진열 상태가 매우 아마추어적인 수준이며, 작품의 진열방식과 설명, 전시장 내부의 디스플레이 상태는 거의 전근대적인 방식으로 머물러 있다. 바로 옆의 자연사박물관과 비교해 본다면 너무나 차이가 있다.

물론 국공립박물관과 미술관은 국립광주박물관과 목포자연사박물관, 목포해양유물전시관, 전남 농업박물관 등과 광주 시립미술관 등이 있으며, 나주 배박물관, 강진 청자박물관 등과 사립으로 대원사 티베트박물관 등이 있다. 그러나 사립미술관으로는 우제길 미술관과 미술애호가이자 광주광역시 행정부시장을 지낸 유수택이 전라남도 영암군에 건립한 아천미술관 정도이다. 그러나 이러한 시설조차도 지자체로부터 전문성의 담보하는 관리나 지원이 미미한 실정이다.

더욱 놀라운 것은 광주 시립미술관의 연간 작품구입비가 1억–1억 5천만 원 정도로 너무나 열악하다는 사실이다. 물론 이는 국립현대미술관의 50여억 원에는 비교되지 않지만 부산시립미술관이 5억 원이라는 점을 감안하면 적어도 문화도시의 위상에 걸맞는 정도의 구입비가 책정되어야 한다는 여론이다.

더하여 광주의 대표적인 작가인 오지호, 임직순 등의 미술관이 없다는 것은 문화정책의 한계를 드러내는 사례이다. 광주비엔날레가 광주, 전남 지역의 미술계에 미치는 영향이 미미한 것도 바로 이와 같은 인프라가 없기 때문이며, 기초문화시설이나 인식, 작가층의 확보가 없다는 점에서 한계를 여실히 드러낸다.

오지호의 경우는 화순에 기념관을 건립하고 있다는 소식이 있어 그나마 다행이지만 사실상 미술관의 필요성은 기념관과는 또 다른 의미의 절실한 요구이다. 이러한 환경에서 아시아문화전당 등이 거론

되어지는 것은 물론 반가운 일이지만 생각해 봐야 할 부분이 너무나 많다. 행정과 문화기반이 겉도는 현실은 아무래도 그 효율성에서 문제를 제기한다. 적어도 광주가 예향이라는 의미를 확보하는 데는 최소한 문화기반시설이 뒷받침되어야 하고 작가들의 지원을 위한 레지던시 프로그램이나 청년작가발굴, 세계적인 작가로 도약하기 위한 연속지원방안 등이 우선되어야 한다. 이 부분은 음악이나 문학 등 여타의 장르도 마찬가지이다.

그렇게 본다면 엄청난 예산을 들여서 거창한 건물을 세우고 시스템을 갖추어 나가는 것도 매우 중요한 일이지만 정부에서는 문화수도에 걸맞는 준비단계의 보완이 무엇보다 시급하다. 특히나 광주비엔날레가 갖고 있는 국제적인 명성도나 10년이 넘는 경험치를 잘 활용한다면 나름대로의 새로운 전략을 갖추어 가는 데 많은 도움이 될 수 있다.

2년간 130여억 원이 투입되는 비엔날레의 재정립도 그렇고, 이와 같은 행사가 지역문화에 얼마나 역할을 하는가에 대한 반문을 정리해 본다면 그리 어려운 일이 아니다.

두번째로는 사이버상의 광주 미술의 위상이 너무나 어처구니없을 정도로 미약하다는 것이다. 흔히 우리가 '남도화단' 이라는 말을 자주 사용하지만 검색어에서 남도화단의 전통을 잇는 계보나 작품검색을 할 수 있는 사이트가 단 한 곳도 없다는 사실이다. 의재미술관의 사이트가 있어서 그나마 커버가 될 것이라고 생각해서 클릭을 해 보면 작품을 감상할 수 있는 남도화단의 중심축을 이루는 미술관이라고 말하기는 턱도 없다. 작품 감상을 위한 서비스나 사이버전시시설이 없다는 것이다.

광주, 전남은 어떤 도시보다도 문화 컨텐츠가 풍부하다. 전통회화

나 죽세품 등의 공예와 다도, 음식, 전통무용이나 정원문화, 도자기 등과 사찰 등이 여러 곳에 산재해 있다. 이러한 보석 같은 문화유산들을 계승하고 유지하는 것은 의지만으로는 불가능하다. 그만한 기획과 전문성 확보를 전제로하는 집중적인 장기간의 인프라 구축이 중요하며, 산업이나 관광과 직결하는 방안을 동시에 담보하였을 때 가능하다.

세번째로는 새롭게 출발하는 아시아 문화허브 역할을 자부하는 예산과 기획 의도가 의지와는 달리 형식적 규모에 그치는 행정으로 보다는 철저한 내실을 바탕으로 하는 기초시스템의 구축과 다양성을 전제로 하면서도 빌바오 구겐하임(guggenheim-bilbao)뮤지엄이나 바젤 아트페어(Basel Art Fair) 같은 철저한 질적 승부와 미적감각을 바탕으로 국제적인 도시문화 형성에 기여할 수 있는 체계로 거듭나야 될 것이다.

그 중에서도 빌바오 구겐하임뮤지엄은 뉴욕의 분관으로 1997년 개관하였으며, 1천억 원을 들여 정부에서 이를 유치하였고, 프랭크 게리의 설계로 7,280여 평 대지에 1억 5천만 달러(한화 약 2,214억 원)를 들여 건립하였다. 후안 카를로스 스페인 국왕으로부터 '20세기 인류가 만든 최고 건물'이라는 평을 받는 이 미술관은 한해 관람객이 45만 명 정도로 예측과는 달리 개관 후 1년간 136만 명이 방문했으며, 1999년 추산 관람객은 82만 5천 명, 방문객들이 빌바오에서 소비한 돈은 310억 페세타이며, 구겐하임과 관련된 소비들이 바스크 지역경제에 1년간 1억 6천만 달러(한화 약 1,824억 원) 정도에 달한다.

광주가 필요한 것은 바로 이러한 질적인 승부를 벌일 수 있는 국제적인 보고를 만드는 일이며, 결코 지역문화에 한정된 문화를 말하는 것이 아니다.

이와 같은 문제점들이 있다고 하여도 광주는 역시 예향으로서 가능성을 지닌 자원이 있다. 몇 년 전 광주의 북구청에 들렀을 때, 광주의 저력을 발견한 적이 있다. 구청의 로비 한 켠에 갤러리를 운영하고 있는 모습을 목격하고 내심 놀라움을 금치 못했던 것이다.

물론 구청장의 의지가 작용하였지만 광주만의 특색을 가진 전통과 특징이 곳곳에 남아 있다. 소규모이지만 문화의 거리가 있고, 찻집이나 공공기관에 가면 그래도 적지 않은 그림들이 걸려져 있다. 그러나 이러한 풍토나 관습만을 가지고는 현대예술의 다변하는 추세에 적응해 가는 데 많은 어려움들이 있다.

이를 위하여 광주의 경우는 그 정체성을 바탕으로 하는 작가지원, 교육, 박물관 미술관, 공연장 등의 문화 인프라를 가장 먼저 지원하고 구축하여 시민들이나 전남도민들의 의식을 향상시키는 노력을 해야 한다. 나아가 세계적인 규모와 질적 담보를 할 수 있는 미술관, 공연장을 건립하거나 유치하는 방안 등을 생각해 볼 수 있다. 그리고 퐁피두 같은 복합문화센터 역시 새로운 방안이며, 문화부시장제도를 두는 안과 문화예술분야의 기관장들의 직급조정, 문화예술위원회같은 제도를 별도로 운영하는 방안, 시의회에 문화예술분야의 당연직 의원을 포함하고, 자문단을 두어 행정적인 어려움을 해결해 가는 것도 좋은 예가 될 것이다.

2005. 《예술광주》

'국립아시아미술관'과 특수 뮤지엄이 필요하다

이탈리아 토스카나 지방에 볼테라라는 아름다운 고성이 있다. 까라라 지역에서 그리 멀지않은 이곳을 들렀을 때 '고문박물관'이라는 매우 신기한 간판을 보게 되었다. 호기심에 이끌려 박물관에 들어서는 순간 경악을 금치 못하는 고문도구들을 만나게 된다. 대체적으로 마녀사냥에서 많이 사용하였다는 도구들은 커다란 가위로 혀를 자른다든가, 몸의 일부를 도려내는 등의 소름끼치는 것들이 대중을 이루고 있었다.

그런가 하면 프랑스 알자스 지방에는 꼴마라는 도시에서 30여 분 차를 달리면 알자스에코뮤지엄을 만나게 된다. 오래 전에 이미 폐광이 된 소금광산을 그대로 보존하고 완전히 폐허가 된 건물이나 깨진 유리조각까지도 그대로 남겨둔 이곳은 관람객들로 하여금 당시 광부들의 작업환경과 피와 땀으로 얼룩진 채취과정 등을 체험할 수 있도록 내부를 부분 개조하였다.

설명요원인 에듀케이터 역시 매우 진지한 자세로 전문적인 지식을 겸비하여 약 두 시간 동안 관람객들을 안내한다. 설명하는 사람과 듣는 사람이 마치 수십 년 전 광부들의 노동에 감사하는 경건한 마음으로 연결고리를 가진 듯 때로는 엄숙하기도 하고 때로는 탄성을 자아낸다.

프랑스의 알자스 지방에 있는 알자스 에코뮤지엄. 오랫동안 사용하지 않는 탄광의 건물을 보존하여 교육 장소로 활용하고 있다.

이탈리아 볼테라(Volterra)의 고문박물관 내부. 고문에 사용되었던 기구들과 당시의 끔찍한 장면이 재현되어 있다.

우리는 문화의 보존과 교육을 거창하게만 생각해 왔던 점이 있다. 선진국들의 박물관이 수천 개에 달한다는 수치와 거대한 규모만을 가지고 아예 엄두를 내지 못하는 경우가 많지만 그 이면을 잘 살펴 보면 이렇게 우리의 일상, 바로 그 가까이에서 역사의 교훈과 작은 감동을 자아내는 모습들을 어떻게 하면 그대로 유지하고 후손들에게 효율적으로 보여줄 수 있는가를 연구하는 것이 바로 박물관이다.

이탈리아의 고문박물관을 나서면서 많은 관람자들은 마음 한구석에 현대사회에서 다시는 고문이 있어서는 안 된다는 생각을 잠재적으로 담아두게 된다는 박물관 관계자의 말이나 친환경적 체험공간으로 각광받는 광산 에코뮤지엄의 에듀케이터가 "광부들의 피와 땀이 있었기에 우리가 있습니다"라고 끝맺는 의미심장한 한마디는 모두가 문화의 체험을 통한 역사에 대한 인식을 세례하는 현장이다.

사실 박물관이나 미술관을 다녀 보면 규모도 크고 시설이 첨단이라고 하여 감동이 느껴지는 것만은 아니다. 오히려 사재를 털어 평생을 박물관에 바친 사립의 경우 규모나 내용면에서 국공립에 비해 훨씬 뒤처지는 것 같지만 느껴지는 잔잔한 감동은 결코 국보나 보물급의 유물이나 작품에 못지않은 영혼과 강한 떨림이 있다.

문화수도로 기대를 한데 모으고 있는 광주의 경우 문화의 기간시설이라고 볼 수 있는 인프라를 어떻게 구축하고 운영을 국제적인 수준으로 유지하는가에 열쇠가 있다.

결국 소규모의 사립시설들의 가능성을 평가하여 이를 적극 지원하면서 하부구조의 탄탄한 문화의식을 구축하고 다른 한편에서는 국제적인 수준의 문화허브를 구축하는 시스템을 갖추어야 한다. 광주는 국립아시아문화전당을 계획하면서 야심찬 문화예술의 새로운 출범을 예고하고 있다. 그러나 분명한 것은 '아시아문화'라는 대전제

를 내건 이상 범아시아적인 차원의 뮤지엄이나 전시시스템이 제시되어야 한다. 구겐하임뮤지엄과 같은 수준은 아니더라도 욕심 같아서는 최고 수준의 아시아 현대미술을 한자리에서 볼 수 있는 '국립 아시아미술관' 같은 독특한 뮤지엄을 설립하는 방안은 비단 광주차원의 희망이 아니라 전국적인 현실에서도 매우 의미가 있다.

국내에는 국립미술관이 하나밖에 없고, 성격 있는 국립박물관이 희귀한 상황에서 도자박물관, 다도박물관 등을 뮤지엄벨트로 정하여 차례로 지어 나간다면 광주를 찾는 관광객이나 관람객들을 감동시킬 수 있을 것이다.

그밖에도 국립어린이박물관이나 미술관을 최초로 설립한다든가 프랑스의 알자스에코뮤지엄처럼 음식, 다도체험뮤지엄, 전통정원에코뮤지엄 등을 중소규모로 설립하여 관광으로 그치는 수준을 넘어 교육적인 효과를 노리면서 웰빙까지를 연계한다면 문화 지역의 참맛을 보다 깊고 길게 느낄 수 있을 것이다.

<div align="right">2005. 12. 8. 광주일보</div>

경이로운 '세계적 랜드마크'를 기대한다

작년 여름에 베니스비엔날레를 갔다가 들러보지 못한 베니스 구겐하임뮤지엄을 찾았다. 그런데 베니스의 골목길은 난해하기로 유명하지만 아무리 찾아도 도무지 간판하나 보이지 않았다.

찌는 더위에 온몸이 땀에 젖었고, 벌겋게 살이 달아오르는 것을 참으며 한 시간이나 헤맨 다음 결국 구겐하임뮤지엄의 표시판을 보게 되었다. 그런데 너무나 어이가 없는 것은 30cm×50cm나 될까, 상상과는 달리 표지판이 너무나 작은 사이즈로 골목길 입구에 부착되어 있었던 것이다.

미술관 또한 오래된 베니스의 고옥을 내부만 개조하여 사용하고 있었고, 입구의 아트샵은 도저히 믿기지 않을 정도로 허름한 공간에 자리하고 있었다. 베니스는 규모면에서 빌바오나 뉴욕과 비교하여 매우 작은 미술관이다. 그러나 컬렉션만큼은 세계적인 수준이며, 질적인 면에서 그들만의 역사와 최고의 가치를 지니고 있다.

비좁은 전시공간이었지만 전시장에 들어서자 역시 구겐하임이라는 찬사가 저절로 나왔다. 물론 조금 전까지의 고생도 한순간에 잊혀져 버리고 패기구겐하임여사의 혜안과 작품컬렉션의 능력이 놀라울 뿐이었다. 그리고 역시 힘들게나마 그곳을 찾았던 것이 많은 공부가 되었다.

이탈리아 베니스에 있는 페기구겐하임컬렉션(Peggy Guggenheim Collection). 페기 구겐하임(1898-1979)이 사망한 뒤 1980년에 개관하였다. 규모는 작지만 세계적인 수준의 컬렉션으로 유명하다.

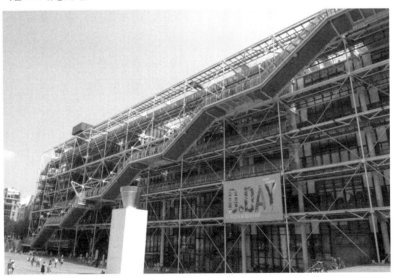

1977년에 파격적인 설계로 건립된 조르주 퐁피두 예술문화센터(Centre national d'art et de culture Georges-Pompidou). 전시장, 도서관 등이 위치한 복합문화센터. 2007년에 550만 명이 입장하였다.

세계적으로 많은 도시에서 이제 문화예술의 유산에 대한 소중함을 깨닫고 그 흔적과 역사를 보존하거나 다시금 새로운 역사를 창조하려는 노력이 한창이다. 그러나 그 방법은 그 도시와 유산의 성격에 맞게 다양한 형태를 띠고 있다.

하지만 어떠한 경우든 두 가지의 큰 선결조건이 있다. 하나는 바로 베니스 구겐하임처럼 건물의 화려함 보다는 작지만 질적인 승부를 거는 경우이고, 다른 하나는 외형적인 조건에서부터 랜드마크로까지 연결되면서 도시 전체의 이미지를 좌우하는 역할을 하는 사례이다.

문화예술관련 건축물에 대한 세계적인 성공 사례는 너무나 많다. 파리를 관광하는 거의 대다수의 사람이 거쳐 가면서 70%는 내부 시설과 상관없이 보는 것만으로도 만족한다는 국립 조르주 퐁피두 예술문화센터. 1969년 입안되어 1971년 당시 무명의 두 젊은 건축가 렌조 피아노와 리처드 로저스의 공동설계안이 채택된 것은 20세기 프랑스 건축의 자랑이다.

덴마크 출신 조엠 어촌이 설계한 시드니 오페라하우스도 그러하다. 1954년 착공되어 19년 간의 공사 끝에 1973년 완공된 이 건물은 오렌지 껍질을 벗겨 놓은 지붕 모양으로 파격미를 자랑한다. 그러나 당시에는 많은 비난을 받은 건물로 유명하며, 그 중압감 때문에 건축가는 이 건물을 마지막으로 다시는 설계를 하지 않았다는 일화는 유명하다.

이밖에도 저명한 건축물인 1950년대 프랭크로이드 라이트가 설계한 뉴욕 구겐하임.

프랭크 게리에 의하여 파격적인 설계로 수천 년 전통적 사고를 단숨에 뛰어넘은 빌바오 구겐하임뮤지엄 등은 모두가 건축을 예술작품으로 승화한 대표적 사례이다.

이제 국경이 의미가 없는 '문화경쟁시대'를 맞아 우리나라의 실상을 보면 우선 대다수가 우리의 전통적인 유산에만 의지하고 있다. 세계문화유산이 몇 개가 등록되고, 고궁이나 전통건축이 어떠하고… 그러나 문화예술은 쉬지 않고 스스로를 자극하고 반성하며, 경이로운 상상과 그 실현을 바탕으로 새로운 생명을 창출해야한다.

광주에서 아시아문화의 전당을 지하로 짓는다는 설계구조에 많은 의견들이 있다.

적어도 그 정도 예산이라면 이제 우리도 세계적인 건축물을 랜드마크로 창출하는 대역사에 도전할 필요가 있다. 20년 또는 30년이 걸리든 시간은 중요하지 않다. 문제는 한국 최고가 아니라 세계의 이목을 집중시키는 경이로운 건축물이어야 한다.

더욱이 '한국의 문화수도'라는 대전제가 있다면 바로 21세기 세계를 놀라게 하는 이시대의 예술품을 창출해야만 할 것이다. 물론 여기에는 그 컨텐츠의 구성 또한 더욱 중요하게 다루어져야 한다. 베니스에서 그렇게 비 오듯 땀을 흘려가면서 찾아가던 자그마한 구겐하임뮤지엄의 진정한 의미 역시 되새겨야 한다는 것이다.

<div align="right">2006. 1. 9. 광주일보</div>

최병식

미술평론가, 경희대학교 미술대학 교수, 철학박사
《동양회화미학》《미술시장과 아트딜러》《미술시장 트렌드와 투자》《미술시장과 경영》 등 20여 권을 저술하였고, 《한국 미술품감정 중장기 진흥 방안》《주요 해외 국립박물관 실태 및 조사연구》《왜 영국미술인가? 신문화구조New Cultural Framework의 성공과 열기》 등 40여 편의 논문과 보고서를 발표하였다.
　문화관광부 미술은행 운영위원, 한국미술품감정발전위원회 부위원장, 한국화랑협회 감정운영위원 등을 역임하였으며, 한국사립박물관협회, 한국화랑협회 자문위원 등을 맡고 있다.

문예신서
353

문화전략과 순수예술

초판발행 : 2008년 4월 20일

東文選
제10-64호, 78. 12. 16 등록
110-300 서울 종로구 관훈동 74번지
전화 : 737-2795

편집설계 : 李姃롯

ISBN 978-89-8038-629-1 94600

【東文選 現代新書】

2010 알아서 하라고요? 좋죠, 하지만 혼자는 싫어요! E. 부젱 / 김교신		17,000원
2011 영재아이 키우기	S. 코트 / 김경하	17,000원
2012 부모가 헤어진대요	M. 베르제 · I. 그라비용 / 공나리	17,000원
2013 아이들의 고민, 부모들의 근심	D. 마르셀리 · G. 드 라 보리 / 김교신	19,000원
3001 《새》	C. 파글리아 / 이형식	13,000원
3002 《시민 케인》	L. 멀비 / 이형식	13,000원
3101 《제7의 봉인》 비평 연구	E. 그랑조르주 / 이은민	17,000원
3102 《쥘과 짐》 비평 연구	C. 르 베르 / 이은민	18,000원
3103 《시민 케인》 비평 연구	J. 루아 / 이용주	15,000원
3104 《센소》 비평 연구	M. 라니 / 이수원	18,000원
3105 〈경멸〉 비평 연구	M. 마리 / 이용주	18,000원

【기 타】

▨ 모드의 체계	R. 바르트 / 이화여대기호학연구소	18,000원
▨ 라신에 관하여	R. 바르트 / 남수인	10,000원
▨ 說 苑 (上·下)	林東錫 譯註	각권 30,000원
▨ 晏子春秋	林東錫 譯註	30,000원
▨ 西京雜記	林東錫 譯註	20,000원
▨ 搜神記 (上·下)	林東錫 譯註	각권 30,000원
■ 경제적 공포〔메디치賞 수상작〕	V. 포레스테 / 김주경	7,000원
■ 古陶文字徵	高 明 · 葛英會	20,000원
■ 그리하여 어느날 사랑이여	이외수 편	4,000원
■ 너무한 당신, 노무현	현택수 칼럼집	9,000원
■ 노력을 대신하는 것은 없다	R. 쉬이 / 유혜련	5,000원
■ 노블레스 오블리주	현택수 사회비평집	7,500원
■ 딸에게 들려 주는 작은 지혜	N. 레흐레이트너 / 양영란	6,500원
■ 떠나고 싶은 나라─사회문화비평집 현택수		9,000원
■ 미래를 원한다	J. D. 로스네 / 문 선 · 김덕희	8,500원
■ 바람의 자식들─정치시사칼럼집 현택수		8,000원
■ 사랑의 존재	한용운	3,000원
■ 산이 높으면 마땅히 우러러볼 일이다 유 향 / 임동석		5,000원
■ 서기 1000년과 서기 2000년 그 두려움의 흔적들 J. 뒤비 / 양영란		8,000원
■ 서비스는 유행을 타지 않는다	B. 바게트 / 정소영	5,000원
■ 선종이야기	홍 희 편저	8,000원
■ 섬으로 흐르는 역사	김영회	10,000원
■ 세계사상	창간호~3호:각권 10,000원 / 4호: 14,000원	
■ 손가락 하나의 사랑 1, 2, 3	D. 글로슈 / 서민원	각권 7,500원
■ 십이속상도안집	편집부	8,000원
■ 얀 이야기 ① 얀과 카와카마스	마치다 준 / 김은진 · 한인숙	8,000원
■ 어린이 수묵화의 첫걸음(전6권)	趙 陽 / 편집부	각권 5,000원
■ 오늘 다 못다한 말은	이외수 편	7,000원
■ 오블라디 오블라다, 인생은 브래지어 위를 흐른다 무라카미 하루키 / 김난주 7,000원		

■ 이젠 다시 유혹하지 않으련다	P. 쌍소 / 서민원	9,000원
■ 인생은 앞유리를 통해서 보라	B. 바게트 / 박해순	5,000원
■ 자기를 다스리는 지혜	한인숙 편저	10,000원
■ 천연기념물이 된 바보	최병식	7,800원
■ 原本 武藝圖譜通志	正祖 命撰	60,000원
■ 테오의 여행 (전5권)	C. 클레망 / 양영란	각권 6,000원
■ 한글 설원 (상·중·하)	임동석 옮김	각권 7,000원
■ 한글 안자춘추	임동석 옮김	8,000원
■ 한글 수신기 (상·하)	임동석 옮김	각권 8,000원

【만 화】

■ 동물학	C. 세르	14,000원
■ 블랙 유머와 흰 가운의 의료인들	C. 세르	14,000원
■ 비스 콩프리	C. 세르	14,000원
■ 세르(평전)	Y. 프레미옹 / 서민원	16,000원
■ 자가 수리공	C. 세르	14,000원
▨ 못말리는 제임스	M. 톤라 / 이영주	12,000원
▨ 레드와 로버	B. 바세트 / 이영주	12,000원
▨ 나탈리의 별난 세계 여행	S. 살마 / 서민원	각권 10,000원

【동문선 주네스】

■ 고독하지 않은 홀로되기	P. 들레름·M. 들레름 / 박정오	8,000원
■ 이젠 나도 느껴요!	이사벨 주니오 그림	14,000원
■ 이젠 나도 알아요!	도로테 드 몽프리드 그림	16,000원

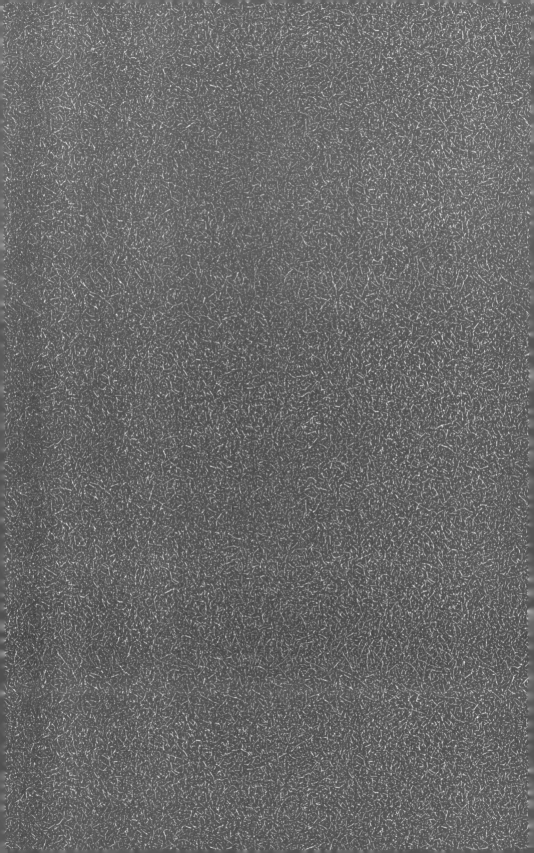